# 造型基础 Ⅱ

主 编 高有宏
副主编 周 著 王若鸿

北京理工大学出版社
BEIJING INSTITUTE OF TECHNOLOGY PRESS

## 内容提要

造型基础Ⅱ是美术设计类本科专业必修基础课程之一，对学生的专业学习具有特殊的意义。本课程主要培养学生的造型意识与设计理念，提高学生的造型创意、创新能力，激发学生的想象力、探索力和个性化造型语言表现，使学生实现从具象到抽象的跨越，为学生由造型基础训练走向专业设计做好衔接。本书共分六章，包括绪论、造型基础的构成要素、造型色彩的表现类别与理论、造型色彩的表现技法、造型空间的表现以及作品赏析内容。本书内容丰富新颖，从多角度对造型基础知识进行了全面分析，抓住重点，突破难点，图文并茂，针对性强，具有鲜明的专业特色与较强的实用性。

本教材可作为高等院校美术设计类专业的教学用书，也可作为广大美术教育工作者必备的参考用书。

**版权专有　侵权必究**

### 图书在版编目（CIP）数据

造型基础.Ⅱ/高有宏主编.—北京：北京理工大学出版社，2019.8
ISBN 978-7-5682-7419-7

Ⅰ.①造… Ⅱ.①高… Ⅲ.①造型艺术—高等学校—教材 Ⅳ.①J06

中国版本图书馆CIP数据核字（2019）第174509号

---

出版发行 / 北京理工大学出版社有限责任公司
社　　址 / 北京市海淀区中关村南大街5号
邮　　编 / 100081
电　　话 / （010）68914775（总编室）
　　　　　（010）82562903（教材售后服务热线）
　　　　　（010）68948351（其他图书服务热线）
网　　址 / http://www.bitpress.com.cn
经　　销 / 全国各地新华书店
印　　刷 / 河北鸿祥信彩印刷有限公司
开　　本 / 787毫米×1092毫米　1/16
印　　张 / 13　　　　　　　　　　　　　　　　责任编辑 / 陆世立
字　　数 / 321千字　　　　　　　　　　　　　　文案编辑 / 赵　轩
版　　次 / 2019年8月第1版　2019年8月第1次印刷　责任校对 / 杜　枝
定　　价 / 89.00元　　　　　　　　　　　　　　责任印制 / 李志强

图书出现印装质量问题，请拨打售后服务热线，本社负责调换

# 序 Preface

　　1999年初秋，有宏凭借自身的艺术天赋被美术学院油画系录取，其间，我是油画系系主任，我们师徒因画而结缘，他的率真与好学，时常令我刮目相看，我们亦师、亦友的情分一晃延续了近20年。

　　有宏从事美术基础教育教学多年，具有丰富的实践教学经验和深厚的专业理论修养。他根据多年的美术教学实践，总结出一套系统的造型基础知识与切实可行的教学经验，形成了完整的学术体系。

　　造型基础Ⅱ是美术设计类本科专业必修课程之一，主要培养学生的造型意识与设计理念。本书知识结构体系完整，突出从具象到抽象的跨越，从关注事物的外在形式到发现其内在规律的探索，实现个体思维活动和群体思维的融合，注重培养学生从造型走向设计专业素养的全面提高和发展。本书各章节之间既相对独立又相互联系，抓住重点，突破难点，图文并茂，论述由浅入深，难易适中，具有鲜明的专业特色与较强的实用性。在编写的过程中，吸取借鉴了当下高等院校设计教学最新的研究成果，具有一定的前瞻性。

　　本书可作为高等院校美术设计类专业的教学用书，也可作为广大美术教育工作者必备的参考用书。

*潘晓东*

西安美术学院二级教授、博士研究生导师
中国油画学会理事、中国画家协会理事
中国书画学会名誉主席

# 作者简介

**高有宏**　高有宏，男，1978年8月生，汉族，陕西榆林人，硕士，副教授，陕西省美术家协会会员。

2003年6月毕业于西安美术学院油画系，同年任教于西安工业大学艺术与传媒学院，一直致力于油画创作实践与教育教学。2013年公派到意大利佩鲁贾美术学院、罗马美术学院考察学习。其作品参加国内外艺术展览20余次，多幅作品被国内外艺术机构及私人收藏。公开出版专著两部，主编教材一部，发表核心等学术论文20余篇。多幅油画作品在《艺术百家》《当代传播》《中国油画》《西北美术》等专业核心期刊发表。主持和参与省、市、校级科研、教改课题5项，获得国家、省、市、校级类大奖20余项。

**周　著**　周著，男，1978年6月生，湖南汨罗人，硕士，教授，西安工业大学艺术与传媒学院党委书记、副院长，硕士研究生导师，先后到新加坡、意大利等国和我国台湾地区访学交流。现为教育部动画、数字媒体艺术专业教学指导委员会陕西专家小组成员，中国高等院校影视学会动画、数字媒体艺术专业委员会理事，主要研究方向涉及影视动画、数字媒体艺术。

**王若鸿**　王若鸿，男，1974年12月生，陕西乾县人，硕士，副教授，西安工业大学艺术与传媒学院院长，陕西省美术家协会设计艺术专业委员会副主任。多年来一直从事高等艺术设计教育教学与管理工作，主要研究方向为视觉传达设计，主持、参与完成陕西省科技厅、教育厅、社科联等科研计划项目8项，公开发表教学科研论文20余篇，主编、参编21世纪高等教育美术专业规划教材三部，荣获陕西省优秀教学成果一等奖一项。

## 第一章 绪 论 / 001

第一节 造型基础的概念 / 001

第二节 造型基础的起源与发展 / 005

第三节 造型基础的内容 / 009

第四节 造型基础的作用与意义 / 012

第五节 造型基础的学习方法 / 013

## 第二章 造型基础的构成要素 / 017

第一节 形式 / 018

第二节 形态 / 020

第三节 色彩 / 045

## 第三章 造型色彩的表现类别与理论 / 066

第一节 绘画色彩的流派 / 066

第二节 绘画色彩的类别 / 076

第三节 绘画色彩的情感表现 / 085

第四节 限制色彩的表现 / 089

第五节 绘画色彩中常呈现的问题 / 094

## 第四章　造型色彩的表现技法 / 100

第一节　造型色彩归纳写生的表现 / 101

第二节　客观物体造型色彩的表现 / 106

第三节　装饰画色彩与图案色彩的表现方法 / 109

## 第五章　造型空间的表现 / 121

第一节　对造型空间的认识 / 121

第二节　空间的维度 / 125

## 第六章　作品赏析 / 154

第一节　学生作品欣赏 / 154

第二节　经典名画赏析 / 163

## 参考文献 / 200

## 后记 / 202

# 第一章 绪 论

■ **学习重点与难点**

重点：造型基础的概念、起源与发展、内容、作用与意义、学习方法。

难点：对社会人文基础、专业理论基础和造型基础三大板块的理解。

■ **教学目标**

培养学生掌握从设计思想向设计成果转化的一种基本手段，引领学生迈入艺术设计的领域。

■ **核心概念**

造型基础　造型基础的起源与发展　社会人文基础　科学技术基础

## 第一节　造型基础的概念

"造型"是一个汉语词汇，是指塑造物体特有的形象，如盆景造型、造型艺术、房屋造型等，也是指创造出的物体形象，例如：这些玩具造型简单，生动有趣等解释。"造型"原意为铸造中制造铸型的工艺过程，从艺术和设计的角度来看，又引申为用一定的物质材料塑造可视的平面、立体和空间的形象，因此"造型"又可解释为创造美的形态过程（图1-1-1和图1-1-2）。造型是绘画艺术的术语，是人们在平面的物质（如纸张、墙壁等）上表现和刻画形象的能力，任何绘画形式都体现这一能力。李健吾《雨中登泰山》："一般庙宇的塑像，往往不是平板，就是怪诞，造型偶尔美的，又不像中国人。"柯岩《奇异的书简·美的追求者》："他用笔是那样洗练、传神，用色是那样丰富、典雅，造型优美而意境深远。"陈从周《说"屏"》："原因似乎是造型不够轻巧。"可

见，造型能力是绘画艺术的基础，是艺术形态之一。

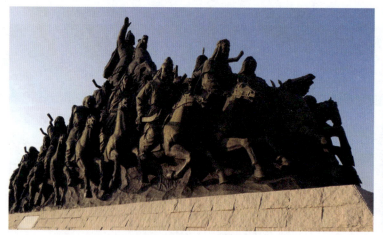
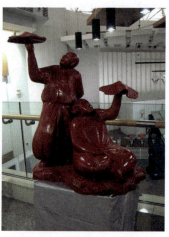

图1-1-1　《一代天骄》　　　　　　　　　　图1-1-2　《厚土》　潘晶

"造型"是一种再现空间艺术，也是一种静态视觉艺术。造型包括四个方面：一是认识、理解对象；二是塑造对象，即在平面上把握形象特点，表现空间的形体，改变自然形象为艺术形象；三是控制画面，创造个性化形象（艺术家个人特有）；四是再现对象、完美共享，即把现实对象植入画面后与画面其他因素构成画者意图、情感思想在视觉上的共鸣与对象的本质、内在气质、精神的共享（图1-1-3和图1-1-4）。造型的四个方面也是绘画艺术造型的四个阶段，只有四个方面同时解决或先后解决，造型表现艺术才能走向成熟。

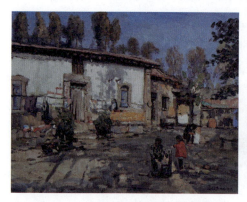
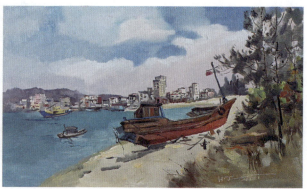

图1-1-3　《下峪写生-农家》　潘晓东　　　　图1-1-4　《沙滩上的老渔船》　杨惠珺

"基础"的原意为建筑物的根基，是指建筑物底部与地基接触的承重构件，它的作用是把建筑物上部的荷载传给地基，因此地基必须坚固、稳定而可靠。工程结构物地面以下的部分结构构件，用来将上部结构荷载传给地基，是房屋、桥梁、码头及其他构筑物的重要组成部分。从基础的材料及受力来划分，可分为刚性基础（是指用砖、灰土、混凝土、三合土等抗压强度大，而抗拉强度小的刚性材料做成的基础）和柔性基础（是指用钢筋混凝土制成的抗压、抗拉强度均较大的基础）。从基础的构造形式划分，可分为条形基础、独立基础、筏形基础、箱形基础、桩形基础等。基础和

地基是两个不同的概念，基础是结构的一部分，地基是承受结构荷载的岩体、土体。建筑上部物结构的荷载通过板梁柱最终传到基础上，基础再将荷载传到地基上，如图1-1-5所示。《辞海》中对基础一词的解释为："奠土为基""立柱用础"，引申为事物发展的根本和起源，也有稳固的用意存在。

造型基础，顾名思义，是造型活动的基础，更是一切艺术与设计活动的根基。其研究基础内容包括平面构成、色彩构成、立体构成等造型表现手法，造型设计基本理念、形式美的规律为造型根基。作为用砖、石、钢筋、混凝土等材料建成的建筑物基础，它必须有足够的底面面积、支撑力和埋置深度，以保证地基的强度与稳定性。图1-1-6所示为悬空寺庙建筑，该建筑在1400年前建于峭壁间，其造型基础采用梁柱结构，承载屋面荷载，联结横向构架。从建筑格局上来看，设计时以纵轴为主，横轴线为辅，通过暗示、烘托、对比等手法，使建筑间含有微妙的虚实关系，从而体现中国建筑"含蓄"的美学特征。其素有"悬空寺，半天高，三根马尾空中吊"的俚语，以如临深渊的险峻建筑特点而著称。这种建筑造型采用梁柱结构为根基的重要性说明，只有扎实地掌握绘画与设计造型基础才能以科学的方法来观察对象，认识和把握素描、色彩的基本规律，来再创造新的艺术设计形象，才能理性地主导情感的表现与发现、探索、想象和创造，才能突出现代造型设计理念，系统全面地从实践中提取综合造型设计的思维方法。对于非常广泛的绘画和设计领域而言，接受扎实的基础课程训练非常重要。基础的深度、强度和稳固性，必然直接影响到艺术家将来事业的发展前程和承受力，艺术造型基础能力越宽泛、越扎实，将来的设计能力就越强，设计空间也就越开阔。

图1-1-5　晋祠牌楼

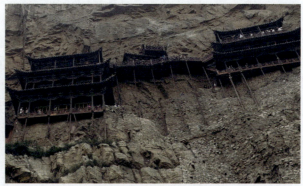
图1-1-6　悬空寺庙建筑

造型基础的目的是培养和提升绘画与设计造型活动以及发挥创造能力所必须具备的基础知识和基本技能；造型基础能增进艺术专业设计视觉经验的敏锐性，提高运用视觉语言进行记录思考和表达能力，如图1-1-7所示。研究重点主要在于视觉思维方式、创造力的培养以及基础研究与应用的衔接和转换，建立良好而有效的视觉思维方式，依据形象语言进行思考的能力以及运用图形语言和绘画手段对所思所想进行描述，如图1-1-8所示。这些能力体现在造型基础课程中则是培养一种以造型为本质，具有开放及创造性思维，并同时具备自由流畅的造型表现的能力，这也是一种既能适应专业设计态度和方法，同时又能为专业设计提供创造方法和活力源泉的基础能力。

图1-1-7 《熊庆来故居》 潘晓东

图1-1-8 设计水墨（时光）

要知道成功的艺术作品绝非凭设计师的灵感一朝一夕就能产生，它必然是设计师智慧和经验的累积，它包含着无数次的失败、挫折、付出。设计师只有锲而不舍、孜孜不倦、努力探索，拥有顽强的意志和毅力以及为事业而奉献的敬业精神，才能走向成功之路，设计出的作品才能具有旺盛的生命力。设计师还要勇于探索，敢于创新。创新意味着不断地推陈出新，对于设计来说就是一个含有设计师独特见解和特定含义的新设想的孕育诞生过程。创新意味着又破又立，是对传统的批判、继承和发展，也预示着将来的发展趋势。它要求设计师在日常生活中善于思索，勇于探索，不断地培养自己的概括、融入、舍弃的逻辑思维能力，以及更敏捷的眼光和正确的判断力，不断挖掘新和美，如图1-1-9所示。

图1-1-9 《竹子开花》 杨惠珺

一位德才兼备、优秀的画家或设计师，在具备扎实的美术基础知识和表现技能的同时，也必须具备多方面的素质：一是沟通能力；二是艺术思维能力；三是设计与创意技能。一种优秀的创意，一个历经苦苦思索的方案，往往会在最后的陈述中受到沟通和传达技巧的束缚。创新领域中的表达，要比普通商务沟通技巧更为复杂。对于一种崭新的概念而言，如何通过合理的沟通，进而获得管理层的赞许，并最终得到财力支持，是设计管理面临的一个至关重要的环节。艺术思维能力是指创造能力、感性判断能力、形态把握能力和设计方法把握能力，如图1-1-10所示；设计与创意技能是创作意图的表现能力，是对形态基本要素组合方法的应用能力。而造型基础正是培养设计师这些能力的起点，也是培养学生最基本的设计观念和设计意识的最根本的环节，是培养学生掌握从设计思想向设计成果转化的一种基本手段，同时又培养学生对形态、色彩和空间的感受能力、表达能力、应用能力，使学生能更好、更快、更自由地进行视觉想象和空间形体的创造，如图1-1-11和图1-1-12所示的作品，其艺术性、表现性能很好地引领学生迈入艺术设计的领域。

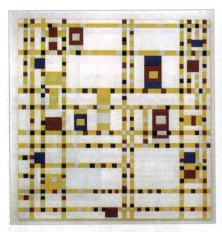
图1-1-10 《百老汇爵士乐》 蒙德里安（荷兰）

图1-1-11 《玩具娃娃剧场》 保罗·克利（瑞士）

图1-1-12 《唠叨的机器》 保罗·克利（瑞士）

## 第二节　造型基础的起源与发展

　　造型基础的起源与图形的产生有着直接的关系，图形的起源是伴随着人类产生而产生的。当人类祖先在居住的洞穴和岩壁上作画时，图形就成了联络信息、表达情感和意识的媒介。

　　图形的发展史与人类社会的历史发展息息相关，早在原始社会，人类就开始以图形为交流手段，时刻记录着人类的思想传播和交流活动，每次历史的进步都与个人情感表露、行为的交流沟通有着直接的联系（图1-2-1和图1-2-2）。当时造型绘画并非为了发现美和欣赏美，而是具有表达情感的目的，是相互沟通与交流的媒介，这就渐渐成为人类原始意义上的造型图形，这直接贯穿于图形从产生到如今的每个时代和阶段。

图1-2-1　原始社会项饰（一）

图1-2-2　原始社会项饰（二）

## 一、图形的产生历史

图形的产生历史分为三个阶段：

第一阶段：以远古时期人类的象形记事性原始图画为第一个阶段。原始人的图画式符号是图形的原始形式，即文字的雏形。如旧石器时代的"山顶洞人"在兽齿上涂上红色的标记和刻上疏疏密密的线痕，足以说明这种简单富有韵味的装饰图形的由来历史。

第二阶段：一部分图画式符号向文字形式演变，即图画文字。汉字是一种象形文字，甲骨文是中国的古代文字，被认为是现代汉字早期形式的一种成熟文字书体，如图1-2-3和图1-2-4所示。其特点是象形文字注重突出实物的特点，笔画少、正反向背不统一。而甲骨文的一些会意字，含义明确，在图形与文字之间很难做出区别。

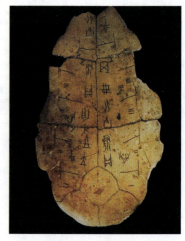

图1-2-3 甲骨文

第三阶段：文字产生后带来的图形发展。文字这一视觉传达形式使人类的沟通和交往更加密切，而能综合复杂的信息内容且又极易被领会的图形形式更为人类所重视和利用。

每个图形都渗透着深奥的哲理和审美价值。与此同时，图形的发展空间更加扩展了，各种标识、标记、符号和图样的产生，极大地丰富了图形的内容（图1-2-5）。

图1-2-4 图画文字

图1-2-5 八卦图

## 二、图形发展的重大革命

图形的快速发展经历了三次重大革命：第一次革命是原始符号演变成为文字，使得信息有了一定范围内的传播。第二次革命是源于中国造纸技术和印刷术的诞生。其中，纸的发明促进了文字和图画的传播与应用。第三次革命始于19世纪的科技革命和工业革命，最具代表性的是摄影的发明和由此带来的制版方式及印刷技术的革新，使图形真正成为一种世界性的语言并得以广泛传播。

图形的快速发展为现代造型基础提供了基础保障，直接影响了现代造型基础教育体系的形成，最初始于崇尚设计为工业服务的德国包豪斯运动。所谓"包豪斯"，是德国建筑设计师瓦尔特·格

罗皮乌斯（图1-2-6）在1919年成立于德国魏玛的包豪斯大学，是世界上第一所完全为发展设计教育而建立的学院（图1-2-7）。19世纪末20世纪初，德国是第二次工业革命的中心之一，工厂和机器代替了手工工艺生产体系，社会生产分工使得设计与制造相分离，设计因此获得了独立的地位。包豪斯就诞生于这个艺术与技术对峙矛盾突现的大工业时代伊始。

图1-2-6 瓦尔特·格罗皮乌斯（德国）

图1-2-7 包豪斯大学

这所学院先后经历了三个阶段：第一个阶段，手工艺与工业化、艺术自由与生产标准化的矛盾是包豪斯师生不得不面对的难题，这样的矛盾成就了包豪斯的包容性、开放性和多样性。包豪斯工坊成为现代工业设计的实验室，同时基础课程的实验又体现了包豪斯的工艺、技术和艺术结合的开放性。第二个阶段，强调"社会性至上的实用主义"，认为教学的目的是应用，设计是对于需求的实用主义原则。第三个阶段，包豪斯回到了建筑的纯粹主义，将之前扩大到社会意识形态层面的设计简化还原回技术层面。在短短的14年历史中，包豪斯创立了现代设计的基本法则，使设计成为独立的学科，奠定了现代设计艺术教育的基本理念和模式，今天所有现代建筑、设计和艺术的教科书都是从包豪斯讲起的。

包豪斯的创校宗旨在于承接德国工业联盟的精神，综合所有的艺术创造，希望通过艺术与技术的接触，发挥合理主义的理想，综合一切新的造型要素，统一并融合各种技能于一身，以达到工业与艺术完全紧密的合作。包豪斯设计学院主张"建筑师、艺术家、画家一定要面向工艺"，并指出现代工业大发展后艺术与技术脱离、产品设计落后于时代问题的实质，提倡产品设计不仅要使产品在功能和美学上都符合社会的需要，还要使它在生产上也能适应大工业生产的要求。这是一个崭新的设计思想和美学概念，包括以平面构成、色彩构成、立体构成等内容为主的启蒙教育阶段的基础课程，学院建立了一套非常完善的教学体系（图1-2-8和图1-2-9），正是这种理论和实际并重的教学体系设计，提升了当时的设计水准，

图1-2-8 包豪斯博物馆（局部）

呈现了当时学院派卓越的设计教育成果，使包豪斯成为欧洲现代设计思想的交汇中心。

包豪斯设计教育的理念为凡事从头做起，设计必须从最基本的单元着手，实施基本形态和构成观念。包豪斯学院教授约翰·伊顿在重视基础造型教育的同时注重培养学生的创作能力，主张学生能够真正形成自己独立的创作思想，根据自我的观念、意识从事创作研究，以基础课程理论教学和工厂实习结合的方式展现学生的创作构想。包豪斯的教育是理论与实践并重，尤其注重手脑并用及思考性，否定一切非个性或非创造性的临摹或模仿教育模式；提倡"心""物"合一的人才培养方式，促使学生的自我情感和思想完全融入设计者的作品中，达到自由表现的设计思维。

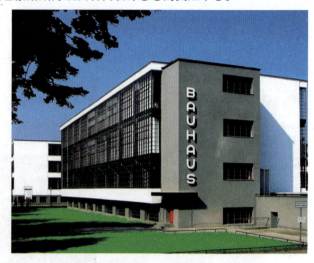

图1-2-9 包豪斯校舍

从教育的观点来分析格罗皮乌斯的教育理念，工艺是所有艺术不可缺少的基础。他认为，艺术家首先必须回到工艺的制作上，所谓的"艺术"，是极少数人在瞬间依据灵感所产生的，因此，艺术教育必须从工艺教育开始。伊顿在"基础课程"教学中注重个性开发，引导学生修习造型技术课程时，使学生能充分发挥出自己的个性。鼓励学生研习造型技术，以成功的教学方式启发学生的个性，使得他们专业化的造型活动能与个人的才华与兴趣结合起来。伊顿的教育重点完全投注在学生的创造与技术上，并能使其自由发挥，进一步考虑学生的技术能够符合市场需求，对社会经济的实际发展有所贡献。

从具体的影响来说，包豪斯奠定了现代设计教育的结构基础。目前世界上各个设计教育单位，乃至艺术教育院校通行的基础课，就是包豪斯首创的。这个基础课结构，把对平面和立体结构的研究、材料的研究、色彩的研究三方面独立起来，使视觉教育第一次比较牢固地建立在科学的基础上。包豪斯同时还开始了采用现代材料的、以批量生产为目的的、具有现代主义特征的工业产品设计教育，奠定了现代主义工业产品设计的基本面貌。包豪斯广泛采用工作室体制进行教育，让学生参与动手的制作过程，完全改变以往那种只绘画、不动手制作的陈旧教育方式。包豪斯不但承担了教育机构的任务，还将丰硕的工作成果提供给社会，向社会传播他们的精神与理念，建立与企业界、工业界的联系，使学生能够体验工业生产与设计的关联，开始迈出现代设计与工业生产密切联系的一条新道路。

包豪斯学院的艺术家追求他们的新理想，推行基于新造型理论的设计教育。其设计思想和教育思想体系逐渐影响到世界上大多数国家和地区，并渗透到生活环境的各个领域。中国是一个文化大国，但"设计"在中国经历了复杂的道路，从工艺美术的"装饰、纹样、图案"到现代设计语言的转换上，受到诸多社会发展形态的局限，中国人近现代的文化尊严、传统和现代问题、生活质量改善等问题，夸张地体现在"设计"的层面上。而包豪斯教育思想体系引进以后，能够疏导设计史的脉络，有利于提高当今中国高等院校艺术设计教学水平和中西方近现代设计史研究水平，让国人在

发展设计、创造现代产业文化的时候有一个可供参考的坐标轴,以知晓所处时点及其前因与后果。在一定历史时期内,这套体系在我国的确起到了相当有益的作用,它确立了西方艺术形式在中国的位置,打破了中国传统的艺术模式,使西方设计教育理念与中国的古老文化有效地融合。

如今,我们正处在一种"工业与信息化"的迅速变化的社会阶段,因此更需要以高度敏锐的意识去面对推动社会转型的力量,充分关注包豪斯在其历史发展中的思想价值。

20世纪70年代末中国设计基础教育课程"平面构成""立体构成""色彩构成"进入我国艺术设计教育体系,它的建立是以理性的、抽象的科学性为基础,是将形态、色彩、肌理、材质等方面的训练及研究从设计的相关课程中分离出来,单独形成科目的教学研究方式,形成了以"三大构成"为主的设计基础造型训练教育课程。现代基础造型理论系统地介绍了形态、形态认知方法和形态表现方法,从多个领域、多个角度入手,全方位地反映了造型形态的表现范畴,为形态的创造提供了较为系统的认识论与方法论,为造型实践活动的实现提供了坚实的理论基础。

在技术高速发展的今天,各种设计制作软件、设备使设计的想法更容易得到很好的实施,在一定程度上替代了人工手段,丰富了设计技能,并将在以后的生活中对设计表现和设计实施发挥越来越重要的作用,这些都促使我们这样思考:面对设计手段的改变,造型基础教育的观念也必须改变,必须从原来注重学生设计技能的训练转移到重视培养学生对事物内在关系的思辨和对文化内涵、哲学思想、科技知识等综合素质的培养上。重视对学生设计思维能力和造型能力的把握,并以创新为特色,建立设计整体的创新平台,培养学生将创造性思维贯穿整体设计的能力。

如何突破过去旧的教学模式的制约,特别是对造型基础的教学内容、教学程序、教学方法、教学手段、教学实践进行研究和探讨,使造型基础的课程内容从二维、三维到多维,从平面、立体到空间,从形态的创造与表现到色彩的应用与研究,从材料的构造与特性到加工的方法与技巧,从民族文化的考察

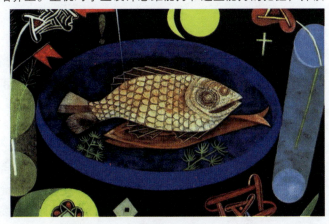

图1-2-10 《鱼的循环》 保罗·克利(瑞士)

与研究到创造性思维的培养与训练(图1-2-10),将科技、人文、专业基础知识贯穿于整个造型基础教育之中,这是近几年在高等院校艺术设计教育领域对造型基础教育研究和探讨的热点问题。

## 第三节　造型基础的内容

造型基础就是在产品的功能结构、构造、材料等要素确立之后,对其外形、色彩及表面加工进

行设计的活动，最终目的是追求视觉艺术的最高境界"美"的精神与内涵。所以造型基础教育的目的是培养学生对美学概念的认识、创意潜能的挖掘和从理性的抽象思维向感性的形象思维系统转化的实践训练，因此造型基础教育除了探讨造型外，其课程涉及的内容可分为三大板块——社会人文基础、科学技术基础、专业理论基础。

## 一、社会人文基础

"人文"泛指人类社会各种文化现象，主要是指一种教育、文化以及个人通过这种教化所达到的一种自我实现和完善。简而言之，就是人对自身命运的理解和把握。社会人文基础教育首先是人文学科的教育，通过语言、文学、历史、哲学、艺术、道德、思想、政治教育等专业理论类课程学习对其民族文化的教育。其主要以宏观的角度，研究分析当代人类文化重要的存在形态——视觉设计行为及其行为结果，并揭示其文化定位。同时了解各专业发展史的基本脉络，关注国内外最新发展动态，进行以设计管理与设计方法论为核心，多维视角与动态的研究。同时以人为本，从人的心理需求出发，研究设计行为与心理活动的互动关系，研究设计与市场之间桥梁的构建问题，增强相互合作，促进可持续发展。

## 二、科学技术基础

不论何种文化，技术都是异曲同工的词汇。它可以指物质，如机器、硬件或器皿，也可以包含更广的架构，如系统、组织方法和技巧。它是知识进化的主体，由社会形塑或形塑社会，如计算机等新技术的诞生使人们相信技术是社会进化的决定性力量，换句话说，它是驱动改变的自发性动力。技术涵盖了人类生产力发展水平的标志性事物，是生存和生产工具、设施、装备、语言、数字数据、信息记录等的总和。

技术的最原始概念是熟练。所谓熟能生巧，巧就是技术。技术远比科学古老。事实上，技术史与人类史一样源远流长。广义地讲，技术是人类为实现社会需要而创造和发展起来的手段、方法和技能。它包括工艺技巧、劳动经验、信息知识和实体工具装备，也就是整个社会的技术人才、技术设备和技术资料。

科学技术基础主要开设机电、力学、人体工学、计算机应用、电子学、储能技术、工程物理、绿色科技、材料科学、微系统技术、纳米科技、核子技术、光学工程、体育与娱乐、资讯和通信、建筑、军事技术与装备、太空科技运输、科学技术理论、材料与工艺、模具设计技术、印刷技术、音乐技术、影像技术、影视编辑、照明技术等技术类课程。随着科技的发展，各种各样的新型材料日益增多，新材料的大量应用，使得对不同材料表面构造和肌理进行模仿、表现与创造成为专门的研究课题，同时材料之间的连接方法、单一材料的节点连接和组合材料节点连接也成为专门的研究课题。由此可见，一件优秀的艺术作品的诞生与科技、人文、专业基础知识是相互联系的，技术基础是最重要的环节，它贯穿于整个造型基础教育，时刻体现着学生必须具有扎实的技术基础和强大的综合实力。

### 三、专业理论基础

理论知识是指概括性强、抽象度高的知识体系。理论知识不是分散的、零星的知识，不是个别性的、具体性的知识，而是系统的、有普遍意义的知识。理论知识中往往包含了一般知识和专业知识。美术类造型基础的专业理论要素包括形态、色彩、材质、机能、结构、光、空间、时间等。而造型的过程并非随心所欲，必须经过周密的计划和思考，主观、客观的分析和判断，再经过精心构思创意，最后运用精湛的表现技巧才能得以完成。专业理论基础首先要解决学生对形态设计与应用研究、色彩设计原理与应用研究、创造性思维研究、区域文化研究、设计表达与快速表现研究等方面的问题。

1. 形态设计与应用研究

作为一名设计师，首先必须具备驾驭形态创造的能力，在课程设置中，可将形态创造的基本途径分为具象形态、抽象形态、意象形态、多维形态，并利用多种元素及综合材料进行形态训练与表达，赋予形态生命，使其具有感人的艺术魅力。另外，利用光的原理，对光的构成形式进行深入研究，光与色、光与影、光与空间、光与环境以及光在设计领域中的应用，用光来创造形态。通过这些方面的形态训练，使学生进入形态创造的良好状态，同时在创造性思维的带动下，不断涌现新的富有表现力的形态，使形态能在一定条件的限定下，产生无限开发的可能性。

2. 色彩设计原理与应用研究

色彩是造型艺术"精、气、神"外在的体现，是艺术家色彩修养与造诣、色彩审美理想、思想情感表达的艺术语言和心灵窗口，它的重要性等同于阳光、空气和水，是人们赖以生存的物质条件之一。色彩作为设计的信息媒介、设计的知觉形式，在设计中起到举足轻重的作用。对色彩的训练分为五个部分，即色彩的基础知识、具象色彩、抽象色彩、意象色彩、色彩的应用研究。

3. 创造性思维研究

造型规律的研究是培养正确的思维方法的过程，是主观与客观、感性与理性、整体与局部的创造性思维研究过程。当前，设计的手段及工具已发生根本变化，由于这种变化，作为设计师设计思维质量的提高就显得尤为重要。创意基础是创造性思维启迪的基础课程，以创新为特色，研究并建立设计整体的创新平台，通过课程学习，培养学生将创造性思维贯穿于整体设计过程的能力。

4. 区域文化研究

我国有许多人类文化遗产的精华，要使设计与民族的文化、地理、环境、社会习俗相结合，就必须了解传统文化，研究传统图案的优秀理念、构成法则及原理，从中汲取营养，使设计在表现时代特征的同时，更好地体现民族的精神。好的设计师着眼点不能仅仅局限于本民族的传统文化，要深入了解和研究世界传统文化，拓宽传统文化研究的视野，兼容世界的传统文化修养，使设计更具国际性和时代性。

5. 设计表达与快速表现研究

通过课程学习，既要教会学生必要的技法与规范，又不能使其死板地描摹，这就必须在手绘中注入新的内容——设计表达。让学生掌握在二次元画面上表达不同形态和质感的技能，同时使学生

了解基本草图的表现方法和草模制作的材料、制作过程以及表现形式,让学生能够运用工具、机械设备准确合理地选择相应的方法来表现不同造型的产品模型,了解更多制模的表现形式。设计快速表现要求学生以快捷、简明的表达方式传递自身的构思与创意,这是当代设计界最受欢迎的表现手法,也是使用频率最高的一种造型表现技法。

专业理论基础所研究的主题,包括由二维空间所构成的平面造型,三维空间所构成的立体造型,多维空间中加入时间、动力、光、电等要素的动造型和光造型。课程的主要内容可概括为二维空间的造型表现、三维空间的造型表现、多维空间的造型表现。

这三大板块的课程设置,充分体现了设计学科的科学性、时代性、综合性、应用性、创造性和实践性。培养学生从多角度、多层面理解和把握造型语言的能力,培养学生同时驾驭几种不同思维角度、不同空间维度表现的意识和能力,以此加强对学生进行设计环境的教育、设计思维与方法程序的教育、经济与文化的教育、能力与素质的教育,使学生具有坚实的基础,从而提高学生的综合素质,完成基础教育的目标。

## 第四节 造型基础的作用与意义

### 一、造型基础的作用

#### 1. 对思维的训练

造型基础课主要分为原理研究和表现技法训练两大部分。在原理讲述中主要以启发思维方法为主,在原理部分的练习及其技法技巧训练中,通过调动智力技能的带动作用去训练操作技能。课程安排有训练逻辑思维(要素分析法)的内容,要注意熟悉分析、归纳及演绎的思维方法,按不同目的去探索将原有要素重新组合,创造出全新结果的方法,直到对发散性思维的训练,力求突破日常习惯性思维屏障,进入无限广阔的创造性思维的空间。

#### 2. 对观察力的训练

观察力不能单靠写生来训练,在写生时除了培养正确的观察方法之外,还必须引导学生随时随地留心周围事物,吸纳来自多种媒介及其他途径的新鲜信息的能力,这当然有赖于基础知识的导引作用,这种习惯必须在基础课程中培养起来。在本课程的各部分课题训练中,要注意在"最常见"、被多数人看作"毫无价值"的事物中发现那些令人激动的表现或创意。越是平凡的事物,在表现时一旦所输入的特定语义或其他价值被观赏者解读、认同,它就越能产生独特的魅力。

#### 3. 对表现技巧的训练

对表现技巧的训练可从写实、变形和抽象表现手法进行。具体表现为:写实表现注重空间维度变化、景别的变化、色彩的变化及其他造型要素的变化,最终向超写实转移。变形是围绕空间维度变形、物理变形和心理变形的造型训练。抽象技法的训练是根据物象特点加以想象的抽象转化,强

调生命意象的抽象表现，变形和抽象表现手法是与形态及其空间原理的相互穿插。

通过这一系列训练，努力把握多种技能技巧，更应该举一反三更新艺术表现语言在作品中的地位和作用。

## 二、造型基础的意义

根据培养设计师基本能力的需要，将绘画训练、构成训练加以必要的改造，又加进知觉心理学原理，三者共同构成了造型基础课程。

造型基础的绘画性训练，与一般的绘画基础课不同，其目的不是培养"绘画的"基本能力，而是通过一般性写实表现，经由空间维度及景别变化带动形态、色彩变化，认识及把握设计所需的多种表达手段以及多维度形象思维的基本能力，为此，将这种训练与形态、空间及组合原理的训练互为前提，通过对三维空间的立体形态的表现再进入二维空间以及四维和多维空间形态的表现为创作目的。本课程注重从一般性（形式意义上）的形态的表现到具有生命特质的形态（包括空间环境及与其他形态的组合）即具有审美意象的形象化形态的表现途径。

在这个训练中，除采用一般性教具外，注重从周围环境不被人注意的事物中发现来表现所规定的课题，注重在自然界发现和表现生命形态的特质。

知觉心理学内容在本课程中并不相对独立出来，而是融入上述两项训练之中，以便对空间及形态原理有根本性的理解。

# 第五节　造型基础的学习方法

造型基础课要求学生运用不同的材料、技术、表现手法来进行创新性造型设计，其目的是培养和提升绘画与设计造型活动以及发挥创造能力所必须具备的基础知识和基本技能。从总体上来说，是解决理论、观念、创造力等方面的问题，是对学生进行美学能力训练、技术层面的表现训练以及想象力和创造力的提高。在课程设计中，建立以平面、立体、空间专业领域的设计大平台，从视觉、产品、环境等专业大视野考虑课程的基础性和广泛性。当然设计出一幅经典作品需要科学的学习方法，必须在观念和思维的变革以及大量互动交流学习加之操作得当下完成。

## 一、观念与思维

造型基础课是学习设计的重要基础课程之一，由于造型基础课是从设计的基本需求出发形成的，内容及学习方法已与过去传统的基础教学方法有了显著区别，因而学习时首先要从观念与思维方法上有一个变革。

**1. 扭转"学习设计先学绘画"的观念**

由于设计是实用与审美要素的化合，含有艺术因素，设计表现往往与绘画原理和技巧十分相近，于是在观念上容易产生一种偏差，认为设计师首先得会画画，加之旧的工艺美术的观念过分向审美功能及表现技巧倾斜，于是在设计基础课中将一般性（以写实为主导）的绘画训练作为重要内容。故其教学观念、方法、教具、训练目标、教师几乎全部与美术院校的素描与色彩写生课相同或相似，因而不仅不能从根本上发挥为设计提供必要基础的功效，而且在很多情况下与设计的需求相悖。由于这种观念的影响时间长，地域普遍，因而社会上（包括有志于设计的青年学生）也认为设计是艺术活动，先学习绘画是天经地义的事情。

造型基础课的学习首先要扭转这个观念，要注意对下述三个问题的认识：

（1）设计中对造型艺术语言的运用与纯绘画有本质区别，因为设计中的艺术及审美的含量已转化了艺术的本质，是设计性质的视觉表现语言，与设计功能紧密相关。

（2）造型基础课对表现技巧的训练，目的是加深对形态（体形态、平面形态和占有多种维度空间的形态以及不同属性的形态在不同维度空间中的表现等）、色彩（通过参照实物了解色彩之间由于各种关系的变化而产生的丰富变化，不断积累经验，最后养成独立认识和运用色彩关系表达设计意图的能力）以及形态、色彩及空间三者的关系的认识，以便养成独立驾驭造型语言，并根据设计的不同要求变化及创造独特又恰如其分的设计表现语言的能力。

（3）造型基础课的绘画性训练也要有表现的参照物（写生对象物），但主要目的是提供理解形态、色彩、空间性状的参照系，以及培养设计师应有的敏锐观察—发现问题—超常思维能力，因而无论面对什么去表现都必须从中发现其珍贵的营养价值，并自然养成发自内心的在大自然以及周围事物中学习的兴趣，最后要具备离开参照物象进行表现的能力。

**2. 构成学不仅仅是开发美的图形的方法训练**

构成学发端于工业化时代的设计教育，其目标是通过对造型要素按一定的方式、方法、原则和原理重新构成具有全新性质的视觉形式系统，使学生养成对形式语言的认识和运用，对创造性思维的启发具有不可忽视的作用。

然而以往在教学过程中往往忽略对早期构成教学经典理论和做法的研究和学习，而出现内容过于狭窄（仅以逻辑构成为主导），过于追求具体排列和组合方法，注重产生令人眼花缭乱的图形效果，以及注重描绘的精细化等倾向。

造型基础课中的形态、空间及组合原理脱胎于完整意义上的构成学，注重与设计对形态创造、对空间及格局创造的需求相适应，同时又与表现技巧训练相渗透，共同形成对形态、空间、色彩及视觉形式系统的认识，并通过从单色、多色到写实、装饰，直至抽象的一整套训练，启发学生对更新表现语言的方法有基本把握。因而在进行这种训练时，除了要打破一般的绘画表现的观念之外，拆除头脑中固有的"构成"的观念藩篱也十分重要。

**3. 确立学习的整体观念**

造型基础课是设计教育基础教学中的主干部分，但不是全部，其他具有各个不同专业性的基础课在教学中必须根据与所学内容穿插进来，与专业设计课形成有机联系。

造型基础课虽然具有相对独立性，但它毕竟是设计基础课，因而学习时要不断在教师引导下与专业设计的观念内容和方向联系，明确为今后设计能力的获得打下一个十分坚实的基础这一宗旨。

只有时刻明确这一宗旨，教与学的操作才会自觉地产生更加理想的效果。

## 二、互动与交流

造型基础课采用传统的单纯灌输的方式已不适应于现代教育，而采用名作或范例分析、讨论、讲解、操作、总结并提出课外阅读资料单的方式教授。这样可以缩短学习、理解、更新和创造的过程，同时主动将前面讲过的内容不断与新的内容进行融合。因而在学习中要主动进行思考，积极参与互动式讨论，形成一种师生交流活跃的课堂状态，这是加速知识向能力转换的一个不能忽视的教育途径。

## 三、操作与方法

造型基础课是设计教育中的重要组成部分，因而有它的使命与目标，在教学的每一部分、每一段训练中，都是总体目标控制之下形成的完善整体，因此在学习时要注意以下两个问题。

1. 明确练习的目的

在造型基础课中，一系列的练习与原理讲述形成密切联系，同时技巧训练在每一段作业中都有不同的目标，因而在学习中要理解教师提出的具体要求，从而明确阶段性任务，而不是像一般性绘画训练那样只有难易区别而无不同类别训练内容的递进关系。

2. 有效地补充练习

由于每段课程的时间是有限的，所以课堂教学只是方法的传授，不可能使所有同学都能将技能升华为理想的技巧。因而一定要充分有效地利用课后时间做补充练习，而且要将这种习惯贯穿在以后的工作和生活中，只有这样才有可能在创造性思维及表现技巧上达到一定的高度。

1. 简述造型基础的定义。
2. 造型基础最终的目的是什么？
3. 如何成为一位优秀的设计师？

1. 理论与造型表现技法相结合。
2. 通过网络、书籍等资源进行系统学习。

 **实训课堂**

1. 造型基础的学习应注意哪些问题?
2. 理解包豪斯的教育思想体系。
3. 专业基础理论需要解决的前提条件。
4. 学生餐厅室内空间设计。
5. 通过赏析、讨论及实际练习,深入理解形式原理及对形态、色彩、空间进行正常及超常组合的规律,体验将一般的形式要素转换为形象的基本过程,同时通过训练掌握创造多种表现技巧的方法。

# 第二章 造型基础的构成要素

- **学习重点与难点**

  重点：造型基础的形态和色彩构成要素。

  难点：对形态的分类、形态意识和形态知觉感受；色彩原理、色彩分类；色彩的视觉感受的理解。

- **教学目标**

  培养学生对形态、色彩、色彩的视觉感受、色彩对比与和谐等的感受能力以及对色彩的创造性思维，将理性的色彩知识融于感性的色彩实践中，最终达到在各种专业设计中灵活运用与设计，使学生能够更快、更顺利地接近艺术和设计的本质。

- **核心概念**

  形式　形态　色彩　色彩原理　色彩分类　色彩要素　色彩属性

任何事物均有其构成要素，例如海报设计、标志设计、VI设计、书籍设计、家具设计、建筑设计、景观设计等，都具备其特有的形式、形态、色彩、材质、功能和空间，并通过这些基本要素充分展示其设计特色。在造型基础的探索活动中，只有对其构成要素了解得非常清楚，才能随心所欲地运用各种材料、技巧和方法表达设计的理念。造型基础的构成要素可归纳为形式（包括文艺作品形式、艺术形式）、形态（包括形式、轮廓、形象）、色彩（包括明度、色相、纯度）、材质（包括质地的组织、结构、纹理）、功能（包括形态功能、环境功能、使用功能）、空间（包括方向空间、视觉空间、组织空间）。

## 第一节　形式

### 一、形式认知

形式是与原料、实质、内容相对立的概念，它是内容的载体，是可感知的知觉要素在一定目的控制之下的化合。设计离不开形式，对形式及其要素的研究是造型基础课的重要使命（图2-1-1）。具备正确的形式观以及为实现设计功能所需要的丰富多样的形式表现力，对设计师极为重要。

图2-1-1　《LIFER女性面部护理系列》　刘萍

形态是形式的构成要素之一。本章将从形式开始探讨，来认识形式与形态的关系以及两者在设计中的意义。

形式是指事物内容的组织结构和表现方式（图2-1-2）。形式是外在的形状，具有表象性质的组织状态，同时又是集合的（即结构性），是各要素或各部分按整体要求构筑的某种编排组合方式。

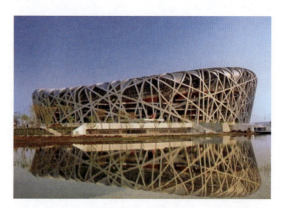

图2-1-2　北京鸟巢

**1. 文艺作品的形式**

文艺作品的形式是指作品的组织方式和表现手段。它主要包括体裁、结构、造型、语言、表现手法等要素。这个概念不仅指出了体裁、结构、语言、表现手法的组织方式，也提出了表现手段是形式的组成要素，因为表现手段与其他要素的融合，即产生作品的外在、可感的艺术形态。

**2. 艺术形式**

艺术形式是指事物和现象的内容要素的组织构造和外在形式。艺术形式与艺术内容并举，指的

是艺术作品内部的组织构造和外在的表现形态以及各种艺术手段的总和。

由于艺术形式分类的原则和角度不同，艺术可以分为以下四种：

（1）以艺术形象的存在方式为依据，可以将艺术分为时间艺术、空间艺术和时空艺术。时间艺术包括音乐、文学等，空间艺术包括建筑、雕塑、绘画等，时空艺术包括戏剧、影视、舞蹈等。

（2）以艺术形象的审美方式为依据，可以将艺术分为听觉艺术、视觉艺术和视听艺术。听觉艺术包括音乐，视觉艺术包括建筑、雕塑、绘画、书法、盆景等，视听艺术包括戏剧、影视等。

（3）以艺术作品的内容特征为依据，可以将艺术分为表现艺术和再现艺术。表现艺术包括音乐、舞蹈、建筑、书法等，再现艺术包括绘画、雕塑、戏剧、电影等。

（4）以艺术作品的物化形式为依据，可以将艺术分为动态艺术和静态艺术。动态艺术包括音乐、舞蹈、戏剧、影视等，静态艺术包括绘画、书法、雕塑、建筑、工艺美术等。

艺术形式包括两个层次：一是内形式，即内容的内部结构和联系；二是外形式，即由艺术形象所借以传达的物质手段所构成的外在形态。在任何艺术作品中，内形式与外形式是结合在一起的，只有通过一定的艺术形式，艺术作品的内容才能够得到表现。艺术形式具有意味性、民族性、时代性、变异性等特点。

## 二、形式在设计中的意义

首先，形式可以造成心理效应，产生设计作品的审美意象，审美意象与设计的实用功能是设计形成心理推动力的成因。其次，形式是揭示设计内涵和实现设计功能的重要媒介之一。再次，凡是优秀的设计，其形式构成必然是完善的。由于形式与内涵及实用功能的一致，其美感是特定的，这种美感主要源于对形式要素（形态、色彩、空间、组合方式、材质感、表现手法等）的恰当的编排组合。最后，完美的形式与实用功能及其他要素相结合产生形象力，反之，形象力的传播媒介即是外在的、可感的形式。

## 三、形式变化的内在依据

形式在设计中完全是与实用功能、语义内涵、审美情感一致的，因而在时代发展过程中随着这些要素的变化，形式也必然发生变化。

一是设计功能的变化是形式变化的条件之一，如彩陶瓶主要是用来汲水和盛水，因此瓶口应大些，以便装入和取出，而且要有一定容量，其造型和纹饰必然要与此相统一。二是不同的形式也与使用场所、使用目的以及材料和加工方法等因素直接相关。三是时代与设计观念的变化，也是形式发生变化的依据之一。彩陶在形态、装饰纹样上洋溢出的质朴与乐观，都与其他时代的设计不同。四是民族与地区的差异也是影响设计形式的因素。

然而，设计与艺术创作不同，设计师在设计的全过程中必须以服务对象为基准，即使用者或称接受者作为设计创意及不同形式构成的最根本依据。

从上述分析可以看出，仅仅强调"功能决定形式"是不全面的，决定形式的因素是多方面的，形式也是促进设计目的实现的原因之一。

## 第二节　形态

研究形态创造的规律和方法是造型基础教学研究的首要问题。我们必须在认真细致地观察各类事物的形态的基础上进行分析和探讨，提高感性能力和审美能力，以此来丰富造型表现的方法和技巧，实现设计和创作的目的。

### 一、形态认知

形态是形式要素之一，是形式研究的基础。形态即"形"的"样貌"，"形"之"态"，是指事物存在的样貌，或在一定条件下的表现形式，形态是可以把握的，是可以感知的，是可以理解的。形态是人的思维形式，即形象思维形式，具有主观性，也具有客观性，其中的客观性反映客观实在。

从最表层的含义上理解，可以把形态看作"外形"或"形"，但深入地思考这个问题，就觉得不够了，因为"形状"也有"外形"的含义，但在设计和设计基础研究中，通常采用形态的概念而不采用形状的概念。为了便于理解形态，不妨将"形状"和"形态"两个概念加以比较，看它们有什么不同。

形态的概念包括可见物或图形的外形及其表现，一个点或一条线乃至最复杂的物象都可被感知为形态。形状的概念包括物体或图形由外部的面或线条组合而呈现的外表；一般只注重形的整体特征；只要外形不变，无论大小、方位变化，都可认为是同一形状。

形态研究的重点在于通过外形把握其表现，即其特点对观者所产生的心理效应。从形态的角度上看，一个"点形态"，具有独立的形态价值，有鲜明的心理效应。

在图2-2-1中，A、B、C图形形态其实反映的是点、面、线关系。A图形可以被认为是不同形态的点，B图形中的大、中、小点和圈的排列构成图的形态，反映的是空间透视关系，其构成感极强，则是"点形态"和"面形态"，但如果从点的"形状"角度来看，它们都是相同的。C图形反映的是线的形态，无论从形状与形态上均不同于A、B图形。

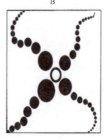

图2-2-1　点线面形态

从"形态"的角度认识，图2-2-2是三角形的两种不同形态，因为它们的"表现"（心理效应）不同，一个是极稳定的形态，另一个是极不稳定的形态。从造型上看，第一种形态具有空间立

体感，第二种形态具有黑白平面构成感，但从形状角度看，它们都是一种三角形状。

在图2-2-3中，其形态的外形均为圆形，左边图由于内部构造不同，其反映的形态不同，意义自然不同。右边图反映的是点向面的转移形态，但其归根都是反映圆的形态，只是圆形形态的表现意义不同。

图2-2-2　三角形形态　　　　　　　　　图2-2-3　圆形态

由此可见，"形态"包含两个方面的内容："形"通常是指一个物体的外形或形状，而"态"则是指蕴含在物体内的"神态"或"精神势态"。因此，形态是物体的形或轮廓和一种材质感的表达，并给予视觉形状的现象和其内在神态的结合，"形神兼备"才是美的形态。宇宙万物的形态，无论其如何复杂，都可以归纳为点、线、面、体和空间五种基本形态。透过基本形态的构成，可以反映出其主要的形体轮廓特征。所以，"形态"不仅是人们视觉所感受的各种事物的外形，也包括受其内在感觉的影响给人在生理和心理上的感受，体现物体的神态。

因此，形态必须反映事物的内在本质，是事物本质的外在形式，形态的表现形式是随着事物的内在本质而呈现出的应有的形状。形态呈现出来的形状会使人们产生视觉或触觉的心理感受，产生立体的、空间的、运动的知觉感受，同时产生令人愉悦、愤怒、欢快、痛苦、活泼、忧郁等情绪感受，还可以使人产生理想、富贵、崇高、美好等精神领域的心理感受。

## 二、形态的作用及其研究目的

### 1. 形态在造型研究中的作用

形态是造型艺术设计表达思想情感、传递信息以及满足人们视觉需求的重要媒介之一。它是点、线、面、色彩、空间及其在空间中的一组物象，具有形态性。色彩作为造型基本要素之一，必然依附于一定的形态，或是具象的，或是抽象的，没有形态特征的色彩是不存在的。形态本身因其线型、黑白（或色彩）及其表现（方向、位置、挺括、松弛、朦胧、明晰等）而形成一定的心理效应，或打动知觉，或引起深邃复杂的审美意象。作品中的审美意象是烘托主题、驱动情感的重要途径，而在形成这种意象过程中，形态有着十分重要的作用。

形态的画面空间布局状态和空间结构的特征具有一定的心理效应，这种心理效应的基础与相近形态的心理效应有关，例如倒三角格局与倒三角形态的心理效应基本一致。下面我们将以上述形态作用的解释来分析以下两件作品的艺术性。

我们首先来分析图2-2-4中的作品，霍去病是西汉武帝时著名的军事将领，因为他在抵御匈奴的入侵中战功显赫，所以在其去世后特许陪葬，汉武帝为了显示霍去病在边疆征战的艰苦，将他的墓葬设计成祁连山的荒野环境，在墓葬上下、草木之中布置了象、虎、野猪等石雕。这尊石虎运用

写意的手法，虎视眈眈，隐藏在丛莽之中，伺机出击。石虎身上的几条斑纹，将石虎坚硬的材质做了巧妙的艺术改变，使石质的老虎栩栩如生。这尊石虎在艺术上具有质朴雄浑的特点，以巨大浑圆石头为材质，寥寥数笔凿出一个蕴含着巨大力量、沉稳、雄健的卧虎形象，这是对战功赫赫的霍去病大将军的讴歌，更是对古老的中华文明博大深厚、内含无限力量的写照。该作品舍去了大量细节，浑圆的曲线和头高尾低的强劲态势以及腰部的起伏力量，不仅使浑圆的外形具有扎实的力度，而且使这个形象洋溢出不可遏制、震天撼地的无穷生命力。

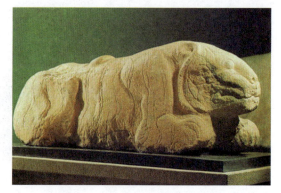

图2-2-4 霍去病墓中的石虎 汉代

从这尊石虎的形态中看到，它有动势的曲线和浑圆的形态流动，其造型审美特点具有深刻的内涵，烘托出一触即发的强健内力的心理效应。

形态必须反映事物的内在本质，就形态在造型研究中的作用我们来分析刘文西创作的《黄土地的主人》百米长卷画作。这幅作品长102米，高2.1米，分为13个部分，由《黄土娃娃》《陕北老农》《米脂婆姨》《绥德的汉》《麦收场上》《喜收苞谷》《葵花朵朵》《高原秋收》《枣乡金秋》《苹果之乡》《安塞腰鼓》《横山老腰鼓》《红火大年》组成，画面构图宏伟、大气磅礴，人物生动传神、栩栩如生。下面我们重点分析《米脂婆姨》组画艺术的表现性。

首先来了解米脂的历史渊源，米脂乃闯王故里、貂蝉家乡，是陕北文化沉淀的富集区。其文化源远流长、淳厚朴素，带有强烈的黄土气息。"米脂婆姨绥德汉"这句民谣，深刻揭示了米脂婆姨在中华民族发展史上的历史地位。米脂婆姨也成为米脂特定的一种文化现象，而以妇女群体形象定格并备受推崇的，全国亦仅米脂一家。米脂婆姨征服人的，不仅仅是她们的天姿丽质，更在于她们对美的追求和创造。《米脂婆姨》长6米，高2.1米，营造出的是米脂婆姨喜获丰收的劳动场面，塑造出陕北劳动妇女的形象（图2-2-5）。《米脂婆姨》颠覆了传统意义上的美女含义，对米脂婆姨进行了全新的诠释。

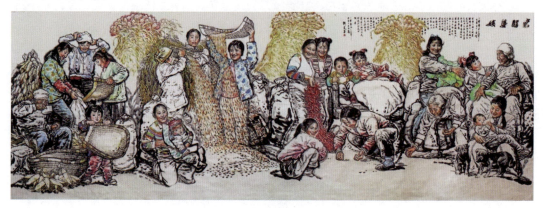

图2-2-5 《米脂婆姨》 刘文西

《米脂婆姨》用四组人物表现主题，塑造了老中青三代妇女及少年、儿童与幼儿等22个形象。

在画面中，无论正面的，还是侧面的，每一个人的表情和姿态各异，但又是生动、自然与妥帖的，让人看着很舒服，显示出刘文西先生驾驭多人物、大场面的巨幅画作的功力。

在画面中，从人物俭朴破旧的衣着和简陋的环境可以看出，她们的生活并不富裕，表现出普通农民家庭和谐、奋进、自我满足的收获景象，老人安详，儿童稚趣，年轻的婆姨圆润的脸上都绽放着笑容，显示出她们生活的惬意、满足和自信。作品在审美意境中让人们产生的心理效应是：米脂婆姨不需要以矫饰取媚于人，她们的自主、自强与自尊，让她们更具魅力，这是艺术造型形态内在的、抽象的表现。

四组人物的接合部的后面用三垛高高竖起的糜子进一步烘托丰收的气氛，并在画面上起到了很好的聚气作用，体现了刘文西的匠心独具。每个人脸上的表情是那样欣慰，为了强化这种农民家庭和谐、奋进、自我满足的收获景象的主题，刘文西对画面格局做了垂直、水平、直角三角形、等腰三角形的艺术形态安排，从每个人物大的动势来看，画面中人物的站姿形成垂直水平线造型形态，并与坐姿、半蹲姿态形成极为稳定的直角三角形和等腰三角形形态，这种交错重叠，形成形象各异的金字塔造型形态，每个人物或坐或立都依垂直线，加上局部有限度的水平线的运用（地面、三垛高高竖起的糜子等），形成十分稳定的感觉。

2. 形态在造型研究中的目的

通过对上述两件艺术作品的简要分析，可以看出形态在造型活动中具有其他形式要素不可替代的作用，从这一角度出发，将形态研究的目的归纳如下：

（1）形态研究是视觉形式研究的第一步，通过系统的形态研究，不断提高形态的视觉评价能力，这是提高形态创造力的必经之路。

（2）对形态及形态组合规律的研究是提高形式感受力的重要途径之一。

（3）对形态的系统研究有助于强化形态意识，只有具备很强的形态意识，才可以突破日常经验的桎梏，随时随地去发现、积累新的形态营养。

## 三、形态的分类

世界上的形态千姿百态，大到宇宙天体，小到显微镜下的细胞粒子，其特征无限丰富。随着大自然不断地运动与变化，形态也在不断地发展和变化。从一棵树苗生长成参天大树，一片荒蛮野地发展为现代化的都市，这些都显现出形态的变化是无穷和永恒的，人类社会正是在形态的不断变化中得以延续和发展。为了便于研究往往从不同的角度将其加以分类，便于对形态进行更深入的认识与研究。

按照形态学的划分原则，形态可以分为两大类：第一类是抽象形态，特指无法明确指认的形象和形态，虽然可以引起人们的某种感受，在生活经验中却找不到明确的对象，是不具有认知性的概念性形态。抽象形态可分为偶然形态和纯粹形态。第二类是现实形态，属于直接知觉的，也就是视觉、触觉能直接感受到的像自然、器物一般的形态，如树木花草、产品、建筑物等。现实形态是以视觉或触觉上的感觉去体会。现实形态又可分为自然形态与人工形态。具体分类方法如图2-2-6所示。

如果按造型艺术分类，形态可分为抽象形态和具象形态；如果按功能分类，形态又可分为平面

形态、立体形态、空间形态。

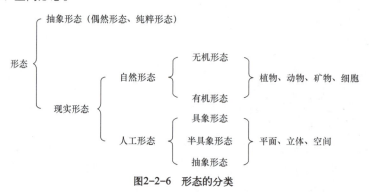

图2-2-6　形态的分类

### 1. 抽象形态

抽象形态是从自然形态或人工形态中抽取出来或经变化所获得的。抽象形态具有普遍性，没有认知功能，具有纯粹的形态性，它不但便于制作和复制，而且不受认知功能干扰，便于体会形态心理效应，是形态研究的重要课题之一。

抽象形态不是凭空想象出来的，而是从各种现实形态中提取局部（如正或侧面脸部形象、眉、眼睛、嘴、手、容器、翅膀、羽毛、雨点等）作为要素，按装饰部位的需要重新组合而成的。历史证明，我们祖先用这个方法创造了灿烂的传统装饰艺术，如彩陶和青铜器的装饰形象就是从大自然中取云、水、鸟、兽、山、日、月等形象加以提炼或分解，将其重构而创造出的极其丰富的形态。我们也正是遵循这种方法从对现实形态的研究入手，逐渐去探寻创造更加丰富、更加生动的个性化形态的方法。

图2-2-7完全是抽象形态，规则的三角形态曲线排列富于流动感、色彩的巧妙变化，其洋溢出的乐观精神十分感人，给人以丰富和亲切有爱的印象。图2-2-8是抽象图案，是不具体的物象图案，与具象图像相对应。抽象图案可以来自对具象形态的概括和升华，也可来自造型的基本元素——点、线、面的组合。这一点，早在我国唐代的丝绸上就出现具有抽象形态的寓意纹样：马眼纹、鱼目纹、水波纹、龟甲纹、菱花纹、双胜纹、万字纹等。这种抽象纹样的形态在日常生活中充分体现出纯形式的造型语汇和装饰形态，获得视觉上的形式想象，它是许多艺术家钟爱的表现手法，也是古今家纺图案中占据重要地位的图案类型。

图2-2-7　水的抽象形态

图2-2-8　马眼纹样

由此可见，抽象形态不直接模仿现实，是根据原形的概念及意义而创造的观念符号，使人无法直接辨清原始的形象及意义，是以纯粹的几何观念提升的具有单纯特点的形体。形是构成形态的必要元素，不仅是指物体外形、相貌，还包括了物体的点、线、面、体。作为概念性形态，虽然与现实形态相对立，但它同时是所有形态的基础，通过对以点、线、面、体的基本元素为单位进行分割、集聚、放大、缩小、变形等处理，可以产生很多变化多端的形态，给人不同的生理和心理反应。

在立体形态中，利用线和面的结合，可以产生距离感、速度感、空间感、时间感。通常球体、圆锥体、圆柱体、长方体等这些形体与其他形态容易结合，容易调和，同时体现良好的机能性，在造型中会经常使用。

（1）偶然形态。偶然表示突然的、意想不到的，不是经常发生的。偶然形态是非有意识所为（如玻璃和陶瓷器皿等易碎品被打破的碎片、揉搓的纸上出现的凸凹不平的形态等），是不可复制、不可重复的形态效果。巧妙地利用偶然形态会为设计增加不可多得的奇妙韵味。偶然形态都是抽象形态，但有些偶然形态也因符合了人头脑中储存的经验图形，而被认知为各种介于似与不似之间的现实形态，而使人感到有妙趣横生的趣味。在日常生活中，我们要善于发现各种偶然形态的动人之处，捕捉并记录下来，积累得越多，对形态的表现与创造能力也就越强，发现新形态也就越敏锐。

（2）纯粹形态。纯粹形态属于概念形态，它虽然对立于现实形态，但同时又是所有形态的基础。纯粹形态的基本形式有直线系和曲线系两类。其中，曲线系分为自由曲线和数字曲线。纯粹形态是概念形态的直观化，是现实形态的构成要素和初步表现。

### 2. 现实形态

在日常生活中，我们看到的各种自然现象和人造物品都具有各自的现实形态。现实形态可分为自然形态和人工形态。

（1）自然形态。自然形态是指在自然法则下形成的各种可视或可触摸的形态，不随人的意志改变而存在。自然形态又可分为有机形态与无机形态。

自然界中各类形态有着极为丰富和生动的面貌，这些形态是"天生地造"的，不是人为的，我们将它们统称为自然形态，如图2-2-9至图2-2-12所示。它们的形态有强壮遒劲，有娉婷妩媚，并全部由曲线构成，从线型角度看，它们均属于"曲线形态"。这些曲线令人感到有一种生生不息的力量，因而"生命感"十分显著。这是一切有机体所共有的特征，因而这种曲线形态又被称为"有机形态"。也就是说，从属性上看，它们是自然形态；从线型特征上看，它们是"曲线类形态"。

图2-2-9　胡杨树的自然形态

图2-2-10　酸枣树的自然形态

图2-2-11　枯草的自然形态

图2-2-12　花的自然形态

人类生活的地球上有200多万种不同的生物，经过漫长的进化、演变和精雕细刻，其形态结构和功能远远超过人类，形形色色的自然形态不仅为人类提供了生存的环境和条件，也以它的动态和静态形式展示形体面貌，从视觉上拓宽了人类的视野，并为人类认识与研究自然形态提供了创造性的素材。在客观世界中，人为形态与自然形态构成形态世界的总和，自然形态要比人为形态数量多，且自然形态是人为形态的基础，人类的聪明和智慧主要源于自然形态的启迪。在建筑设计中，利用自然形态的造型去设计建筑，拓展了人的设计思维，如设计出形态像鸟巢、蛋壳、蘑菇等的建筑物。著名的悉尼歌剧院外形就像切开的橘子瓣，成为现代建筑的经典之作。设计师也从动物形态的外形中获取灵感来设计造型，如蝙蝠衫等作品。

①无机形态。无机形态是指相对静止，不具备生长机能的形态，如图2-2-13和图2-2-14所示。它是自然形成，非人的意志可以控制结果的形称为"偶然形"，"偶然形"给人特殊、抒情的感觉，但有难以得到和流于轻率的缺点。非秩序性，且故意寻求表现某种情感特征的形称为"不规则形"，"不规则形"给人活泼多样、轻快而富有变化的感觉，但处理不当会导致混乱无章、七零八落的后果。无机形态是视觉、触觉能够感受到的无生命的形态，如山脉、冰川、海洋、湖泊，包括宏观和微观在内的各种自然界的形态。

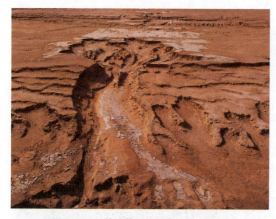
图2-2-13　沙滩的无机形态　高有宏摄

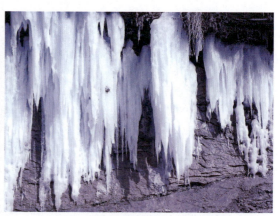
图2-2-14　冰川的无机形态　高有宏摄

自然界中的物体种类繁多，千变万化的形态都用自己的形体语言述说着各自的特征。海拔8 848.43米的世界第一高峰珠穆朗玛峰耸立在喜马拉雅山脉，以它雄伟的身姿雄踞地球之巅。喜马拉雅山还发育了许多规模巨大的现代冰川，冰斗、角峰、刃脊等冰川地貌分布广泛。其雄伟、险

峻、刚毅的地貌特征，体现了一种坚不可摧的精神，如此大尺度、大空间的形态，给人以宏伟的气势、宽阔的视野、无尽的穿越时空的想象空间、神秘无限的遐想……

在自然界中，水是必不可少的重要内容。大海的波澜壮阔使人胸怀宽广，湖泊色彩斑斓、景色壮丽怡人，山林间的溪水川流不息、极富动感，村边的小河、池塘则安静而亲切，这些都给人带来不同的情趣和感受，如图2-2-15所示。如果对自然界中的各种形态加以观察，从微观形态到宏观形态，必然要涉及造型以及存在于造型与环境之间的关系，诸如原子、分子、细胞、结构、地球、太阳、银河等对形态的作用关系，如图2-2-16和图2-2-17

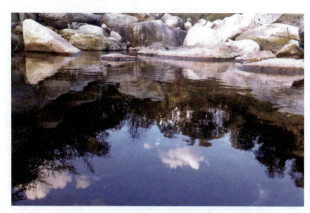

图2-2-15　湖泊的无机形态　高有宏摄

所示。这些自然形态的结构无一不是由分子的体积单元组成的，而分子又是由原子的体积单元组成的。虽然原子的直径小于亿分之一寸，但原子还可以分成原子核和电子，原子核又可分成质子、中子，而质子、中子还可继续分割至无穷小。也就是说，任何形体都可还原至无穷小，无穷小的单元体又可构成无穷大的集群。在显微镜下的细胞形态与组织结构，展现着严密的体系，变化的形态又展示着生命的有序、多变、复杂和整体性。

图2-2-16　细胞的无机形态（一）

图2-2-17　细胞的无机形态（二）

在观察自然形态时，不仅要观其外形，还要在其机能、构造、色彩、肌理等方面进行认真的探讨和研究，并运用于形态创造的过程中。

②有机形态。有机形态是指可以再生的，有生长机能的形态，如植物、动物等。它给人以舒畅、和谐、自然、古朴的感觉，但需要考虑形体本身和外在力的相互关系才能合理存在，如树木、飞禽、昆虫以及水生动物等，如图2-2-18至图2-2-20所示。

图2-2-18　羊群的有机形态

植物的形态在自然界中是最为丰富的形态之一。对称或交错生长的树叶，在自然界的植物中最为常见。整齐地排列、规律地生长体现了一种有节奏、有规律的生命状态。树木的年轮这些以放射状生长的、由中心向外扩散的形状，更有一种集中迸发的力量，表现出富有动感的内在活力。

动物的形态是与动物本身的体貌特征和行为特征息息相关的。威猛的虎豹，这些食肉类动物，为了以最快的速度获取猎物，它们的形体在快速运动时呈现出紧张而有力度的曲线。而骆驼这种主要在沙漠中行走的动物，为了储存能量、驮放物件而生长的两个高耸的驼峰，形成了像山峰那样的曲线形态，如图2-2-21所示。猴子以它警觉闪烁的目光、坐立不安的姿态和十分敏捷的动作，体现了它灵敏、机智、灵活、好动的形态特征。在天空中自由飞翔的小鸟，为了要在空中飘浮，因而它有了两翼的形态。蝴蝶要在花丛中飞舞，因此，它有了鲜花般美丽的色彩和婀娜多姿的形态。

人物形态本身就具有无与伦比的美感，人的神情、相貌、体态、举止都各有特点，时装表演、影视艺术就是这些特征的综合表现。模特、演员化妆的选择，服装的选择，场景的配置，灯光的调配，都是为了丰富和刻画人物的形象，突出人物的个性，从而展示出人体的力度美、比例美、线条美、个性美、古典美和现代美，如图2-2-22所示。

（2）人工形态。人工形态是指人类有意识地从事视觉要素之间的组合或构成活动所产生的形态。它是人类有意识、有目的的活动创造的结果，如建筑物、摩托车、汽车、轮船、桌椅、服装及雕塑等（图2-2-23和图2-2-24）。其中建筑物、摩托车、汽车、轮船等都是从实用的功能来设计其形态的，而雕塑则是一种将形态本身作为欣赏对象的纯艺术形态。这就使人工形态根据其使用目的的不同，有了不同的要求。人工形态根据造型特征可分为具象形态、半具象形态和抽象形态，如图2-2-25所示。

图2-2-19　昆虫的有机形态

图2-2-20　花与蝶的有机形态

图2-2-21　骆驼队的有机形态

图2-2-22　人物有机形态

图2-2-23　《逝者如斯夫》　苗祥瑞

图2-2-24　《姿态》　潘晶

人工形态本来是人类为了满足生存和发展的需要汲取自然形态的营养创造出来的。很多人工形态取材于大自然，因而这些人造物（人工形态）即使在形态特征上与自然形态不同，但由于采用了自然材料，也会产生近似自然形态的温馨感。

人类离不开大自然，特别是在生活的各个角落日益被现代文明改造的当代社会，人们怀恋自然之情常溢于言表。

图2-2-25 座椅 TABISSO公司旗下的"Typographic"家具设计

图2-2-26《喜鹊登枝》雕塑作品，采用当代构成设计元素和传统剪纸艺术相融合的新颖形式，再现了浪漫爱情这一亘古的主题，体现了传统民间艺术在当代艺术形态中巧妙的应用。

人工形态是通过人的意志，依靠材料和材料加工技术，进而设计加工产生的物品形态，如图2-2-27所示。人类最初的形态创造是从自然形态中得到的启迪，如对自然形态外形的模仿，是出于人类对自然的崇拜，以及出于象征和装饰等动机，常常以自然物和自然现象作为绘画、设计、雕刻的主题，并运用写实、变形、夸张等手法给予表现。另外是机能上的模仿，如飞机是沿袭鸟类的飞行，但它比鸟飞得更高，速度更快；雷达是沿袭蝙蝠的声波原理，它的波长传送得更快、更远。再者是构造上的模仿，模仿蜜蜂所筑蜂巢的结构建造的房屋，模仿人体器官设计制造的机器人。很显然这些人工形态与自然形态

图2-2-26 《喜鹊登枝》

是不同的，自然形态是靠遗传本能等条件形成的，人工形态则是加入了人类的意志、目的和相应的技术，再转变为功能性的实用形态。

人工形态首先要基于人类的需求，需求是创造的源泉，需求产生创造的意愿和设想，如图2-2-28所示。人工形态要使设想变成现实，必须有创造形态的能力以及某种材料和相应的加工技术，这是至关重要的。当然形态的创造还与特定的环境、风土文化要素有着密切的关系，同时还反映各个时期鲜明的时代特征和各国各民族的文化烙印。人工形态对人类生活是有益的，如能提升人类生活

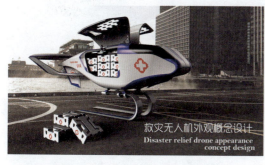

图2-2-27 《救灾无人机》 刘萍

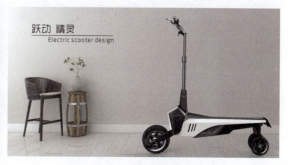

图2-2-28 《跃动 精灵》 刘萍

品质的产品和建筑、环境设施等,如图2-2-29和图2-2-30所示的各类人工形态建筑风格以及审美价值表现。人工形态包括产品形态、建筑形态、环境设施形态和展示设计形态。

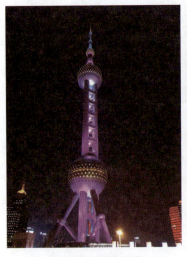

图2-2-29 东方明珠

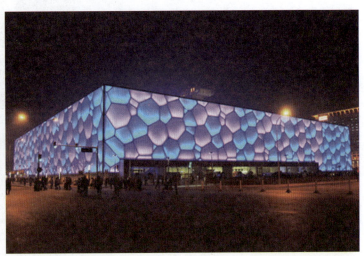

图2-2-30 水立方

①产品形态。自从人类开始制造工具、发展生产以来,人类就没有停止过对形态的创造。从旧石器时代的石斧、石锄到青铜器时代的青铜剑、青铜鼎,从简洁优雅的明代家具到形态各异的现代生活用品,无一不反映出人类社会的发展状况和对美的形态追求(图2-2-31)。

产品是人类为了满足自身的物质需求和精神需求而生产的。人类根据需求可以将材料加工成形态各异的产品,来满足各种各样场合的需求。随着科技、计算机技术的发展,促进了生产力的迅速发展,产品日臻丰富,人们生活水平不断提高,人们对产品的要求不仅具有了较好的使用功能,而且面对功能相同的产品,人们更愿意选择外形符合他们审美需求的产品,从而满足人们个性化的审美需求。当今的产品设计正朝着功能完善、外形个性、多元化的方向发展(图2-2-32)。

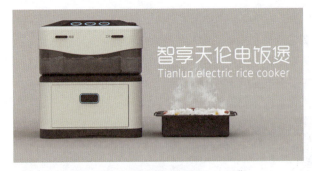

图2-2-31 《智享天伦电饭煲》 刘萍

图2-2-32 《小型快递派送车》 刘萍

②建筑形态。建筑产生于人类社会发展的最早阶段,始终反映了各个国家不同时期、不同民族的文化特征。建筑形态始终与功能、技术相互联系,并借助不同的建筑结构手段来完成,这种结构是以一定的立体空间结构为基础,通过立体形式的规律排列,如比例、节奏、光影、虚实、材料等塑造手段,创建出风格迥异的造型特征(图2-2-33和图2-2-34)。科技的发展也是促进建筑形态

变化的动力,新的技术、新的功能是造成新的建筑形态产生的条件。

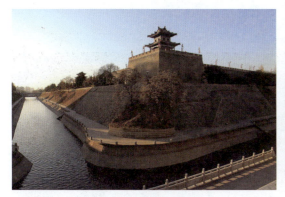

图2-2-33　西安古城墙

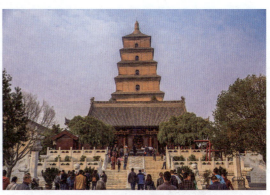

图2-2-34　大雁塔

③环境设施形态。当一个社会逐渐衣食无忧、经济条件和政治意识日趋成熟时,人们对生活素质的要求就开始转向精神方面,于是,个人生活环境和公共活动空间的美化变得越来越重要。纵览世界一些称得上美丽的城市,无一不是将艺术融入整个生活环境的设施中,令人赏心悦目(图2-2-35和图2-2-36)。

图2-2-35　西安工业大学图书馆

图2-2-36　上海宜川养老院设施环境

在日常生活环境中,若将雕塑艺术、都市空间艺术、街头艺术、地景艺术、公共艺术融入属于公众活动的空间环境,如街道、公园、市场、车站、医院、美术馆、博物馆、广场等各类人性化设计的公共环境设施,可以使人感觉亲切、身心舒畅,同时也能提升社会大众的文化素养,改善民众的生活品位。

④展示设计形态。展示设计形态是通过展示空间环境的创造和组织安排,采用一定的视觉传达手段,借助一定的道具、设施、灯光等技术,将文字、图表、照片等资料与实物展品组合后展现在公众面前,对公众心理、思想与行为产生有意识的或潜在的影响。

展示的表现形式多种多样,范围也比较广泛,包括展览会、展销会、博览会、博物馆的陈列、橱窗、街头广告、POP广告、灯箱广告、汽车广告、招牌、标志符号等。从广义上讲,文艺演出、旅游环境、盛大庆典等观览活动也属于展示范畴,如图2-2-37和图2-2-38所示。以上展示场所的环境设计、装饰设计、展示道具(展架、展柜、展台、栏杆、方向标牌、灯具、人形模特等)的设

计，加上展示手法和布置技巧都要通过一定的展示设计形态表现出来，因此展示设计的形态也就千变万化，展示活动不再仅仅是单纯的展示空间构成，而是人类文化、商业、生活、娱乐的一个重要组成部分。

图2-2-37 奔驰商场展示设计

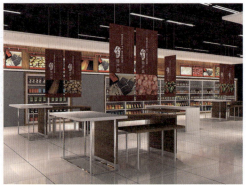

图2-2-38 超市特产区展示设计

## 四、形态要素

### 1. 形态要素的概念

形态要素又称为形态元素，是指构成形态的最基本、最单纯的因素，是决定形态特征及其心理效应的根本条件，即点、线和基本平面。

### 2. 形态要素的作用

三要素中，点是最小、最单纯的；线是表情最为丰富、具有很强心理效应的要素，是决定基本平面和更为复杂的面形态特征的决定因素；基本平面是决定更为丰富的面形态的要素（图2-2-39）。形态要素是研究丰富多彩的形态世界的基础。

将复杂的形态，无论是现实形态还是抽象形态，归纳成简洁的形态，显现形态要素的特征，即基本形态。对基本形态的提取，是突出"形态性"，强化形态心理效应的基本方法，是形态研究的内容之一（图2-2-40和图2-2-41）。

图2-2-39 《空间修辞》 罗晓冬

图2-2-40 《马勺蓝牙音箱》 周著

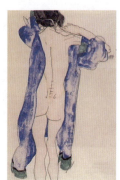

图2-2-41 《着蓝色长袍的裸女》 席勒（奥地利）

3. 基本形态的特点

（1）点。几何学对点的表述为"没有厚薄、宽窄和长短，只占有位置"的要素，这是理论上的表述，如图2-2-42所示。实际上，在形态研究中所说的点必须具有可视性，因而将点可以表述为"点是造型元素中最小、最单纯、最基本的形态"。这是一个相对的概念，所谓最小、最单纯、最基本是与空间及其他形态对比而言的。点的基本特点为：

①点只不过是面或体的缩小。这种点的运动轨迹即是线，而线的运动，则形成面，面的运动又形成体，而点的扩大（也是一种运动）也会形成面或体。

②由于点是最小的形态，因而感到坚实，具有集中的作用，在一个限定空间中，单独的点具有醒目的优势作用，如图2-2-43所示。

图2-2-42 墨点

图2-2-43 点的形态

（2）线。线在造型活动中占有相当重要的位置。线的类别以及心理效应极其丰富，线可以表现出各种形象的特征（如结构、形态、体积感、量感以及更加丰富的感觉）。中国传统及民间绘画还注重"以线造型"，在线的表现中注入丰富的情感，使线获得了极其感人的生命力。线的基本特点为：

①线是在知觉上以其长度冲淡或抵消了宽度和厚度的面、体以及点的运行轨迹，因而视知觉上仅有上下或左右，上左、下右或上右、下左等方向的延伸，因而在空间占有上具有一维性（图2-2-44）。

②线分为直线和曲线，直线的一维空间占有特点最明确，因而使人感觉简洁且具有刚性（图2-2-45）；而曲线因其委婉曲折，在空间占有上比直线复杂，视觉扫描过程也较复杂，所以表情相当丰富（图2-2-46和图2-2-47）。

图2-2-44 文件夹

（3）基本平面。严格意义上讲，没有厚度，只占上下、左右二维空间的形态称为面。实际上人们能见到的面，只不过是二维的扩展知觉冲淡或抵消了厚度知觉的形态。现实世界极为复杂，多样的形态加以概括和归纳，可以抽象出直线型的面——方的形态和角的形态以及曲线型的面——圆的形态，以便为研究丰富多彩的形态世界提供基础，这三种面即被称为

图2-2-45 直线与曲线

图2-2-46 扶着红色铅笔的人

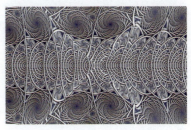

图2-2-47 视觉线条

基本平面（图2-2-48）。

①方的形态。由于方形是4条相等直线按水平垂直方向和相等的角度（均为90°）组合而成，因而既有了直线形态刚直、明快的特征，又有水平和垂直相结合形成的稳定感。

②角的形态。角的形态是方形的"减缺形"。角的基本形态是正三角形，即一个水平线在下部的等边三角形。正三角形由一条水平线与两条向内倾斜的斜线构成。由于水平线在下，两条斜线又在水平线的垂直平分线上形成节点，产生了极其稳定、牢固的感觉。因此，三角形与正方形对比，显得轻快、薄脆、锐利。随着三角形边长的变化，角度必然随之变化，心理效应也有新的变化。

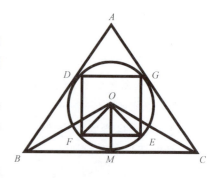

图2-2-48 几何形

③圆的形态。由于正圆的所有半径全相等，到处都是流畅和饱满的、天衣无缝的，所以产生了充盈、完善、简洁、挺拔等感觉。另外，在正圆的下部，没有水平线的因素，只是一个点，所以与正方形和三角形相比，圆不那么稳定，给人以滚动的感觉。这与人们的生活经验也有关系，因为生活中一切圆的东西都可以滚动。

将正圆直径加以变化，边线仍然是圆弧线，即形成椭圆。由于长轴长，所以内力不平衡，似乎按长轴方向流动。另外，人们日常在三维空间中形成"透视压缩"的视觉经验，椭圆有时又使人感觉似乎是对正圆不同程度的侧视，而形成微弱的三维空间的印象。

## 五、形态意识

### 1. 形态意识的概念

形态意识也称为意识形态，属于哲学范畴，是对事物的理解、认知，是一种对事物的感观思想，是观念、观点、概念、思想、价值观等要素的总和。形态意识不是人脑中固有的，而是源于社会存在的。人的形态意识受思维能力、环境、信息（教育和宣传）、价值取向等因素影响。不同的形态意识，对同一种事物的理解、认知也不同。从艺术角度分析，形态意识是能敏锐地感受身边事物或艺术、设计作品形态性及形态价值的习惯和能力，是形式意识的重要组成部分。

曾有这样一个例子：在一片森林面前，哲学家注意的是事物发展、运动、变化的一般规律；植物学家却注意这些树木的品类、习性、内部结构以及生长、发育的条件；木材经营者能很好地计算出这片森林的经济价值；画家则着眼于树木的形态、色彩及其树与树的空间关系，并根据四季的色彩变化有情感地陶醉于创作之中。

不同的人、不同的观察和分析的角度，可以从同一事物中做出不同的判断，汲取不同的营养（图2-2-49和图2-2-50）。艺术家和设

图2-2-49 《岁月》 杨惠珺

计师对一切事物除着眼于有关内涵外，时刻注重强化形态意识即是强化这种发现、汲取形式营养的重要基础。

### 2. 形态意识的作用

在造型创作设计中，形态的印象主要来源于现实形态。而现实形态往往具有实体要素、功能要素和形式要素。实体要素是指构成这个形态的材料、构造、结构、表面加工等，并具有可视、可触、可听、有质量、有体积、有形状等素质。如一只玻璃瓶，其实体要素为玻璃，是坚硬的易碎品，是有体积的，有质量，手可触摸，也可挪动。功能要素与实体要素及形式要素有关，玻璃瓶在中空状态下直接决定盛装功能。形式要素即形态、材质感、肌理、色彩、表面结构方式等，如这个玻璃瓶口是圆的，玻璃的材质感是薄脆、透彻的，视觉感受给人饱满、清爽、洁净、响亮等心理效应（图2-2-51和图2-2-52）。

图2-2-50　《印象陕北》　高有宏

任何艺术的本质特征是审美的、创造性的意识形态。现实形态直接影响着艺术家造型形态意识，其作品形式对观众的审美理解乃至心理影响不同。设计师要通过视觉形式

　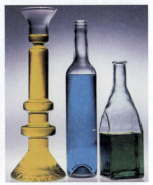

图2-2-51　玻璃瓶器皿之一　　图2-2-52　玻璃瓶器皿之二

作用人们的心理，因而突破一般人的只注重"认知"的心理定式，加强形态意识是提高视觉形式的领悟和评价能力，是加强形式要素中感人力量的重要途径。

当然，形态意识的养成源于对形态特点、演变规律的认识，也需要日常的观察与积累。而有了形态意识，也有助于人们在日常生活中能随时随地去吸收形态语汇。万物世界时刻蕴藏和显现着自己独特的、生动的、个性的形态魅力。只要坚持以形态的角度去观察、去积累，我们的造型能力及评价、选择能力就会不断得到提高。

## 六、形态的结构形式

结构是一个汉语词汇，是指组成整体的各部分的搭配和安排；是建筑物承重部分的构造；具有构筑、建造等意思；是造型形体内、外以及内外之间产生的各种结构形式的组合。结构普遍存在于大自然的物体之中，自然界的万物都有着自己的形态，都具有一定的强度、刚度和稳定的结构作为支撑。蜂窝、蜘蛛网、鸟巢，它们看似非常弱小，却能承受和抵御强大的风暴压力，原因在于其科学合理的结构在该形态上发挥的作用（图2-2-53和图2-2-54）。

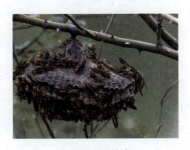

图2-2-53　蜂窝

形态的结构形式包括排列结构、堆积结构、框架结构、编织结构、层叠结构、插接结构、折曲结构、壳体结构等。

1. 排列结构

对于人们来说，排列结构再熟悉不过了，八卦图对称排列，屋檐瓦片交错排列，教室桌椅平行排列，农村一块块分割均匀的农田，计算机键盘整齐的按键，书架上分类排列的书籍等，都呈现出整齐排列结构的美（图2-2-55）。

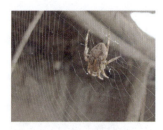

图2-2-54 蜘蛛网

在形态构成中，排列结构训练可以根据不同的构思形式，用一定数量的线材、面材或块材的单位形体进行造型排列设计，图2-2-56是根据不同的石头形状和特点，排列出不同的造型艺术。尤其是这种螺旋式的石头造型排列的特点，由于色彩、形状、大小、面材的不同，其造型排列生动且富有艺术性。由此可见，在三维空间中利用平行、错位、倾斜、渐变、旋转等表现手法，需要注意控制单位形体之间的空隙、间隔，有秩序的连续构成，使其排列结构形式更具有视觉性和艺术性。

图2-2-55 大雁人字形造型排列

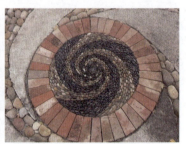
图2-2-56 石头造型排列

2. 堆积结构

堆积有二维堆积和三维堆积，是指人们通过将单元体或单元个体有意识地堆放在一起，依靠重力和单元体接触面的摩擦力来维持三维的造型形体结构，因此，在创造形体时，要注意材料之间摩擦力的大小和重力的位置，形成堆积的形状。

在形态构成中，堆积结构通过不同材料的线材、面材、块材等作为基本的堆积物元素，其元素可以是几何形的（图2-2-57），也可以是有机形的；作为单体的形态可以是单一的（图2-2-58），也可以是系列化的（图2-2-59）。作品的构成过程要注重"堆"的感觉，注重视觉的平衡美，表现作品随意性的美感效果。

图2-2-57 罐头堆积的成艺术品

图2-2-58 废柴堆积成的艺术品

图2-2-59 《不规则石头系列堆积》 艾德里安·格雷（英国）

### 3. 框架结构

框架结构又称构架式结构，是指结构纵向和横向设置的梁和柱的框架结构体系，包括结构外围的框架和结构内部的框架，具有形体的支撑或空间的实际用途。一般来讲，由于形式元素和空间形态的设计理念不同，框架结构形成的韵味也不同。框架结构的基本形态有立方体、三角柱形、锥形、斜交网柱形、多边柱形、螺旋形、圆形等基本形态（图2-2-60）。利用相同的立体线框按一定的秩序排列或交错累积构成的框架结构，可以产生丰富的节奏和韵律，它们之间可有位移变化、结构变化、穿插变化等多种组合造型设计。

图2-2-60　螺旋形框架形态

广州国际金融中心项目设计采用的是英国威尔金森·艾尔建筑师事务所和奥雅纳工程顾问公司联合体参与该项目国际建筑竞赛的中标方案。该建筑使用了全隐框玻璃幕墙，其高度及面积创全球超高层单体建筑世界之最。该建筑没有采用传统的横梁直柱的框架结构，而是采用了菱形斜交网格柱外框架结构。最外层为双曲面高通透的玻璃幕墙，使菱形斜交网格柱的独特立面造型得到完美展现。其设计注重与周边环境、建筑物相互呼应，东、西双塔与珠江共同勾画出美丽的风景线。该方案设计简洁、朴实、实用，不追求夸张造作的形态，但又体现了设计创新和科技含量，更体现了广州人简单务实、实用兼顾创新的生活理念和追求（图2-2-61）。

框架结构应有整体感，结构要稳定。空间发展不要太封闭，采用的形状可以多样化，但单元的种类不要太多，否则，造型效果容易杂乱，缺乏形态框架的主体性，可适度添加形象或在秩序排列的方向上进行变化，使其产生空间节奏感，同时增强视觉美感，并尝试多种空间组合，形成富于变化的框架结构形式。

图2-2-61　广州国际金融中心

### 4. 编织结构

编织是一种以线材构成为主的结构形式，是经丝和纬丝相互交织或钩连而组织起来的，引申是指酝酿思想、组织材料、构思意境等思维活动。编织结构表现形式有两种，一种是以可以随意弯曲的铅丝、铁丝、铜丝，或者软纤维、毛线、棉线，按照一定的秩序，在以硬线材构成的框架上排列、相互交错，形成密集的结构（图2-2-62）；另一种纯粹是以软线构成的形体，其最大的特点是不必用硬材做引拉基体，并

图2-2-62　天然藤编织创意坐盘

以中国民间古老的编结术构成壁挂等形体（图2-2-63）。两种类型的表现形式可以是二维的也可以是三维的。

中国传统的纹样中有很多精细复杂的种类，形态创造编织结构是造型设计的一种表现方式。竹藤编织产品中的编织结构基本还是以简单的几何形态为基础，而中国传统纹样中有大量的交织纹样，细节丰富，结构优美，富于传统特色，表现力强（图2-2-64）。

在形态构成中，编织的结构形式有线群结构、线织面结构、自垂结构和以拴结、箍结等手法为主的编织结构（图2-2-65）。编织的作品在表现过程中，从二维到三维，从具象到抽象，元素的形式多种多样，通过元素的相互交错使作品达到力学上的牢固性，同时注意相互呼应、协调统一，表现出条理和韵律、自由和流畅、传统和现代等感觉，并充分发挥出作品编织后的视觉特点和感觉效果（图2-2-66）。

图2-2-63　竹藤竹编灯罩

图2-2-64　竹藤编织座椅

图2-2-65　编织花纹地毯

图2-2-66　编织纹双耳彩陶罐
甘肃省博物馆藏

### 5. 层叠结构

在写作中我们经常以层层叠叠、层出叠见、层山叠嶂、叠岭层峦、层楼叠榭来描述对象。在造型活动中，层叠是用平面或立体材料通过叠置或粘贴，形成高低错落、跌宕起伏，具有独特形式美感的形体（图2-2-67和图2-2-68）。

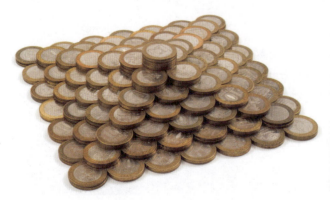
图2-2-67　硬币金字塔

图2-2-68　黎巴嫩层叠摩天大楼住宅

在形态构成中，层叠结构主要是以软性的面材或块材和硬性的面材或块材进行叠加，其构成元素是二维平面，也可以是三维立体；可以是具象形态，也可以是抽象形态；可以是单元形体的叠加，也可以是系列化元素的多样组合。同时，以重复、近似、渐变等表现手法做规律性的变化，但在创造形体的过程中，要注意形态的平衡感和空间的层次感（图2-2-69至图2-2-71）。

图2-2-69 层叠式流苏鞋

图2-2-70 层叠塔台灯 Lapo Germas设计

图2-2-71 安徽歙县蜈蚣岭梯田

图2-2-72古建层叠构架是用原木嵌接成框状，层层叠垒，形成墙壁，上面的屋顶也是用原木制成。这种结构较为简单，建造容易，不过也极为简陋，而且耗费木材，因其形式与古代水井的护墙和栏杆形式相同而得名。

### 6. 插接结构

插接结构最简单的理解是一种常见的植物嫁接方式。在技术领域上，插接属于结构体中构件之间的连接方式之一，属于刚连接，主要指的是类似水管与水管之间的相互套在一起（图2-2-73）。在造型活动中，插接是将单位面材裁出缝隙，然后相互插接，根据单位面材相互之间的钳制来保持空间形态，具有丰富的表现力。在板式家具中，就是利用插接的方法以便拆装，常见的儿童玩具和产品的零部件中都能看到插接构件的连接方法，如图2-2-74所示。

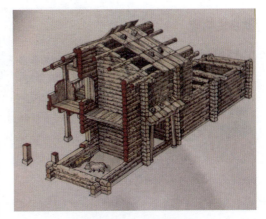

图2-2-72 古建层叠构架

图2-2-73 室内排水管插接

图2-2-74 儿童益智玩具插接

插接结构的表现形式包括几何单元形插接、表面形插接、断面形插接和自由形插接。在构成形体时，要注意插接缝的位置决定插接构成的外形和形体变化的美观性。其中，自由形的插接能表现出简洁、轻快、现代的感觉。在考虑造型的同时，还要考虑插接组合的位置，以创造出丰富的立体效果，如图2-2-75所示。

### 7. 折曲结构

折曲结构的加工有两种形态，一种是直线折曲，具有棱角分明、造型坚硬的形体特点；另一种是自由的曲线折形态，曲面或曲体能展示空间的流动性和柔和、优雅、活泼、饱满、延伸的感觉。折曲还可以利用直线和曲线多次重复变化表现，使其形成丰富的肌理格调。造型的形态风格特征与折曲的位置、方式有着密切的关系，如材质的采用，折曲的方式，折曲后的形体凹凸变化，均决定着形态的形象特点和美观效果，如图2-2-76所示。

图2-2-75　废纸插接的雕塑作品

在形态构成中，可以在平面的板材上进行各种直线折曲、曲线折曲、简单折曲、复杂折曲等（图2-2-77）。当形态折曲达到一定的长度时，还可以围合成方形、筒形以及球形等不同类型的立体形态。

图2-2-76　曲木靠椅

图2-2-77　屏风折曲形态

### 8. 壳体结构

壳体结构是利用面材的折叠或弯曲来加强材料强度的形态，通常是指层状的一种弧形薄膜状的空间结构。它的受力特点是外力作用在结构体的表面上，如摩托车手的头盔、贝壳等，常用于各类工业设计领域。壳体的厚度远小于壳体的其他尺寸，壳体结构具有很好的空间传力性能，能以较小的构件厚度形成承载能力高、刚度大的承重结构，能覆盖或维护大跨度的空间而不需要空间支柱，常被用来制作大型体育馆、剧院、会馆中的顶部，具有轻巧、坚固并能节省材料的特点（图2-2-78）。

壳体结构的形式有筒形薄壳、圆锥面薄壳、马鞍面薄壳、双曲面薄壳、半圆薄壳等（图2-2-79）。壳体结构的曲面，可由直线或曲线旋转而形成，或由直线或曲线平移而形成，也可根据特殊情况而形成复杂曲面。在形态构成中，壳体结构主要由曲面构成，将面排列后弯曲或回转，就

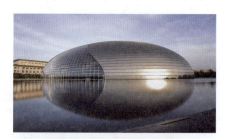

图2-2-78　北京国家大剧院

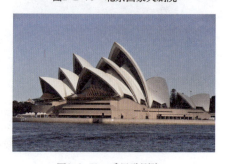

图2-2-79　悉尼歌剧院

可以形成宽敞的曲面空间。其中可以是二维单轨形成的曲面空间，也可以是三维多轨形成的曲面空间。按照几何特点，壳体结构所采用的曲面形式可以分为旋转曲面、直纹曲面、平移曲面、综合曲面等。

## 七、形态知觉感受

形态知觉是指人们对可视、可触及的客观形体通过视觉和触觉来实现的感知能力。决定一个形态的美与丑，都通过大众的视觉和触觉对其形态做出判断，是感觉、记忆、思维、想象、情感、动机、意志和行为所产生的心理过程，也是情感表露和自我知识拓展、判断的过程。当前，各类设计师通过自己的创造性思维活动，创造了不少富有刚柔、现代、厚重、典雅、纯朴等特点的美好形态。形态知觉直接关系到形态表面感知的反映，反映了形态的表面性、直观性的现象，如力感、量感、动感、稳定感等。

### 1. 力感

力是一种无形的东西，看不到摸不着，是人们通过某种形态造型所产生的视觉效果和心理感应。自古至今，人们畏惧力、崇敬力，具有力感的形态总是有着巨大的震撼力和吸引力。

"刚劲有力""铁画银钩""力透纸背"，这是艺术家对书法表现力的描述。我国自古就有关于书法力量感的论述，如王羲之的"入木三分"，蔡邕《九势》里的"藏头护尾、力在其中"，宋代的苏东坡更是把书法比作人，认为"书必有神、气、骨、肉、血，五者阙一，不为成书也"，可见古人对于书法的力量感的重视。由此可以推断出，书法的方笔越多则给人的力量感就越强，圆笔比较多则书法会显得柔和很多；书法笔画的形状直接影响到书法的力量感，比如一根钢筋平平地放在地上，你是感觉不到它的力量感的，但是你把它折弯，就会给人以力量感，有一种弹性存在，这在书法里也叫"势"，古人把书法叫作"书势"也是有道理的；书写得越连贯，给人的力量感就越强，如图2-2-80所示。

万里长城像一条无比强大的、富有民族力量的巨龙腾飞在崇山峻岭之中，其造型雄伟壮观、长度惊人。万里长城绵延一万多里（1里＝0.000 333米），依山势而建，工程浩大，形势大气雄浑，凝聚了华夏文明的智慧与力量（图2-2-81）。

形态力感往往通过形态的向外扩张及某种态势来表现，如饱满的形态往往有一种向外扩张的力感，前倾或垂直的形态有一种向前或向上的动感，弯曲的形态有一种弹力感。

### 2. 量感

量感主要是指对形态的质量感觉，如体积的大小、容积的多少。量感有两个方面，即物理量感

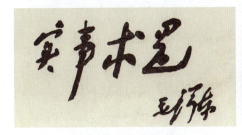

图2-2-80　毛泽东书法

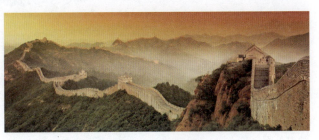

图2-2-81　万里长城

和心理量感。物理量感的绝对值是真实大小，多少、轻重是可以测量和把握的，如同钢材要比石材重。心理量感是心理判断的结果，是内心变化的形体表现给人造成的冲击力，是指人们在感知某一形态后心理所产生的质量感，是可以感受而无法测量的，是形态抽象物化的关键。创造良好的量感，可以给主题带来鲜活的生命力。

心理量感与物理量感既有联系又有区别，它源于物理量感，又与之不同。如同开孔的物体要比不开孔的物体感觉轻，深色的物体要比浅色的物体感觉重。

其中，影响心理量感的因素包括视觉上的结实感和紧张感、材质上的光滑感和粗糙感、色彩上的轻重感等众多因素。所以，引起心理量感的要素包含了形态、结构、空间、色彩、材料、肌理等。

### 3. 空间感

空间感是指艺术形象通过一定手法引起的类似现实空间的审美感受。形态空间感包括两个方面，即形态物理空间和形态心理空间。形态物理空间是实体所包围的，是可测量的空间。形态心理空间来自对周围的扩张，是没有明确的边界却可以感受到空间，创造丰富的空间感可以加强主题的表现力。其包括作品直接表现的空间和作品具体形象之外的使人想象到的心理空间。图2-2-82所示的室内空间设计天花装饰的倒角形态和墙面的装饰线给整个空间赋予了一个流动的空间形态。

艺术品作为艺术家审美意识的物化形态，总存在于一定空间之中，艺术形象的有限性与表现对象，现实世界的无限性的矛盾，使空间感在艺术创作和艺术欣赏中具有美学意义。黑格尔认为，在自然界里空间形式是最抽象的。艺术家把这种抽象形式凝聚在具体作品里，并使人通过联想和想象，产生超乎形象外的空间感受。空间感在不同的艺术门类中有不同的特点：在雕塑艺术中，形象在三维立体空间中存在，造型主体一般没有背景（但多有安放环境），艺术家通过特定的瞬间造型和空间深度的追求，使人联想到生活与活动的环境空间。在绘画、摄影艺术中，形象存在于二维平面中，但通过构图、透视、线条走向、光影和色彩处理等造型手段，使人感受到空间的整体性和立体性（图2-2-83）。

图2-2-82 室内空间设计

图2-2-83 威尼斯的人造天空

### 4. 动感

动感是指绘画、雕刻、文艺作品中的形象等给人以栩栩如生的节奏快感和运动感。一切具有生命力的形态都蕴含着动感，富有动感的艺术品具有很强的吸引力。物质的运动属性也渗透到书法的创作与欣赏过程中，书写的汉字只有具备了动态意象才能算得上是书法（图2-2-84）。又如汉代蔡邕在《笔论》中所说："为书之体，须入其形。若坐若行，若飞若动，若往若来，若卧若起，若愁若喜，若虫食木叶，若利剑长戈，若强弓硬矢，若水火，若云雾，若日月。纵横有可象者，方得谓

之书矣。"行走、飞动、往来、水火皆为形容书法的动态美。书画家通过笔墨的浓淡、干湿的变化、用笔时的速度、方向的变化来表现书画形态的运动感，如徐悲鸿笔下的奔马呼之欲出、生机勃勃。

在形态设计中，设计师往往利用一些具有动态的设计要素来加强形态的动感。创造

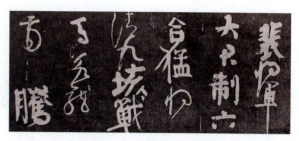

图2-2-84　《裴将军诗》　颜真卿

动感的要素有体、面的转折、扭曲，立体空间的节奏变化，线形的方向感、流畅感，加上风力、水力等自然动力和机构传动等人工动力相组合的方式。

5. 稳定感

稳定指的是一种状态，是指所处的环境或者心境在一定量的时间之内不会轻易变化。稳定一般可以分为物理上的稳定和视觉上的稳定。物理上的稳定与物体的重心有关。通常，重心在物体1/3以上的高度就显得不稳定，因此物体的重心越高，就越不稳定；反之，则越稳定。要想获得物理上的稳定，一般采用扩大形态的底部的方式，以降低物体重心。

物体的结构与物体的稳定性有直接关系。一个形体，在重心上极不稳定，但如果在形体的底部加上固定结构后，就能牢固地放在桌面上或固定在墙面上。在形态设计中，正是通过一定的结构形式来获得物理上的稳定。视觉上的稳定主要是指人们对物体稳定的心理感受，这种感受在很大程度上受物体外形态势的影响。

缺乏稳定性的物体会影响到形态的美感，但过分强调稳定也会导致形态的笨重、呆板、僵硬、乏味。因此，在进行形态设计时，一定要把握好稳定性与轻巧性的关系，在注意形态的稳定性时又不失其生动轻巧的特点。在追求变化、灵巧时，又考虑到形态的安定与平衡，使形态在视觉上获得稳定感。

人们对形态的知觉是受审美心理活动影响的，而表现在审美方面的差异，主要是受文化水平、艺术修养、社会经历、兴趣爱好等影响，有时还受民族、年龄、性别等因素的差异影响。尽管审美心理活动是因人而异的，但在长期的社会活动中，人们在审美心理和对形态的认识上有着很大的共性，变化与统一、比例与节奏、对称与均衡等形式美法则成为艺术创作和艺术设计的美学原则。

6. 节奏与韵律感

节奏与韵律感是指由于有规律的重复出现或有秩序的变化，激发起人们的美感联想（图2-2-85和图2-2-86）。人们创造的这种具有条理性、重复性、连续性为特征的美称为韵律美。节奏与韵律在连续的形式中常会体现由小变大、由长变短的一种秩序性的规律。在设计中常用的方法是在一个面积上做渐增或渐减的变化，并使其变化有一定的秩序和比率，所以节奏韵律与比例就产生了一定的关联（图2-2-87）。

图2-2-85　节奏与韵律　　　　图2-2-86　城雕韵律

节奏与韵律感的形式包括三种。

（1）连续的韵律。以一种或几种要素连续、重复地排列而形成，各要素之间保持着恒定的距离和关系。

图2-2-87　韵律节奏抽象艺术画

（2）渐变的韵律。连续的要素如果在某一方面按照一定的秩序变化，比如渐长或渐短，间距渐宽或渐窄等，显现出这种变化的形式称为渐变韵律。图2-2-88的作品，取材于苏州四大名园之一的狮子林，园内"林有竹万，竹下多怪石，状如狻猊（狮子）者"。古往今来，关于狮子林的画作，特别是元明清以来，有记载的即上百幅，不过大多为写实作品。吴冠中独辟蹊径，以点、线、面相结合的方式，引领观者进入抽象雕塑一般的奇幻世界。作品中大量线条的运用

图2-2-88　《狮子林》　吴冠中

使画面极富东方神韵，不过运笔并不追求传统意义上的笔锋和顿挫，而是流畅、明快、飘逸的。在疾徐挥洒间凸现的节奏感、韵律美，在大片色块烘染下产生的富有平面感的张力，使画面产生一种全新的美感，既有传统中国画之气韵，又有西方绘画之趣味。

（3）起伏与交错的韵律。连续的要素如果按照一定的规律时而增加时而减少，有如波浪之起伏，即为起伏韵律。各组成部分按一定的规律交织穿插而形成，称为交错韵律。节奏和韵律可以加强整体的统一性，以求丰富多彩的变化。

### 7. 时代感

时代感就是真实地反映当时发生的某一社会现象。就设计作品而言，作品必须符合时代感，要符合时代感就必须有创新思维，时代感中的创新思维不仅是对设计方法的合理运用，更是对艺术的透彻理解和多学科的融会贯通，只有不断地创新才能顺应时代的需要（图2-2-89）。优秀的城市景观创意、工业产品创新设计、室内设计、绘画作品表现等，它们之所以能占有一席之地，并达到广泛应用与推广，是因为艺术家在创新的背后紧扣新时代大众消费需求这一理念（图2-2-90和

图2-2-89　装修设计效果图　徐姗姗

图2-2-90　茶包装

图2-2-91）。就拿造型设计而言，好的设计作品，设计色彩应具有时代感和时尚性的创新，这样不仅能体现企业的活力，还能吸引消费者的注意力，给受众以美的感受。有时候大胆地用色，更能突出企业的个性和朝气。醒目而富有现代气息的标志色彩，能够给人以享受，容易被人们识别记忆，从而能更好地起到宣传作用。例如许多传媒的VI（视觉识别系统）设计，其标准色色彩丰富而鲜艳，运用多种色彩的搭配，更能体现现代文明给人们带来的诸多精彩。所以，设计者在用色时也需要突破自我，冲破传统用色的束缚，设计出更富有时代感和潮流感的作品。

图2-2-91　小时代　LMZ空间设计

总之，设计者要对设计作品中的色彩进行理性分析，以符合国家或地区的民族习惯、符合人们对于色彩的正常的情感反应。同时也应注意色彩的发展流行状态，从而设计出不仅能让企业满意而且具有人文关怀和时代感的设计作品。好的设计作品应该能够传递一种信息，一种时代的信息，更能唤起人们对于一个时代的记忆，明确地向消费者传达当今的时代美感。

## 第三节　色彩

"四季色彩理论"和"十二季色彩理论"是当今国际时尚界十分热门的话题。"四季色彩理论"由色彩第一夫人美国的卡洛尔·杰克逊女士提出，并迅速风靡欧美，后由佐藤泰子女士引入日本，不过"四季色彩理论"只适用于白种人。玛丽·斯毕兰女士在1983年把原来的"四季色彩理论"根据色彩的冷暖、明度、纯度等属性扩展为"十二色彩季型理论"，而刘纪辉女士引进并制定的黄种人十二色彩季型划分与衣着风格单位标准成为世界人种色彩季型划分与形象指导国际标准，填补了世界人种色彩形象指导理论的空白。

任何物体都有着各自不同的色彩，万物在运动和变化中享受着阳光的沐浴，使其变得五光十色。这些不以人的意志为转移，又不受人的力量所影响的色彩，是造型艺术的重要因素之一，但它又不能脱离形态、空间、材质等而单独存在。要想真正认识色彩、研究色彩，就必须涉及以光为对象的物理学领域来研究色彩造型的美学领域。

### 一、色彩的原理

对于色彩的研究，千余年前的中外先驱者们就已有所关注，但自18世纪的科学家牛顿真正给予

科学揭示后，色彩才成为一门独立的学科。色彩是一种涉及光、物与视觉的综合现象，"色彩的由来"自然成为第一命题。

经验证明，光是色彩产生的原因，没有光便没有色彩感觉。在白天人们能看到带有色彩的物体，但在漆黑无光的夜晚就什么也看不见了。倘若有灯光照明，则光照到哪里，哪里便又可看到物像及其色彩。现代物理学已证实，色彩是光刺激眼睛再传达到大脑的视觉中枢而产生的一种感觉。在1666年，英国物理学家牛顿发现了光的色彩奥妙，经过系统观察及研究试验，最终确认：当一束白光通过三棱镜时，它将经过两次折射，其结果是白光被分解为有规律的七种彩色光线。这七种色彩依次为：红、橙、黄、绿、蓝、靛、紫，且顺序是固定不变的，光谱上的任何一种色光都不可能再分解了，如图2-3-1所示的三棱镜分光原理，就是人们常说的"七色光"。这七种光线经过三棱镜的反向折射之后，又会合成一束白光。于是，牛顿发表了学说——"色彩在光线中"。牛顿的三棱镜试验，就是后来为人熟知的著名的"色散试验"。这一研究成果，也是牛顿身后数十年，德国大文豪歌德长期以来所极力驳斥的"光谱理论"。

图2-3-1　三棱镜分光原理

在物理学上，光是一种电磁波的辐射能，波状运动是光的运动形态之一，不同性质的光以不同的波长运动着。光的物理性质决定于振幅和波长两个因素。振幅与波长的差别则会造成色相明暗的区别。

光源色照射到各不相同的物体上时，一部分光被吸收，其余的光则被反射出来。光的反射规律是：同性相斥，异性相吸。太阳光的白色光遇到白纸，白纸完全不吸收光，全部反射，于是纸也等比例的包含各种波长的光而可以看到白色。而灰色则是把各种波长的光进行少量的吸收，剩下的再反射出去，所以看着比白色暗。在一张白纸上涂上黑色颜料，由于光全部吸收而不再反射，结果就看到了黑色。红颜料只反射所照射的白色光中的红单色光，吸收了剩余的光，就看到了红色，这就是物体的呈色性。光源色和物体色是有很大差异的，因为不同的物体所反射出来的色光不会是单一的一种色光，而是产生几个单色光混合为一个色的感觉，这样的色叫作复合光的色，也就是物体色。

## 二、色彩的分类

三原色包括光的三原色和颜料的三原色，如图2-3-2所示。光的三原色为红色（Red）、绿色（Green）、蓝色（Blue）。RGB这三种颜色的组合，几乎能形成所有的颜色。光线会越加越亮，两两混合可以得到更亮的中间色。颜料的三原色为黄色

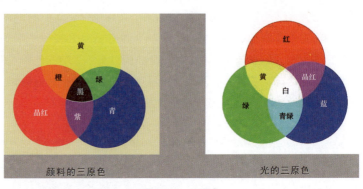

图2-3-2　三原色

（Yellow）、品红（Magenta）、青色（Cyan）。三种颜色等量组合可以得到白色。

补色是指完全不含另一种颜色，红色和绿色混合成黄色，因为完全不含蓝色，所以黄色就是蓝色的补色。红色与绿色经过一定比例混合成黄色，所以黄色不能称之为三原色。

按颜色可否调配或调配程度分为红色、黄色、蓝色。三种颜色无法用其他任何颜色调配而成故称原色；而两种原色混合所得出的颜色称为间色，即橙色、绿色、紫色；三种原色和两种以上的间色按不同的比例混合可调制出各种各样的颜色，它们统称为复色。

色价，是指色彩混合调制后所得到的颜色接近纯色。原色与间色，由于来得较为直接，被称为色价低，而各种含蓄的复色，因其调制成分的复杂，则被称为色价高，而无论色价高或色价低的各种色彩，在恰当的组合关系中都具有其自身的价值。

在生活中，常以五彩缤纷、绚丽斑斓等词语来形容色彩的多样性。从中不难体会到人类视觉所感知的色彩是丰富多彩的。根据色彩科学家测定，裸视能够识别的色彩大约有数万种，而通过科学仪器可以辨认的色彩则达上亿种。要使如此丰富绚丽的色彩秩序井然，就必须建立科学而系统的色彩分类方法及规范尺度。目前，国际通用的色彩分类方法主要是依据有彩色系与无彩色系两大颜色序列的内在共性逻辑划分而成的。

1. 有彩色系

有彩色系是指光源色、反射光或透射光能够在视觉中显示出某一种单色光特征的色彩序列。可见光谱中的红、橙、黄、绿、蓝、靛、紫七种基本色及它们之间的混合颜色都属于有彩色系。这些色彩往往给人以相对的、易变的及具象的心理感受（图2-3-3和图2-3-4）。

图2-3-3　有色气球　　　　图2-3-4　色环

2. 无彩色系

无彩色系是指光源色、反射光或透射光未能在视觉中显示出某一种单色光特征的色彩序列。如黑色、白色及两者按不同比例混合所得到的深浅各异的灰色系列等（图2-3-5和图2-3-6），它们呈现出一种绝对的、坚固的和抽象的效果；无彩色系可以从物理学上全吸收或全反射光中得到科学的佐证，而且在生理和心理反应上，也与有彩色系一样有完整的色彩性质，以及等量齐观的审美意义与实用价值。因此，无彩色系毋庸置疑地属于色彩体系中的一个重要组成部分，并与有彩色系一起建构了既相互区别又密不可分的统一色彩整体。

两者休戚与共的关系在借助三维空间形式表达色彩构成规律的色立体上，展现得最为形象与完美。由于有彩色系建构的色彩形象具有与人的视感接近的特性，故此，就人们对色彩喜爱程度而言，有彩色系远远超过了无彩色系。例如，当前炫酷的手机、多功能彩电、彩色照相等的风靡就是例证。

图2-3-5　无彩色系之一　　　　图2-3-6　无彩色系之二

### 3. 独立色系

独立色系是指把富于典型金属色彩倾向的金、银等颜色归并于有彩色系和无彩色系以外的独立色系，如图2-3-7和图2-3-8所示。关于此类的划分是否恰当或科学，目前尚处于没有定论的学术探讨阶段。

图2-3-7　笔记本

图2-3-8　鞋

## 三、色彩的三要素

我们所看到的色彩世界，千差万别，几乎没有相同的，只要我们注意就能辨别出许多不同的色彩。这许多的色彩大致分类的话，可以分为：黑、白、灰没有纯度的颜色，红、橙、黄、绿、蓝、紫等有纯度的颜色。我们把没有纯度的颜色叫作无彩色，把有纯度的颜色叫作有彩色。

尽管世界上的色彩千千万万，各不相同，但是人们发现，任何一个色彩（除无彩色只有明度的特性外）都有色相、纯度和明度三个方面的性质。即任何一个色彩都有它特定的色相、纯度和明度（图2-3-9）。所以我们把色相、纯度和明度称为色彩的三要素（图2-3-10）。

图2-3-9　色环

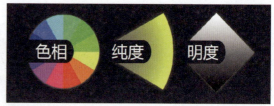

图2-3-10　色彩的三要素

### 1. 明度

明度是指色彩的明暗和深浅程度（图2-3-11）。对光源色来说可以称为光度。对物体色来说除了称明度之外还可以称为亮度、深浅程度等。明度是全部色彩都具有的性质，任何色彩都可以还原为明度关系来思考（如素描、黑白照片、黑白电视、黑白版面等），明度关系可以说是搭配色彩的基础。明度最适于表现物体的立体感与空间感。

白颜料属于反射率相当高的物体，在其他颜料中混入白色，可以提高混合颜色的反射率，也就是说提高了混合颜色的明度。混入白色越多，明度提高得越高。

图2-3-11　《华丽翅膀的微笑》　米罗（西班牙）

黑颜料属于反射率极低的物体，在其他颜料中混入黑色，可以降低混合颜色的反射率，也就降低了混合颜色的明度。混入黑色越多，明度降低得越多。黑与白之间可形成许多明度台阶，人的最大明度层次判别能力可达200个台阶左右，普通使用的明度标准大都定为九级左右，如孟塞尔把明度

定为黑白在内为十一级，黑白之间为九级不同程度的灰。

有彩色的明度是根据相对应的黑、白、灰的明度等级标准而定的。黑、白、灰之间可构成明度序列。任何一个有彩色加白或加黑都可构成该色以明度为主的序列。红、橙、黄、绿、蓝、紫各纯色按明度关系排列起来可构成色相的明度秩序。

### 2. 色相

色相是指色彩的相貌，是区别色彩种类的名称。红、橙、黄、绿、蓝、紫等都代表一类具体的色相，它们之间的差别就属于色相差别（图2-3-12和图2-3-13）。

如果把红色加白色混合出明度、纯度不同的几个粉红色，把红色加黑色混合出几个明度、纯度不同的暗红色，把红色加灰色混合出几个纯度不同的灰红色，那么它们之间的差别就不是色相的差别，只能是同一色相（即红色）彼此明度、纯度不同的红色而已。因为色相的感受是受波长决定的，只要色彩的波长相同，色相就相同，波长不同才产生色相的差别。色相的种类很多，可以识别的色相可达160个左右，如孟塞尔色相环、奥斯特瓦尔德体系等。

图2-3-12 色相圆　　图2-3-13 《芳华》 种莹

色相可构成高纯度、中纯度、低纯度、高明度、低明度、中明度的全色相环以及1/3、1/2、3/4色相环等以色相为主的序列。

在绘画写生中，一个色相感敏锐的人，他所看到的和表现的色彩色相是十分丰富多彩的，如图2-3-14所示。

图2-3-14 设计颜色的色相

### 3. 纯度

纯度是指色彩波长单一或复杂的程度，即色彩的纯净程度，也可以是指色相感觉明确及鲜灰的程度（图2-3-15）。色彩的纯度还有艳度、浓度、彩度、饱和度等说法，如图2-3-16所示。

光谱中红、橙、黄、绿、蓝、紫等色光都是最纯的高纯度的色光。颜料中的红色是纯度最高的色相。橙、黄、紫等颜色在颜料中是纯度高的色相，蓝绿色在颜料中是纯度最低的色相。任何一个色彩加白、加黑、加灰都会降低它的纯度。混入的黑、白、灰，补色越多纯度降低的也越多。

除波长的单一程度和颜料本身的最高纯度不同影响纯度外，眼睛对不同波长光的敏感度也影响色彩的纯度。眼睛在

图2-3-15 《蓝湖》 张斌

正常光线下对红色光波感觉敏锐,因此绿色相的纯度就显得低。纯度只能是一定色相感的纯度,凡是有纯度的色彩必然有相应的色相感,因此有纯度的色彩都称为有彩色。

### 4. 明度、色相、纯度的关系

任何色彩(色相)在纯度最高时都有特定的明度,假如明度变了纯度就会下降。高纯度的色相加白色或加黑色,降低了该色相的纯度,同时也提高或降低了该色相的明度。高纯度的色相加与之不同明度的灰色,降低了该色相的纯度,同时使明度向该灰色的明度靠拢。高纯度的色相如果与同明度的灰色混合,可构成同色相同明度不同纯度的序列(图2-3-17)。

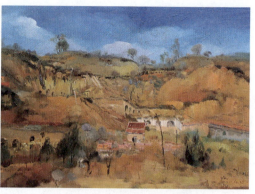

图2-3-16　《意象陕北》　高有宏

我们的视觉能辨认出的有色相感的色彩,都具有一定程度的鲜艳度,比如绿色,当它混入白色时,虽然仍具有绿色相的特征,但它的鲜艳度会降低,明度会提高,呈现为淡绿色;当它混入黑色时,鲜艳度将会降低,明度变暗,呈现为暗绿色;当混入与绿色明度相似的中性灰色时,它的明度没有改变,但纯度会降低,成为灰绿色。不同的色相不但明度不等,纯度也不相等,例如纯度最高的色彩是红色,黄色纯度也较高,但绿色就不同了,它的纯度只达到红色的一半左右。在人的视觉中所能感受的色彩

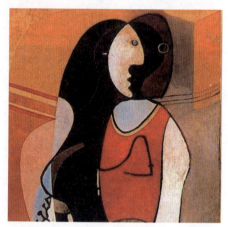

图2-3-17　《坐着的女子》(局部)　毕加索
（西班牙）

范围内,绝大部分是非高纯度的色彩,也就是说,大量都是含灰的色彩,有了纯度的变化,才使色彩显得极其丰富。纯度体现了色彩内向的品格。同一个色相,即使纯度发生了细微的变化,也会立即带来色彩性格的变化。

在无彩色中,明度最高的色彩为白色,明度最低的色彩为黑色,中间存在一个从亮到暗的灰色系列。在有彩色中,任何一种色彩都有着自己的明度特征。例如,黄色为明度最高的色彩,处于光谱的中心位置,紫色是明度最低的色彩,处于光谱的边缘,一个彩色物体表面的光反射率越大,对视觉刺激的程度越大,看上去就越亮,这一颜色的明度就越高。

明度在三要素中具有较强的独立性,它可以不带任何色相的特征而通过黑、白、灰的关系单独呈现出来。色相与纯度则必须依赖一定的明暗关系才能显现,色彩一旦发生,明暗关系就会同时出现,在我们进行一幅素描的过程中,需要把对象的有彩色关系抽象为明暗色调,这就需要有对明暗的敏锐判断力。我们可以把这种抽象出来的明度关系看作色彩的骨格,它是色彩结构的关键。

## 四、影响色彩关系的要素

影响色彩关系的要素有条件色、固有色、光源色和环境色。这四个概念并不是并列的,条件色

是一种色彩观察方法和处理方法的体系,而后三者是并列的,是由条件色体系派生出来的把握色彩关系的三个重要因素。条件色体系的色彩把握方式关注的是特定条件下的色光关系,即什么颜色的物体在怎样的光照下和与周边什么色彩发生怎样的相互作用(图2-3-18)。固有色是指在通常情况下根据视觉经验被人们观念认可的基本色彩(图2-3-19)。光源色是指光照本身的颜色(图2-3-20)。环境色是指物体周边的色彩对物体所产生的反

图2-3-18　静物的条件色

射,而组合在一起的一组物体是相互影响的,因此物体之间的环境色也是相互作用的。环境色的作用多呈现于物体的暗部,但物体亮面的某些朝向也可能接受周边强反射的色光影响(图2-3-21)。

图2-3-19　手机的固有色

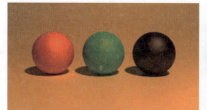

图2-3-20　立体球的光源色

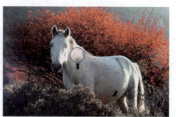

图2-3-21　白马的环境色

### 1. 色彩空间透视

条件色体系除了具有上述特征之外,它同时还注重特定空间条件中的色彩透视变化,如图2-3-22所示。色彩在不同距离上的依次变化就叫作色彩空间透视,如图2-3-23所示。

图2-3-22　树的色彩空间

图2-3-23　《寂静山村》　潘晓东

### 2. 色彩补色关系

在图2-3-24中,直径两端正对的一对颜色被称作为补色关系。例如,红与绿、橙与蓝、黄与紫,这是三对最基本的补色(图2-3-25)。

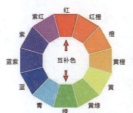

图2-3-24　补色关系

图2-3-25　色彩的补色对比

## 五、色彩的属性

色彩的属性包括以下内容:

(1)暖色系。暖色系包括黄色、红色、褐色等色彩,它们给人以热烈、欢快、温暖、奔放的感觉。

（2）冷色系。冷色系包括绿色、蓝色、紫色等色彩，它们给人以清冷、宁静、凉爽的感觉。

（3）补色。补色是在色环中通过直径相对的颜色，如红与绿，橙与蓝，黄与紫。一种特定的颜色只有一种补色。

（4）同类色。相同类别的色彩称为同类色，如柠檬黄、淡黄、中黄等就属于同类色。

（5）近似色：同类别色彩或相近的不同类别色彩称为近似色，如橘黄与橘红、朱红与大红就是近似色，而橘红与朱红、中黄与橘黄也是近似色。

（6）协调色。协调色指的是所使用的色彩在形式、内容、表现手法上都处于相互衬托、相互制约、协同一致的搭配，如原色与间色、间色与复合色的谐调等。

（7）色彩的生理基础。人眼的生理结构正好符合了把光聚集在视网膜上，然后再通过感光细胞把色光信号传递进大脑的视觉中枢神经，产生颜色感觉的目的。

（8）色彩的心理基础。相同的色彩可以唤起不同人的心里情绪，形成主观差异。不同地区、不同民族和不同文化背景的人对色彩的感觉都可能各有不同，甚至有相同文化背景的人受个人成长背景、经历差异以及习惯等影响对色彩感觉的好恶也不尽相同。

## 六、色彩的视觉感受

### 1. 色彩的进退感与胀缩感

两个以上的同形同面积的不同色彩，在相同的背景衬托下，给人的感觉是不一样的，如图2-3-26至图2-3-28不同色彩对比给人不同进退关系的视觉感受。

如在白背景衬托下的红色与蓝色，感觉红色比蓝色离我们近，而且比蓝色大。当白色与黑色在灰背景的衬托下，感觉白色比黑色离我们近，而且比黑色大。当高纯度的红色与低纯度的红色在白背景的衬托下，感觉高纯度的红色比低纯度的红色离我们近，而且比低纯度的红色大。

在色彩的比较中给人感觉比实际距离近的色彩叫作前进色，给人感觉比实际距离远的色叫作后退色。给人感觉比实际大的色彩叫作立体色，给人感觉比实际小的色彩叫作收缩色。

为什么会引起上述感觉呢？其原因如下：

一是由于光波的长短不同及晶状体的调节作用引起的，所以长波长的暖色有前进感，短波长的冷色有后退感。

二是明度高的色彩光量多，色彩刺激大，高纯度的色彩刺激强，对视网膜的兴奋作用大，并波及周围边缘区域的视觉神经细胞，使之产生夸大或过分的判断。

三是由于背景的衬托影响，也能产生色彩的进退感和胀缩感，如在白背景上的灰色和黑色，由于黑色与白背景对比强烈，所以有前进感，而灰色由于与白背景对比弱而有后退感。

图2-3-26　红蓝进退　　　　　图2-3-27　黑白进退　　　　　图2-3-28　纯度高低进退

根据上面的分析得出的结论是：

在色相方面，长波长的色相：红色、橙色、黄色给人以前进膨胀的感觉，短波长的色相：蓝色、蓝绿色、蓝紫色有后退收缩的感觉。

在明度方面，明度高而亮的色彩有前进或膨胀的感觉，明度低而黑暗的色彩有后退、收缩的感觉，但由于背景的变化给人产生的感觉也随之变化。

在纯度方面，高纯度的鲜艳色彩有前进与膨胀的感觉，低纯度的灰浊色彩有后退与收缩的感觉，并被明度的高低左右。

### 2. 色彩的冷暖感觉

色彩的冷暖感觉涉及个人生理、心理以及固有经验等多方面因素的制约，是一个相对感性的问题。色彩的冷暖是相互联系、相互衬托的，并且主要是通过它们之间的互相映衬和对比体现出来。一般而言，暖色光使物体受光部分的色彩变暖，背光部分则相对倾向冷色光。冷色光正好与其相反，如图2-3-29和图2-3-30所示。

颜色属性问题，也是指颜色的冷暖属性，如图2-3-31所示。色彩的冷暖感觉是人们在长期生活实践中通过联想而形成的，如红色、橙色、黄色常使人联想起旭日和燃烧的火焰，进而产生温暖的感觉，所以称为"暖色"；蓝色常使人联想起蓝天、阴影处的冰雪，给人以寒冷的感觉，所以称为"冷色"；绿、紫等颜色给人的感觉是不冷不暖，故称为"中性色"。色彩的冷暖是相对的。在同类色彩中，含暖意成分多的较暖，反之较冷。

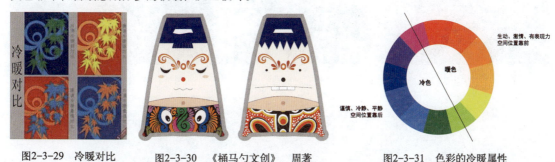

图2-3-29　冷暖对比　　　图2-3-30　《桶马勺文创》　周著　　　图2-3-31　色彩的冷暖属性

### 3. 色彩的轻重与软硬感觉

当等大的黑灰色的铸铁块与石膏块相比较时，我们都会得出这样的结论，即黑灰色的铸铁块重。同样，当我们把等大而质量相等的三个石膏块，其中一个涂灰色，一个涂黑色，一个保留白色，这时给人的感觉一定是涂黑色的石膏块显得最重，灰色的次之，白色的最轻。当我们把三个同样大小的石膏块，其中一个涂红色，一个涂黄色，一个涂蓝黑色，这时我们会发现，涂蓝黑色的石膏块显得最重，涂红色的次之，涂黄色的最轻。通过以上的实验，我们可以得出如下的结论，色彩的轻重感觉，是物体颜色与视觉经验形成的重量感作用于人心理的结果。

决定色彩轻重感觉的主要因素是明度，即明度高的色彩感觉轻，明度低的色彩感觉重。其次是纯度，在同明度、同色相条件下，纯度高的色彩感觉轻，纯度低的色彩感觉重。

从色相方面，色彩给人的轻重感觉为黄色、橙色、红色等暖色给人的感觉轻，蓝色、蓝绿色、蓝紫色等冷色给人的感觉重。

物体的质感给色彩的轻重感觉带来的影响是不容忽视的，物体有光泽，质感细密、坚硬给人以

重的感觉,而物体表面结构松、软,则给人的感觉就轻,如图2-3-32所示。

同样,凡是轻的色彩给人的感觉均软且有膨胀的感觉,凡是重的色彩给人的感觉均硬且有收缩的感觉。

**4. 华丽色彩和朴素色彩**

色彩的要素对色彩所表现出的华丽与朴素的感觉都有影响,这与色彩的纯度有直接关系。明度高、纯度高、强对比的色彩让人感觉华丽、辉煌,从而产生兴奋、积极向上的心理感受,如图2-3-33和图2-3-34所示。由于色彩明度和纯度极高,因此可以产生不同的心理感受。

图2-3-32 色彩的轻软质感

明度低、纯度低、弱对比、单纯色彩让人感觉质朴、古雅,同时给人以消极、沉稳、冷静的心理感受(图2-3-35)。但无论是何种色彩,如果带上光泽,都能获得华丽的效果。从色相上讲,暖色给人以华丽的感觉,冷色给人以朴素的感觉(图2-3-36)。

图2-3-33 色彩华丽的感觉　　图2-3-34 色彩积极兴奋的感觉　　图2-3-35 色彩沉静朴素的感觉

图2-3-36 冷色的朴素感觉

在设计中,室内环境的装饰及色彩色调的搭配效果会在一定程度上给人的心理感受带来较大的影响。室内设计的基本色调必须符合使用者的基本情况,例如,老年人居住的室内环境就不能使过于艳丽的色彩基调,应该使用乳白色及偏灰色的具有稳定感、视觉刺激小的色系较为合适;男性公寓和女性公寓的色调是完全不同的,男性公寓偏重于冷灰色系(2-3-37),而女性公寓偏重于暖色系(图2-3-38)。不同的室内

图2-3-37 男性公寓设计

设计风格也会在色彩色调上存在差异，如欧式风格的室内色调是华丽、稳重的色系，田园风格的室内色调是倾向于自然材质和淡雅的色系，现代风格的室内色调主要是通过造型的简洁和具有一定对比关系的色系来实现的。

在现代产品设计中，商家为了达到更好的销售效果，经常推出一些"情侣产品"，而在这些情侣产品中，图形、文字和编排方式都相同的情况下，只能通过色彩对产品进行相应的性别区分，这样就使得色彩也有了性别，如冷色调中的蓝、蓝绿、蓝紫等色代表着男性，而暖色调中的粉红、米黄、暖绿等色代表着女性，如图2-3-39所示。

从质感上看，质地细密而有光泽的产品给人以华丽的感觉，而质地疏松无光泽的产品给人以朴素的感觉（图2-3-40）。

图2-3-38　女性公寓设计

图2-3-39　键盘鼠标中的情侣产品

图2-3-40　手机壳

### 5. 积极色彩与消极色彩

从色相方面来看，红色、橙色、黄色等暖色，是令人兴奋的积极色彩（图2-3-41），而蓝色、蓝紫色、蓝绿色等冷色给人的感觉是沉静而消极的（图2-3-42）。不同的色彩可以刺激人们产生不同的情绪反射，能使人受到鼓舞的色彩称为积极色彩，而使人消沉或感伤的色彩称为消极色彩。

图2-3-41　积极色彩

图2-3-42　消极色彩

从纯度方面来看，不论暖色与冷色，高纯度的色彩比低纯度的色彩刺激性强而给人积极的感觉，其顺序为高纯度、中纯度、低纯度，暖色则随着纯度的降低而逐渐消沉，最后接近或变为无彩色而为明度条件所左右。

从明度方面来看，同纯度的不同明度，一般明度高的色彩比明度低的色彩刺激性强。低纯度、低明度的色彩属于沉静的，而无彩色中低明度一带则最为消极。

在应用色彩方面，根据各种色彩的特点，并加以合理的运用均能取得理想的效果。例如，节日宴会厅的色彩设计，就应该多使用纯度、明度较高的暖色，灯光多使用红色、橙色、黄色等暖色光，这样才能创造出一种振奋人心、积极活泼的环境。又如，冷食店的色彩设计，就应多使用消极而沉静的冷色，因为在炎热的夏季，阳光似火，当人们看到冷色时，心理会马上感到凉爽，这样的用色一定能取得理想的效果。

**6. 色彩的情感联想**

（1）有色色彩。不同的色彩效果可以使人产生不同的心理感受，它具有强烈的情感性。色彩的六个基本色相是红色、橙色、黄色、绿色、蓝色、紫色。

①红色。在可见光中，红光的波长较长，纯度高，视觉刺激强，因此红色使人感觉活跃、热烈。同时红色又易使人联想到血液和火焰，所以有种生命感、跳动感。由于红色明度适中，不像黄色那样明亮，所以感觉较有分量、饱满、充实。

由于上述特点，红色使人感觉富有朝气和充满热情，所以在我们传统的观念中，红色往往与吉祥好运（红运）、喜庆相连，成为一种节日、庆祝活动常用的色彩。

红色可见度较高，又与鲜血有联系，常被应用在引起注意，特别是危险信号中，所以在某种情况下红色又使人感到恐怖、危险和残酷；红色冲击力强、有分量感，所以由热烈引起高度热情感，使人联想到某种强烈的欲望。

②橙色。橙色兼有红色与黄色的优点，明度也在红色与黄色之间，红色的热烈被黄色的色相与明度所改变，而变得柔和，使人感到温暖又明快。因此，橙色是易于为人们所接受的颜色。一些成熟的果实往往呈现为橙色，一些富有营养的食品（面包、糕点）也多呈现为橙色。因此，橙色又易引起营养、香甜的联想。

③黄色。黄色的明度、纯度都较高，因此是非常明亮和娇美的颜色，有很强的光明感；同时使人感到明快和纯洁。幼嫩的植物往往呈现淡黄色，因而黄色又使人有新生、单纯、天真的联想。由于黄色的明度较高，所以与红色相比，黄色使人感到轻快、敏锐、单薄。由于病弱与黄色有关，所以在某种搭配中又感到它贫乏无力，如黄色与带冷色调的中或高明度灰色和白色相搭配，使人感到空虚与贫乏。中明度偏暖的黄色往往使人联想到黄金，所以黄色又使人感到高贵。黄色又与衰败、枯萎和成熟相关联，也可以使人联想到极富营养的蛋黄、奶油及其他食品。因此，黄色在不同的搭配中又会使人产生各种不同的联想。

④绿色。绿色既具有蓝色的沉静，又具有黄色的明朗，这两种感觉的融合形成了稳静和柔和的效果，因此也是易于被人们接受的颜色。绿色与大自然的生命相一致，也与大自然的和谐与恬淡相吻合，因此它具有平衡人类心境的作用。绿色又与某些尚未成熟的果实颜色一致，也容易引起酸与涩的感觉。绿色与黄色相配合，可以产生明快的感觉，但面积如果没有差别容易产生单薄、贫乏的感觉。

绿色具有中等明度，如把明度降到中低阶段，与重色相配合可以产生稳定、浑厚、高雅的感觉；也容易产生郁闷、苦涩、低沉、消极、冷漠的感觉。如把绿色明度提高，可以使人感觉到清爽、典雅。

⑤蓝色。蓝色是冷色的极端。它沉静、清峻，往往具有理智的特性。苍天、大海是蓝色的，因而蓝色容易产生高远、清澈、空灵的感觉。由于蓝色与红色的热烈与躁动是对立的，因此它显得静默清高，使人产生清净超脱的感觉。蓝色的明度偏低，与一些重色相配合，易引起暗淡、低沉、郁闷和神秘的感觉；与某些冷色相配合，又易产生陌生、空寂和孤独的感觉。

⑥紫色。紫色是有色色彩中明度最低的。紫色在理想的对比中具有优美和高雅的气度。由于它含有红色的成分，又具有蓝色的某些特征，因而有种雍容华贵的感觉。与黑色和金色对比，可以加强它的这种感觉，但需要适当提高它的明度并使它带些暖味。

紫色与黑色搭配往往产生低沉、阴气、郁闷、烦恼和神秘的感觉。提高紫色的明度可以产生妩媚、优雅的感觉，降低明度极易失去色彩性。

从以上介绍中可以看出，一个色相的基本心理效应并不是单方面的，甚至具有正、负不同方面的心理效应，因此只有在一定关系中，才会有较为主要的、明确的心理效应。

（2）无彩色。无彩色是指感觉不到色相存在的白色到黑色的阶段，是明度产生明暗程度的不同状态。无彩色在造型形态中与有彩色有同样的价值。黑色与白色是对色彩的最后抽象，代表色彩世界的阴极和阳极，能够用来表达富有哲理性的东西。黑色与白色所具有的抽象表现力以及神秘感，似乎能超越任何色彩的深度，黑白两色是极端对立的颜色。黑色与白色都可以表达对死亡的恐惧，都具有不可超越的虚幻和无限的精神力量。在现代设计中，黑色与白色组合无论从心理效应、色彩情感还是色彩象征上都是永恒的色彩搭配，给人以美的感受（图2-3-43）。

①黑色。黑色即无光，是无色之色。生活中，只要光照弱或物体反射光的能力弱，都会呈现出相对黑色的面貌。一方面，黑色可以使人产生安静、深思、严肃、庄重、坚毅的感觉；另一方面，黑色会使人失去方向，给人阴森、恐怖、忧伤、消极、沉睡、悲痛，甚至死亡等感觉。抽象派大师康定斯基认为："黑色在心灵深处叩响，像没有任何可能的虚无，像太阳熄灭后沉寂的空虚，像没有未来、没有希望的永久的沉默。"黑色是一种独立性极强的颜色，它是其他颜色无法代替的，"黑暗"和"肮脏"是对黑色的自然联想。

图2-3-43　花瓶

黑色始终是全世界最时尚、最经典，也是最没有风险的优雅颜色。它使人联想到黑色的高级轿车，给人高贵、豪华的印象（图2-3-44）。黑色也是高价

图2-3-44　黑色轿车

皮革制品用色的首选。在高档包装的商品中，使用黑色的包装较多，这是因为与白色相比，黑色的包装具有分量感、价值感和浓缩感，所以昂贵的化妆品、家电产品也有很多采用黑色的包装。但是黑色不可能引起食欲，也不可能产生明快、清新、卫生的印象。黑色与其他色彩组合时，属于极好的衬托色，它既可以让其他颜色显得更加明亮、集中，同时也可以增加黑色的光感与色感。

②白色。白色是全部可见光均匀混合而成的颜色，称为全色光。白色是一切色彩中最完美的极端颜色，无论是东方还是西方，它不仅是最受欢迎的、没有缺点的色彩。而且也是负面印象最少的色彩。白色是明亮、干净、卫生、朴素、和平的象征，具有完美性（图2-3-45）。

白色没有强烈的个性，不能引起食欲，但在引起食欲的颜色中少不了白色，因为它表现出的洁净感又易与其他颜色相配合。白色可以给人留下清洁和干净的印象，所以多用于个人卫生和健康用品。白色可以使人联想到医院，它又是冰雪的颜色、云彩的颜色，给人以寒冷、轻盈、单薄的感觉。在化妆品中，白色配以粉红色，明亮的蓝色和薄荷绿色，给人以柔和且温馨的感觉。白色的新娘礼服又会与时尚联系在一起，如图2-3-46所示。

图2-3-45　白色轿车

图2-3-46　婚纱

③灰色。从光学上看，灰色居于白色与黑色之间，颜料上它是黑色与白色的混合颜色，属于中等明度、无纯度及低纯度的色彩。在色彩世界中，灰色恐怕是最被动的色彩了，它是没有个性、顺从、忧虑和不自信的色彩，是彻底的中性色。它依靠邻近的色彩获得生命，灰色一旦靠近鲜艳的暖色，就会体现冷静的品格；若靠近冷色，则变为温和的暖灰色。灰色意味着一切色彩对比的消失，是视觉上最安稳的色彩。

同时灰色也是一种大众易接受的颜色，因为它和谐、大方、典雅、不张扬，又能很好地与其他颜色相配合，因而是生活中常用的颜色。图2-3-47是卢治平创作的《灰色的五言与七律》作品。该作品利用灰色为主色，体现了画面的和谐、大方、典雅等特点。银灰色是有着未来感觉的色彩，并且给人留下稀有、节俭、高贵和温柔的印象。银灰色代表了

图2-3-47　《灰色的五言与七律》　卢治平

现代轻金属的色彩和具有速度的色彩,故轿车以灰色居多。互补色按不同比例混合的各种灰色,有时给人留下高雅、精致、含蓄、耐人寻味的印象。

从生理上看,灰色对视觉的刺激适中,既不炫目,也不暗淡,属于视觉最不容易感到疲劳的颜色。因此,视觉以及心理对灰色的反应平静,没有兴奋度,甚至有沉闷、寂寞、颓丧的感觉。绚亮的色彩如果蒙上了灰色,就会显得脏、旧、不干净、不动人,表现出灰色的消极一面。黑色与白色混合后得到的是最混沌的色彩,灰色被抽象为代表一切混沌情感的色彩。同时,被调查者面对色彩模板所产生的困惑反映出灰色的善变性。

## 七、色彩的对比与和谐、色调与色块

### 1. 色彩的对比与和谐

(1)光色和谐。一组色彩跨度很大的物象摆置在一起纷呈各异,但如有一束色光照耀其上时,会使各色物体呈现一种共同的色彩,使之统一起来。在这种情况下,由于光色因素的强化和固有色因素的被压缩,这就成为色彩和谐的重要条件(图2-3-48)。

(2)优势和谐。一个画面的构成,如果某类色彩在面积上占据绝对优势,虽然它有对立的色彩存在,但由于面积的悬殊,因而也必然和谐(图2-3-49和图2-3-50)。

(3)短调和谐。如果在一幅画中(或设计作品)所选用的色块是色环中极短的一段,即只在相似的色阶中寻求变化,这称之为短调,由于色彩极其相近,视觉上必然和谐(图2-3-51和图2-3-52)。

图2-3-48 《望》 高有宏

图2-3-49 横山电视台直播大厅的和谐

图2-3-50 品牌广告

图2-3-51 短调和谐之一

图2-3-52 短调和谐之二

（4）因子和谐。对于因子和谐的理解，就如数学运算中的 $x^2$、$2x$、$6xy$，其中每个数都有一个共同因素 $x$，这 $x$ 便成为公因子。在绘画造型艺术中，有些画家喜欢用色底作画，画面中各个部分均不同程度地残留底色作为一个因素存在于画面之中，或即使在白底上作画，但在各个不同区域都或多或少地注入同一种色彩因素，这两种情况从色彩意义上讲性质相仿，都如同数学运算中的公因子，也像诗歌中的韵脚，由于它的存在使画面中的各种颜色和谐起来。

（5）调节色和谐。对于各种对比剧烈的色彩来说，黑色、白色、灰色（不带明显色彩倾向的灰色）、金色、银色的性质中和，由于它们的介入，各种强烈的冷暖色都会变得和谐起来（图2-3-53和图2-3-54）。

（6）升降和谐。一对补色，无论红色与绿色、橙色与蓝色、黄色与紫色，如果面积相当，如使一方强度升高，另一方强度降低，它们的组合关系就会和谐起来（图2-3-55）。

图2-3-53 调节色和谐之一

图2-3-54 调节色和谐之二

图2-3-55 室内升降和谐

### 2. 色调与色块

（1）色调。色调不是指颜色的性质，而是对一幅绘画作品颜色的整体评价。一幅绘画作品虽然使用了多种颜色，但总体有一种倾向，是偏蓝或偏红，是偏暖或偏冷等。这种颜色上的倾向就是一幅绘画的色调。通常可以从色相、明度、冷暖、纯度四个方面来定义一幅作品的色调。

色调是指色彩外观的基本倾向。在明度、纯度、色相这三个要素中，某种因素起主导作用，可以称之为某种色调。以色相划分，色调可以分为红色调和蓝色调。以纯度划分，色调可以分为鲜色调、浊色调和清色调。把明度与纯度结合后，色调可以分为淡色调、浅色调、中间调、深色调、暗

色调等。最饱和时即纯度最高的颜色色叫作纯色，属鲜亮色调，纯色中加白色后，出现亮调、浅色调和淡色调；加黑色会出现深色调和黑暗色调。

①黑色调与白色调。这两种色调既对立而又有共性，是色彩最后的抽象（图2-3-56）。黑色调与白色调能够用来表达富有哲理性的东西。

a.黑色调。黑色调的作品富有空、无、永恒的沉默的感觉（图2-3-57）。

b.白色调。白色调的作品具有虚无、无尽的可能性，如图2-3-58所示。黑色调与白色调总是通过对方的存在显示出自己的力量。

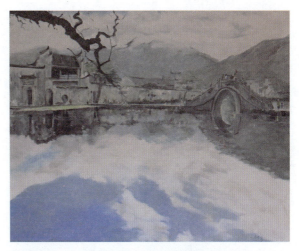

图2-3-56 《桥》 高有宏

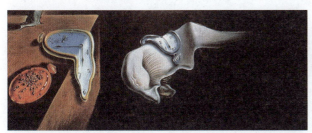

图2-3-57 《记忆的永恒》（局部） 达利（西班牙）

图2-3-58 《双燕》 吴冠中

②黄色色调。黄色色调的作品亮度最高，具有灿烂、辉煌等高调色彩。它象征着智慧之光，色彩上给人以权力和骄傲之感，如图2-3-59所示。黄色经不起白色的冲淡，当使用黑色、紫色、深蓝色反衬时，其色彩对比度更为强烈，而加入淡粉色能使画面变得柔和。

③绿色色调。绿色色调的作品具有中性色彩特点。绿色是环保颜色，偏向自然美，能显示出宁静、生机勃勃的气氛，如图2-3-60所示。

④蓝色色调。蓝色色调的作品具有永恒、博大、遥远的感觉，如图2-3-61所示。

图2-3-59 《意象陕北NO.1》 高有宏

图2-3-60 《西递之夏》 高有宏

⑤紫色色调。大面积紫色具有恐怖感，而暗紫色具有灾难感，淡紫色则是一种优美的活泼颜色，如图2-3-62所示。当紫色与黄色共存时，消极性更加显著。

⑥红色色调。红色是最强有力的色彩，能引起肌肉的兴奋、热烈、冲动之感，如图2-3-63所示。

⑦橙色色调。橙色色调较温和，是一种活泼的、辉煌的、富足的、快乐的色彩，稍加黑色则较为稳重，如图2-3-64和图2-3-65对橙色色调的生动表现。

⑧灰色色调。灰色是色彩中最被动的颜色，受有色色彩影响极大，靠邻近的色彩获得自己的生命，如图2-3-66和图2-3-67作品的色彩表现。近冷则暖，近暖则冷，具有平静感（中性），是视觉中最安静的色彩，有很强的调和对比的作用。

图2-3-61 洪浩昌油画作品

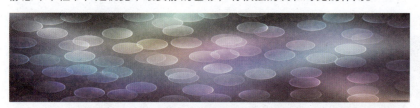

图2-3-62 紫色色调

图2-3-63 红色色调

图2-3-64 《秋到天山》 高有宏

图2-3-65 《老巷子》 杨惠珺

图2-3-66 《峭壁》 吴冠中

图2-3-67 《午后古街》 杨惠珺

（2）色块。色块有以下内容：

①色块的面积。用任何一种形式进行艺术创作时，都必须以这种特定的要求来构图，面对同一事物，如果是画线描，在构图时必须考虑以线的疏密来组织画图；如果是画黑白画，必须以黑白布置的观点来组织画面；如果是画色彩画，则必须以色块结构的观点来组织画面，那么首先面临的问题就是色块的面积与布局的问题。但面积与色调的组织关系极大，而在这时要把进入画面的色彩关系处理好，势必较之前一种情况要做出若干微妙的调控。因此，在取景构图时就必须充分考虑所要画出的色调及怎样规划画面的面积，如图2-3-68所示作品的色块面积处理及表现。

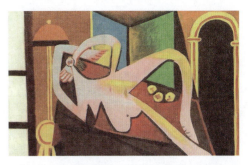

图2-3-68　《躺着的女子》　毕加索（西班牙）

②色块的布局。色块的布局是造就色彩美感和色彩对比力量的重要因素，尤其是色调中对立因素的色块、视觉上特别抢眼的色块，需要特别注意它们在画面上的部署与安排，设置在哪些地方，相互之间形成何种联系等，如图2-3-69和图2-3-70所示。

③色块的性质。色块的性质见表2-3-1。

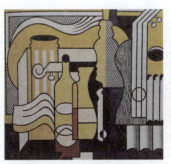 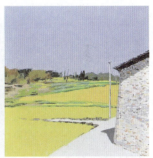

图2-3-69　《纯粹的静物》　　图2-3-70　洪浩昌风景油画作品
罗伊·利希滕斯坦（美国）

表2-3-1　色块的性质

| | | | |
|---|---|---|---|
| 明度 | 高 | 中 | 低 |
| 纯度 | 高 | 中 | 低 |
| 鲜艳度 | 高 | 中 | 低 |
| 色性 | 暖 | 中 | 冷 |

④色块的分寸。色块的分寸是指色彩修养的表现，是衡量色彩关系的一项重要指标，如图2-3-71所示。

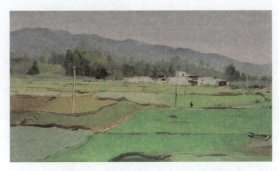

图2-3-71　《希望的田野》　高有宏

⑤色调。色调的划分见表2-3-2。

表2-3-2 色调的划分

| 从明度划分 | 亮调子 | 中间调子 | 暗调子 |
| --- | --- | --- | --- |
| 从鲜艳度划分 | 鲜调子 | 中间调子 | 灰调子 |
| 从对比程度划分 | 对比色调 | 中间调子 | 类似色调 |
| 从色彩跨度划分 | 长 | 中 | 短 |
| 从色相划分 | 红 | 黄 | 蓝 |

具体的色调分析如图2-3-72至图2-3-76所示的油画色调在作品中的不同艺术表现。

图2-3-72 《晒秋》 高有宏

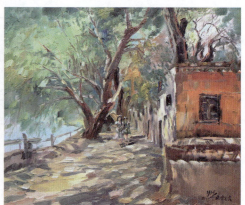

图2-3-73 《吐鲁番夏日》 高有宏

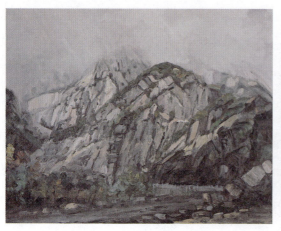

图2-3-74 《骤晴》 潘晓东

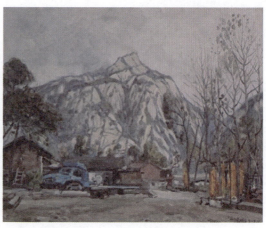

图2-3-75 《坐看云起》 潘晓东

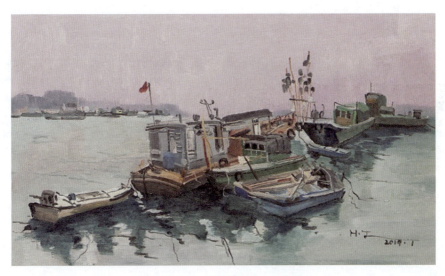

图2-3-76 《岸边渔船》 杨惠珺

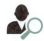
## 复习与思考题

1. 简述基本形态的特点。
2. 影响色彩关系的要素有哪些？
3. 简述条件色、固有色、光源色和环境色之间的关系。
4. 色彩的属性有哪些？
5. 色彩的对比与和谐包括哪些内容？

## 学习技巧

1. 仔细研究光色与颜料色之间的差异。
2. 调配颜色要注意色量的比例，过干或过湿都不利于画面的表现。

## 实训课堂

1. 通过观察身边物体来理解人工形态。
2. 动手制作24色相环。
3. 用三原色调出原色之间的间色。
4. 用色块表现色彩的进退感与胀缩感、色彩的轻重感与软硬感。
5. 以四季或酸、甜、苦、辣等味觉为主题，分别创作四幅画作。

# 第三章 造型色彩的表现类别与理论

■ **学习重点与难点**

重点：绘画色彩的流派、类别、情感表现及其限制色彩的表现等理论知识。

难点：绘画色彩的流派和类别，色彩情感表现的几种方法，限制色彩的表现，作画过程中通常出现的问题和解决办法。

■ **教学目标**

培养学生了解西方各绘画流派的用色特点，增加学生对绘画色彩史的了解和认识，拓展色彩表现的眼界。理解装饰色彩和构成色彩的特点，提高学生进行艺术设计的能力。掌握色彩的情感表现能力以及对色彩的抽象表现技法和用色。让学生了解限制色彩的表现意义，从而掌握色彩选择的问题并巧妙地应用于设计中。

■ **核心概念**

流派　类别　装饰色彩　构成色彩　色彩分解　限制色彩

## 第一节　绘画色彩的流派

本节将概述绘画的起源及绘画由客观向主观以至于向现代绘画流派的发展，使学生产生对现代绘画流派了解的欲望并掌握各个绘画流派色彩的应用理论。

## 一、印象派

　　印象派绘画是西方绘画史上划时代的艺术流派，19世纪70、80年代达到了它的鼎盛时期，其影响遍及欧洲，并逐渐传播到世界各地，但它在法国取得了最为辉煌的艺术成就。

　　克劳德·莫奈（Claude Monet，1840—1926年），是印象派代表人物和创始人之一。莫奈是法国最重要的画家之一，印象派的理论和实践大部分都有他的推广。莫奈擅长光与影的实验与表现技法。他最重要的风格是改变了阴影和轮廓线的画法，在莫奈的画作中看不到非常明确的阴影，也看不到突显或平涂式的轮廓线。除此之外，莫奈对于色彩的运用相当细腻，他用许多相同主题的画作来实验色彩与光完美的表达。莫奈曾长期探索光色与空气的表现效果，常常在不同的时间和光线下，对同一对象进行多幅的描绘，从自然的光色变幻中抒发瞬间的感觉（图3-1-1）。

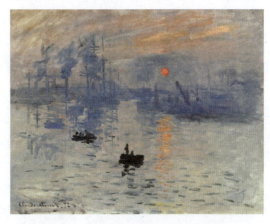

　　印象派运动可以看作是19世纪自然主义倾向的巅峰，也可以看作是现代艺术的起点。克劳德·莫奈的名字与印象派的历史密切相连，莫奈对这一艺术环境的形成和他描绘现实的新手法，比其他任何人做出的贡献都多。这一点是毋庸置疑的，印象派的创始人虽说是马奈，但真正使其发扬光大的却是莫奈，因为他对光影之于风景变化的描绘，已到炉火纯青的艺术境地。

图3-1-1　《日出·印象》　莫奈（法国）

## 二、波普艺术

　　波普艺术主要源于商业美术形式的艺术风格（也称新写实主义和新达达主义），其特点是将大众文化的一些细节，如连环画、快餐及印有商标的包装等进行放大复制，如图3-1-2所示。波普艺术于20世纪50年代后期在纽约发展起来，此时它所反对的抽象表现主义正处于最后的繁荣时期。20世纪60年代中期，波普艺术代替了抽象表现主义成了主流的前卫艺术。

### 1. 波普艺术的发展史

　　波普艺术即流行艺术、通俗艺术。波普艺术一词最早出现于1952—1955年间，由伦敦当代艺术研究所的一批青年艺术家在举行的独立者社团讨论会上首创，批评家阿洛维酌定。他们认为公众创造的都市文化是现代艺术创作的绝好材料，面对消费社会商业文明的冲击，艺术家们不仅要正视它，而且应该成为通俗文化的歌手。

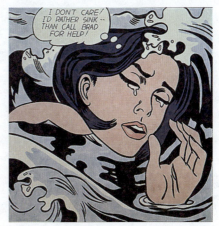

图3-1-2　《溺水的女孩》　罗伊·利希滕斯坦（美国）

艺术家理查德·汉密尔顿在实践中有力地推动了这一思潮的发展。波普艺术的代表人物还有保罗齐、蒂尔森、霍克尼、史密斯、琼斯等，如图3-1-3所示。

20世纪50年代初波普艺术萌发于英国，到了20世纪50年代中期鼎盛于美国。美国波普艺术的出现略晚于英国，在艺术追求上继承了达达主义精神，作品中大量运用废弃物、商品招贴、电影广告、各种报刊图片做拼贴组合，故又有新达达主义的称号。

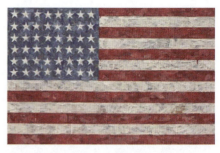

图3-1-3　《旗帜》　贾斯培·琼斯（美国）

美国波普艺术家声称他们所从事的大众化艺术与美洲的原始艺术和印第安人的艺术类似，是美国文化传统的延续和发展。1965年，在密尔沃基艺术中心举办的一次波普艺术展览即以"波普艺术与美国传统"为主题。美国波普艺术的开创者是约翰斯和劳申伯格，影响最大的艺术家是沃霍尔、戴恩、利希腾斯坦、奥尔登伯格、韦塞尔曼、罗森奎斯特和雕塑家西格尔。集合艺术和偶发艺术一般也认为是波普艺术的两个支系。

### 2. 波普艺术的由来

"波普"（POP）也是"棒棒糖"（Lollypop，lolly是舌头，pop是涂抹）的一个简化口语词，表示可口可乐之类的汽水，大致也是在那个时期产生的（这里的POP可能是指瓶子开启的声音）。无论如何，我们都可以看到轻松愉快的享乐和渴求欲念的转化（例如棒棒糖的性暗示）。一般认为，波普艺术是从1950年代中后期开始，首先在英国由一群自称"独立团体"的艺术家、批评家和建筑师引发，他们对于新兴的都市大众文化十分感兴趣，以各种大众消费品进行创作。

1956年，独立团体举行了画展"此即明日"（This is Tomorrow），其中展出了理查德·汉密尔顿的一幅拼贴画《是什么让我们的明天更美好》（图3-1-4）。作品里有从药品杂志上剪下来的肌肉发达的半裸男人，手里拿着像网球拍般巨大的棒棒糖；有性感的半裸女郎，其乳头上还贴着闪闪发光的小金属片；室内墙上挂着当时的通俗漫画《青春浪漫》，并加了镜框；桌子上放着一块包装好的"罗杰基斯特"牌火腿；还有电视机、录音机、吸尘器、台灯等现代家庭必需品，灯罩上印着"福特"标志；透过窗户可以看到外边街道上的巨大电影广告的局部……这一切都可以通过那个半裸男人手中棒棒糖上印着的三个大写字母得到解释：POP。这幅抽象拼贴作品被认为是第一幅真正意义上的波普艺术作品。看到画中那么多复杂而又迷人的元素了吗？肌肉男手上拿着的棒棒糖预示着一个伟大时代的到来。

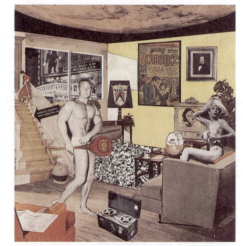

图3-1-4　《是什么让我们的明天更美好》
理查德·汉密尔顿（英国）

1957年，汉密尔顿为"波普"这个词下了定义，即：流行的（面向大众而设计的），转瞬即逝的（短期方案），可随意消耗的（易忘的），廉价的，批量生产的，年轻人的（以青年为目标），诙谐风趣的，性感的，恶搞的，魅惑人的。

### 3. 波普艺术的特点

波普艺术风格主要体现在与年轻人有关的生活用品等方面，如古怪家具、迷你裙、流行音乐会等。简单来说，它有以下三个特点：

（1）追求大众化、通俗化的趣味，强调新奇与独特，采用强烈的色彩处理。这些设计都具有游戏色彩，有一种玩世不恭的青少年心理特点，好似流行歌曲一样，以其灵活性与可消费性走出国门，进而成为一场世界性的设计运动。

（2）从设计上来说，波普艺术并不是一种单纯的、一致性的风格，而是各种风格的混合，它追求大众化的、通俗的趣味，反对现代主义自命不凡的清高，在设计中强调新奇与独特，并大胆采用艳俗的色彩，如图3-1-5所示。

（3）追求新颖、古怪、稀奇，波普艺术设计风格的特征变化无常，难以确定统一的风格，是形形色色、各种各样的折中主义的特点，它被认为是一个形式主义的设计风格。波普艺术特殊的地方在于它对于流行时尚有相当特别而且长久的影响力，不少服装设计师、平面设计师都直接或间接地从波普艺术中取得灵感。

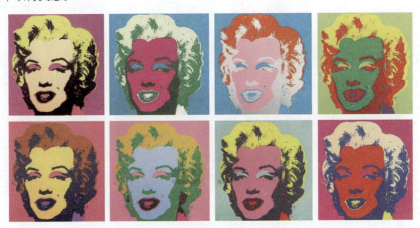

图3-1-5　《玛丽莲·梦露》　安迪·沃霍尔（美国）

波普艺术创作的特征是直接借用产生于商业社会的文化符号，进而从中升华出艺术的主题。它的出现不但破坏了艺术一向遵循的高雅与低俗之分，还使艺术创作的走向发生了质的变化。

## 三、立体主义

立体主义开始于1908年，是由当时居住在法国巴黎蒙马特区的乔治·布拉克（Georges Braque）和巴勃罗·毕加索（Pablo Picasso）所创立，立体主义这个名称的出现具有偶然性。图3-1-6是毕加索的油画作品《亚威农少女》，它被认为是第一幅包含了立体主义表现

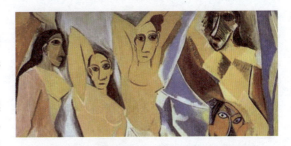

图3-1-6　《亚威农少女》　毕加索（西班牙）

元素的艺术作品。

**1. 立体主义的发展阶段**

立体主义的发展经历了三个时期：

（1）1907—1909年的塞尚时期，也就是立体主义的孕育和起步阶段。这一时期的画家主要求取单纯的几何学形态，放弃光色分析，追求对象形态。

（2）1909—1912年的分析立体主义时期。这期间画家仍只注重追求形式的分解，而不注重整体的重组，且颜色比较单一。

（3）1912—1914年的综合立体主义时期。这一时期，画家开始注重画面的整体效果，不再只是强调局部的分解。色彩逐渐丰富起来，事物的形态又被重新重视。

立体主义画家的探索源于塞尚的理论和创作实践，他们把塞尚的"要用圆柱体、圆球体、圆锥体来表现自然"这句话作为自己艺术追求的理想。

立体主义是富有理念的艺术流派。它主要追求一种几何形体的美，追求形式的排列组合所产生的美感。它否定了从一个视点观察事物和表现事物的传统方法，把三度空间的画面归结成平面的和两度空间的画面。不从一个视点看事物，把从不同的视点所观察和理解的事物形成于画面，从而表现出时间的持续性。这样做，不是主要依靠视觉经验和感性认识，而是主要依靠理性观念和思维，如图3-1-7和图3-1-8作品的艺术表现理念所产生的美感。

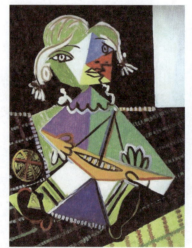

图3-1-7 《女孩与小船》 毕加索（西班牙）

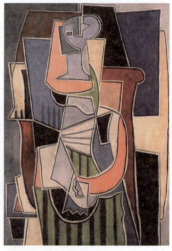

图3-1-8 《坐在扶手椅上的女人与猫》 毕加索（西班牙）

**2. 立体主义的主要特征**

布拉克与毕加索受到了保罗·塞尚、乔治·秀拉、伊伯利亚雕塑、非洲部落艺术（即便布拉克驳斥这种说法），以及野兽派的影响。立体主义画家接受了塞尚关于创造视觉立体形象的观念，进而转向了一种对心理的立体形象的追求。立体主义创作的主要特征，即在画面上将一切物体的形象破坏和肢解，然后再加以主观的拼凑、组合，以求得所谓立体地表现出物体的不同侧面。就是在平面上表现出二度和三度空间，甚至表现出肉眼看不见的结构和时间（四度空间）。与狂野的野兽派完全相反，它认为印象派、野兽派的绘画都是在模拟自然，基本上是表现性的艺术作品。它的意义在于空间处理的新观念，它实际上是主宰20世纪艺术中抽象和非具象的绘画流派的直接源泉。与表现主义风格的浪漫特性相比较，立体主义风格可以说是古典和形式主义的。

**3. 立体主义的主要影响**

在西方现代艺术中，立体主义是一个具有重大影响的运动和画派。其艺术追求与塞尚的艺术观

有着直接的关联。立体派画家曾声称："谁理解塞尚谁就理解立体主义。"他们努力地削减其作品的描述性和表现性的成分，力求组织一种几何化倾向的画面结构。虽然其作品仍然保持着一定的具象性，但是从根本上看，他们的目标却与客观再现大相径庭。他们从塞尚那里发展出一种所谓"同时性视像"的绘画语言，将物体多个角度的不同视像结合在画面中同一形象之上。画家们新创造出一种以实物来拼贴画面图形的艺术手法和语言，进一步加强了画面的肌理变化，并向人们提出了自然与绘画什么是现实，什么是幻觉的问题。立体主义虽然是绘画上的风格，但是对20世纪的雕塑和建筑也产生了深远的影响。

尽管立体主义当时受到世人的极端仇视，但是它毕竟具有划时代的意义，它成为未来几十年许多画家的灵感来源。这场运动的生机勃勃、硕果累累，与毕加索和布拉克密切合作是分不开的。立体主义在反传统的口号下有着浓厚的形式主义倾向。立体主义的鼎盛时期虽仅有7年，但却造成了极其广泛的影响，立体主义在艺术形式上的探索，在20世纪的最初10年里影响了全欧洲的艺术家，并激发了一系列的艺术改革运动，如未来主义、结构主义及表现主义等，尤其鲜明地反映在对现代工艺美术、装饰美术、建筑美术等注重形式美的实用艺术领域起到了不小的推动作用。

## 四、抽象主义

抽象主义即抽象表现主义，是指一种结合了抽象形式和表现主义画家情感价值取向的非写实性绘画风格。抽象表现主义发展于20世纪40年代中期的纽约，蓬勃于20世纪50年代，为纽约画派领导下的时代风潮。该运动存在着多样的绘画风格，画风多半大胆粗犷、尖锐且尺幅巨大。画作色彩强烈，并经常出现偶然效果，例如让油彩自然流淌而不加以限制。该运动最突出的重量级人物为杰克逊·波洛克（图3-1-9）。

抽象主义认为艺术是抽象的，且主要是即兴创作的。从技巧上来说，抽象派的最重要的前身通常是超现实主义。超现实主义强调的无意识、自发性、随机创作等概念，在后世被杰克逊·波洛克随意溅滴在地板上的油彩画作不断运用（图3-1-10）。抽象派的画作也往往具有反叛的、无秩序的、超脱于虚无的特异感觉。

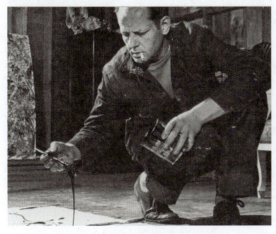

图3-1-9 杰克逊·波洛克在抽象表现

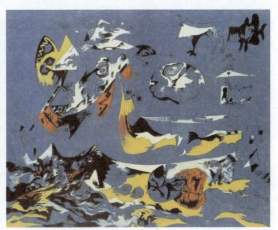

图3-1-10 《蓝白鲸》 杰克逊·波洛克（美国）

1. 抽象主义的产生

抽象主义的美学观念最早见于德国哲学家沃林格的著作《抽离与情移》。他认为，在艺术创造中，除了情移的冲动以外，还有一种与之相反的冲动支配着，这便是"抽离的趋势"。产生抽离的原因是人与环境之间存在着冲突，人们感受到空间的广大与现象的紊乱，在心理上对空间怀有恐惧，并感到难以安身立命。人们的心灵既然不能在变化无常的外界现象中求得宁静，只有到艺术的形式里寻找慰藉。人们既然不能从外界客观事物中得到美感享受，就试图将客观物象从其变化无常的偶然性中解放出来，用抽象的形式使其具有永久的价值。沃林格的理论，影响了包括康定斯基在内的表现主义画家。

抽象主义的产生除了有逃避现实的因素外，还有受到工业、科学技术推动的原因。现代化的建筑和环境，要求更为概括、精练和简化的艺术形式与之相适应；机器运转的速度、力量、效率这些对视觉来说比较抽象的因素，刺激艺术家去做抽象美创造的尝试，抽象主义艺术的产生是对写实艺术的补充。不以描绘具体物象为目标的抽象艺术，通过线、色彩、块面、形体、构图来表现各种情绪，激发人们的想象空间，启迪人们的思维。

2. 抽象主义的发展

第一次世界大战前后的抽象主义艺术家最有代表性的是俄国人康定斯基和荷兰人蒙德里安。前者主要是抒情抽象的艺术家，后者开拓了几何抽象主义的道路。俄国以马列维奇为代表的至上主义以及与之有联系的构成主义，也是几何抽象主义的派系。法国继立体主义之后产生的俄耳浦斯主义，实际上是注意光和色彩的抽象主义。欧洲在20世纪30至40年代出现的塔希主义，是注意偶然涂抹和斑污、痕迹所形成的纹样和质地美的抽象流派。

20世纪40年代中期在美国出现的抽象表现主义，是糅合了超现实主义的自动手法的抽象艺术，代表人物为波洛克。波洛克深受"潜意识"绘画方式的影响，作画时非常随心所欲、一挥而就。他自己曾说："我的画不是出自画架，在作画之前，我几乎从不把画布绷紧。我宁愿把未绷紧的画布钉在坚硬的墙上或地板上，我需要坚硬的表面的那种反抗力。在地板上画，我感到更轻松。我觉得与画更接近，更像是画的一部分。因为那样一来我就能绕着画走动，先从画面四边入手，然后逐渐接近中心，完全是在画中。"

《薰衣草之雾：第一号》就是在这种情况下创作出来的作品。它长3米，宽2米，是一幅巨画（图3-1-11）。在欣赏时，我们很自然地就被卷入了这种宏阔的场面中。像是画家无法从如此优美的色彩中脱身一般，这是波洛克的作品中色彩最浓重且最丰富的作品之一。画面上缠绕、纠结在一起的色彩布满了所有的角落，用指甲、平头针、纽扣或者硬币等各种东西刻画出来的线条星罗棋布，看上去仿佛是一片繁密茂盛、零碎杂乱的野草地。但是，我们必须承认，作为一幅画，其中又充满了一种总体的和谐、均衡的协调，还有一种深层次的潜在的艺术底蕴，很有我国写意画的那种挥洒自如、淋漓尽致的洒脱气质。从表现的技术层面看，画面中没有什么立体透视的运用和结构布局的精心设计，只是通过在平面上色彩的纯粹运用来表现绘画效果，画家对此曾说："颜料有自己的生命，而我试图把它释放出来。"因而，当我们面对这样一幅画，我们不仅惊叹画家的创作方式，也为画面所表现出来的艺术效果而惊讶。画家一直在追求以"潜意识"的直接表现方式来进行创作，虽然也有一些理性思考，但是在一幅完全没有形象、完全由颜色构成的画面中，我们仍能感受到一种潜在的艺术理性充斥其中，仍然能感到一种艺术的冲击力蕴藏其中。

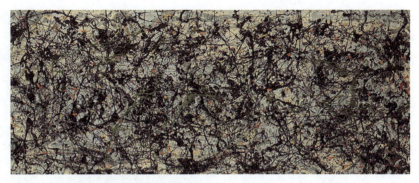

图3-1-11 《薰衣草之雾：第一号》 杰克逊·波洛克（美国）

抽象表现主义之后在美国和欧洲出现的后绘画性抽象，实际上是几何抽象在当代的发展。因为它是较为规则的、有明确造型和清晰边线的抽象画，所以被美国评论家称为硬边抽象。归纳20世纪欧美各种抽象主义艺术，凡是着重情感表现的，称为抒情的抽象或热抽象；凡是着重表现理念的，称为理性的抽象或冷抽象。

抽象主义有独特的价值，也有它的局限性，它只能作为一种表现形式存在，决不能取写实主义而代之。西方一些抽象主义理论家，宣传写实主义过时和抽象主义代表着艺术发展方向的论调，是不符合实际状况的。

## 五、表现主义

表现主义亦称"表现派"，是现代西方流行的一种文艺思潮和流派。它兴起于20世纪初，盛行于20、30年代的德国、美国等国家。表现主义一词最初是1901年在法国巴黎举办的马蒂斯画展上茹利安·奥古斯特·埃尔维一组油画的总题名，用来与自然派和印象派相区别。表现主义是艺术家通过作品着重表现内心的情感，而忽视对描写对象形式的摹写，因此往往表现为对现实的扭曲和抽象化（图3-1-12）。从这个定义上来说，马蒂斯·格吕内瓦尔德与格雷考的作品也可以说是表现主义的，但是一般来说表现主义仅限于20世纪的作品。

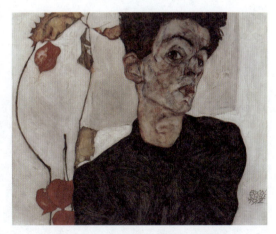

图3-1-12 《自画像》 席勒（奥地利）

在绘画造型形态中，表现主义是指艺术中强调表现艺术家的主观情感和自我感受，而导致对客观形态的夸张、变形乃至怪诞处理的一种思潮，用以发泄内心的苦闷，认为主观是唯一真实的，否定现实世界的客观性，反对艺术的目的性。它是20世纪初期绘画领域中特别流行于北欧诸国的艺术潮流，是社会文化危机和精神错乱的反映，在社会动荡的时代表现尤为突出和强烈。在北欧各国的传统艺术中早就存在着表现主义的造型语言因素，在早期日耳曼人的蛮族艺术、中世纪的哥特艺

术、文艺复兴中的鲍茨、勃鲁盖尔等画家的作品中都可以看到变形夸张的形象、荒诞的画面艺术效果，这些都表露出强烈的表现主义倾向。

19世纪末，出现了象征主义的影响和现代风格混在一起的第一个表现主义运动，先驱代表画家是荷兰人凡·高、法国人劳特累克、奥地利人克里姆特、瑞士人霍德勒和挪威人蒙克，他们通过一些爱情的和悲剧性的题材表现出自己的主观主义，如图3-1-13凡·高的油画作品《吃马铃薯的人》就体现了这一点。

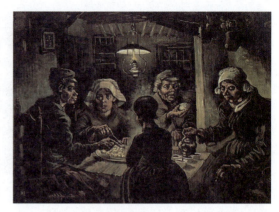

图3-1-13　《吃马铃薯的人》　凡·高（荷兰）

## 六、极少主义

极少主义崇尚极端而单一的抽象表现，它遵从理性主义和数学的思维方法，同时保留了一种审美的定位。极少主义与现代装饰风格具有一致性。

作为一种现代艺术流派，极少主义出现并流行于20世纪50至60年代，主要表现于绘画领域。极少主义主张把绘画语言削减至仅仅是色与形的关系，主张用极少的色彩和极少的形象去简化画面，摒弃一切干扰主体的不必要的东西。极少主义在20世纪60至70年代盛行于美国，又被称作最低限艺术或ABC艺术。

极少主义的特点是通过对抽象形态的不断简化，直至剩下最基本的元素来进行的艺术探索；取消了艺术家个性的表达姿态，无内容、无主题、客观化，表现的仅仅是一个客观存在的纯粹物。极少主义的理念最早可以追溯至至上主义和新造型主义的关于艺术必须和实用艺术相结合的原则。

## 七、敦煌石窟壁画

敦煌石窟壁画包括敦煌莫高窟、西千佛洞、安西榆林窟，共有石窟552个，有历代壁画50 000多平方米，是我国乃至世界壁画最多的石窟群，内容非常丰富，如图3-1-14所示。敦煌石窟壁画是敦煌艺术的主要组成部分，规模巨大，技艺精湛。敦煌石窟壁画的内容丰富多彩，它和别的宗教艺术一样，是描写神的形象、神的活动、神与神的关系、神与人的关系以寄托人们善良的愿望，安抚人们心灵的艺术。因此，壁画的风格具有与世俗绘画不同的特征。但是，任何艺术都源于现实生活，任何艺术都有它的民族传统。因而它们的形式多出于共同的艺术语言和表现技巧，具有共同的民族风格。

图3-1-14　敦煌石窟壁画

敦煌石窟壁画中有神灵形象（佛、菩萨等）和俗人形象（供作人和故事画中的人物之分，这两类形象都源于现实生活），但又各具不同的性质。从造型上来说，俗人形象富于生活气息，时代特点也表现得更为鲜明；而神灵形象则变化较少，想象和夸张成分较多。从衣冠服饰上来说，俗人多为中原汉装，而神灵则多保持异国衣冠；晕染法也不一样，画俗人多采用中原晕染法，而画神灵则多为西域凹凸法。所有这些又都随着时代的不同而不断变化。

与造型密切相关的问题之一是变形。敦煌石窟壁画继承了传统绘画的变形手法，巧妙地塑造了各种各样的人物、动物和植物形象。时代不同，审美观念不同，变形的程度和方法也不一样。早期的变形程度较大，含有较多的浪漫主义成分，形象的特征鲜明突出。隋唐以后，变形较少，立体感较强，写实性日益浓厚。

变形的方法有夸张变形，以人物原形进行合乎规律的变化，如北魏晚期或西魏时期的菩萨，大大增加了衣服、手指和颈项的长度，髌骨显露，嘴角上翘，形如花瓣；经过变形成为风流潇洒的"秀骨清像"。金刚力士则多在横向夸张，加粗肢体，缩短脖项，头圆肚大，棱眉鼓眼，强调体魄的健硕和超人的力量。这两种人物形象都是夸张变形的结果。

## 八、我国传统的绘画——国画

我国传统的绘画形式是用毛笔蘸水、墨、彩作画于绢或纸上，这种画种被称为"中国画"，简称"国画"。我国传统绘画（区别于"西洋画"）的工具和材料有毛笔、墨、颜料、宣纸、绢等，题材可以分为人物、山水、花鸟等，技法可以分为工笔和写意，它的精神内核是"笔墨"。

国画即宣画，是用颜料在宣纸、宣绢上作画，是东方艺术的主要形式，如图3-1-15所示。从美术史的角度来说，民国前的国画都统称为古画。国画在古代无确定名称，一般称之为丹青，主要指的是画在绢、宣纸、帛上并加以装裱的卷轴画。近现代以来，为区别于西方的油画等外国绘画而称之为中国画，简称"国画"。它是依照中华民族特有的审美趋向所产生的艺术创作手法。

国画在内容和艺术创作上，反映了中华民族的民族意识和审美情趣，体现了古人对自然、社会及与之相关联的政治、哲学、宗教、道德、文艺等方面的认识。国画强调"外师造化，中得心源"，"融化物我，创制意境"，要求"意存笔先，画尽意在"，达到以形写神，形神兼备，气韵生动。由于书画同源，两者在达意抒情上都强调骨法用笔，因此绘画同书法、篆刻相互影响，相互促进。近现代的中国画在继承传统和吸收外来技法上，有所突破和发展。

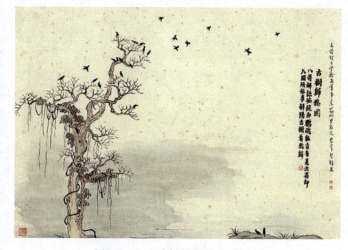

图3-1-15　《古树归鸦图》　齐白石

## 第二节　绘画色彩的类别

### 一、装饰艺术色彩

通过对我国传统装饰艺术色彩的剖析和东西方装饰艺术风格的讲述，力求提高艺术设计专业学生的综合艺术素养和审美能力。通过对装饰艺术色彩在环境装饰设计、纺织品设计、家居装饰用品设计、平面艺术设计等多个设计领域中的应用分析，用理性启迪兼具实践的方式，使学生的创意思维能力得到卓有成效的开发与提高，如图3-2-1和图3-2-2作品的表达。

图3-2-1　墙体彩绘

图3-2-2　《无题》　贾斯培·琼斯（美国）

**1. 装饰艺术的类别**

装饰艺术是工艺设计与结构的传统要素。它包括室内设计，但不全是建筑。装饰艺术经常被归类于艺术，例如绘画、摄像、大型雕塑，是观赏性大于功能性的艺术，如图3-2-3更多地表达了作者内心情感和艺术的审美性。装饰这个词在西方最早出现于17—18世纪，泛指艺术修饰；在我国最早出现于5—6世纪，是指修饰、打扮。"女求作布衣麻履，织作筐绩之具。乃嫁，始装饰入门。"（《后汉书·梁鸿传》）装饰艺术是依附于某一主体的绘画或雕塑工艺，使被装饰的主体得到合乎其功利要求的美化。装饰艺术与人的日常生活联系广泛，结合紧密，如装饰画、墙体彩绘、平面设计、环境艺术设计、工业造型设计、日常用品装饰等。

图3-2-3　《和平鸽》　丁绍光

### 2. 装饰艺术色彩的风格

装饰艺术色彩具有简洁的风格，以简洁的色彩语言表现形式来满足人们对空间环境那种感性的、本能的和理性的需求，这是当今国际社会流行的设计风格——简洁明快的简约主义。而现代人在日趋繁忙的生活中，渴望得到一种能彻底放松、以简洁和纯净来调节转换精神的空间，这是人们在互补意识支配下，所产生的亟欲摆脱烦琐、复杂而追求简单和自然的心理。简洁并不是简单，简洁是优良品质经过不断组合并筛选出来的精华，是将物体形态的通俗表象，提升凝练为一种高度浓缩、高度概括的抽象的色彩形式。

装饰艺术色彩需要设计师深入生活、反复思考、仔细推敲、精心提炼，运用最少的设计语言，表达出最深的设计内涵。在满足功能需要的前提下，删繁就简，去伪存真，以色彩的高度凝练和造型的极度简洁，将色彩与空间、人与物进行合理精致的组合，用最精炼的笔触，描绘出最丰富动人的空间效果，这是艺术的最高境界（图3-2-4和图3-2-5）。

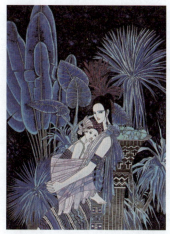 

图3-2-4 《月光》 丁绍光　　图3-2-5 《吻》 克里姆特（奥地利）

简洁就是色彩与线条简练、造型整洁，同时也是浪漫的怀旧气息与前卫风格的完美结合。

### 3. 作品分析

从古至今，形形色色的装饰画风格不断涌现，如浮世绘、克里姆特的作品、丁绍光的作品以及少数民族染织图案艺术等。

浮世绘，也就是日本的风俗画、版画。它是日本江户时代（1603—1867年间，也叫德川幕府时代）兴起的一种独特的民族艺术，是典型的花街柳巷艺术。浮世绘主要描绘人们日常生活、风景和演剧。浮世绘常被认为专指彩色印刷的木版画（日语称为锦绘），但事实上也有手绘的作品。浮世绘的艺术风格对世界美术史的发展影响深远，特别是对当时欧洲画坛的影响巨大，喜多川歌麿死去仅6年（1812年），他的作品就出现在巴黎，如图3-2-6所示。19世纪后半期，浮世绘被大量介绍到西方。当时西方的前卫画家，如马奈、惠斯勒、德加、莫奈、劳特累克、凡·高、高更、克里姆特、溥纳尔、毕加索、马蒂斯

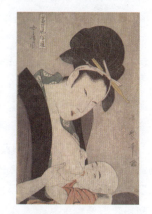

图3-2-6 浮世绘作品　喜多川歌麿（日本）

等人都从浮世绘中获得启迪，如无影平涂的色彩价值，取材日常生活的艺术态度，自由而机智的构图，对瞬息万变的自然的敏感把握。西方画家对日本艺术的崇拜，以致在西欧产生日本主义热潮，它不仅推动着从印象主义到后印象主义的绘画运动，而且在西方向现代主义文化的发展中发挥着广泛的影响。

克里姆特是一位奥地利知名象征主义画家（图3-2-7）。他创办了维也纳分离派，也是所谓维也纳文化圈的代表人物。克里姆特画作的特色在于特殊的象征式装饰花纹，并在画作中大量使用爱、性、生、死的轮回为主题（图3-2-8）。

图3-2-7　克里姆特肖像

克里姆特的艺术风格深受荷兰象征主义画家图罗普、瑞士象征主义画家霍德勒和英国拉斐尔前派的比亚兹莱等人的艺术影响，同时汲取了拜占庭镶嵌画和东欧民族的装饰艺术的营养，致使他的作品具有"镶嵌风格"。后来由于他对色彩强烈、线条明快的中国画以及其他东方艺术产生兴趣，致使他的画风又发生了新的变化。他还采用了羽毛、金属、玻璃、宝石等材料，以平面化的装饰图案组成他的艺术作品，致使他的作品具有华丽的装饰效果。他的作品构图严谨细致，除了人物面部和身体裸露外，其余的服饰和背景都充满着抽象的几何图案，这种修长变形与写实相结合的造型，被包围在充满抽象、象征的甚至神秘意味的气氛中，具有花坛般的装饰美，如图3-2-9所示。但是，克里姆特的艺术在那绚丽豪华的外表下，却也蕴含着人类苦闷、悲痛、沉默与死亡的悲剧气氛。

丁绍光是一位站在巨人肩膀上开创了我国装饰画新局面的艺术巨匠，从丁绍光的艺术作品中我们不难看到，他的作品同时具有浪漫主义、理想主义、自然主义和中西方绘画风格相交融的特点，进而产生自己独特的创作理念与艺术风格，如图3-2-10和图3-2-11所示。

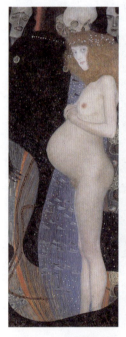

图3-2-8　《希望》　克里姆特（奥地利）

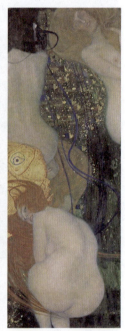

图3-2-9　《金鱼》　克里姆特（奥地利）

丁绍光的艺术理念包括以下内容：

（1）借古开今，融汇中西。我国地广物博，历史悠久，盘古开天辟地、女娲补天等神话、人文故事以及几千年来遗留下来的传统文化为我国艺术的发展提供了丰富灿烂的养分，每种艺术皆可由人创新，百花齐放，独辟新径。从古希腊、古罗马、古埃及时期的艺术不难看出，注重结构和色彩的西方人虽难以分辨与领悟我国传统水墨画的"道"，而西方画家各有其流派和风格，艺术家受各个流派的影响从而形成自己所特有的一种风格。我国

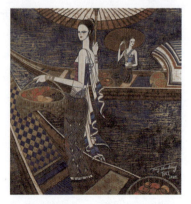

图3-2-10　《草船》　丁绍光

现当代艺术也不例外,一部分艺术家受前辈艺术家的影响探寻新的出路,另一部分则兼容中西方艺术各领风骚。

(2)扎根生活,深入自然。云南作为丁绍光艺术的创作源地,同时也可算作是他的第二故乡,西双版纳则成了丁绍光寄情艺术的理想园地。云南淳朴的民族风情对丁绍光产生了极为深刻的影响,如图3-2-12所示。从丁绍光的作品中可以看出,美丽的云南对他艺术创作的影响作用,在西双版纳这块世外桃源,丁绍光强烈地感受到置身于柳暗花明又一村的另一个世界,感觉到与中原迥然不同的情调、原始而自然质朴的美。

(3)提炼线、色,强调装饰。丁绍光运用线条和色彩的能力令人拍案称奇:以纤秀缠绵、柔和流畅、圆润绵长的"游丝描"为基本要素,他以敏锐的艺术洞察力随心所欲地勾勒出了他所需要的任何一种节奏和韵调,以朴素、率真的艺术表现形式作为其艺术创作的基本语调;出神入化地烘染出了他所独有的一种语意和语境。而这一独特表现力的体现方式则是被作者视为阴柔之美的年轻女性,如图3-2-13所示。丁绍光笔下的女性恬静、温和中若隐若现地笼罩着几分淡淡的忧郁,她们心底正涌动着激情的狂澜,这激情的表象,最终趋向那博大的虔诚和无尽的祈盼。

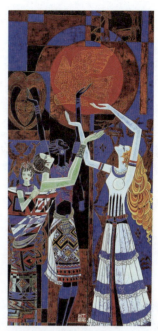

图3-2-11 《西双版纳》系列作品 丁绍光

丁绍光装饰画艺术的特点包括以下内容:

(1)浓郁的民族风情。丁绍光在云南工作的经历给他提供了取之不尽、用之不竭的艺术财富,他日夜陶醉于云南那绮丽的民族风情中,几乎在他至今所有的艺术创作中,都深切地表达了对祖国西双版纳和云南民风民俗的热爱之情,他时常以母爱为创作题材来表达个人内在情感(图3-2-14和图3-2-15)。同时,在他独有的画面中时刻可以使欣赏者领略到洋溢着喜悦与幸福的民族风情。

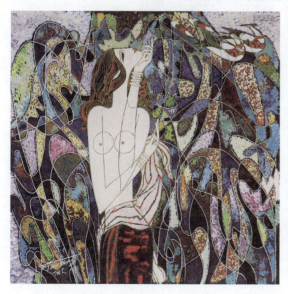

图3-2-12 《梦幻》 丁绍光

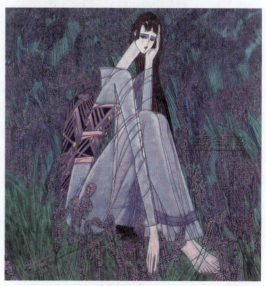

图3-2-13 《蓝色梦幻》 丁绍光

（2）遒劲的"高古游丝描"。丁绍光的装饰画以运用中国画传统艺术中的铁线描绘而著称，遒劲有力的铁线描绘几乎贯穿了他的所有画面，受到传统中国艺术的影响，在时代的继承发展革新中，丁绍光以金线或银线对画面中勾勒出的线条进行统一描绘，画面在光影的作用下为之一亮，使观者对作品产生一种诗一般的遐想。如在《勇士之弦》中，丁绍光将美学特征在这里发挥得淋漓尽致。首先，勇士的衣饰、胳臂以及头发等都是用铁线进行勾勒的，其次火焰、箭翎等也是用铁线进行描绘的。在繁而不乱、多而不素的画面中，使用铁线进行勾勒的线条发挥了奇特的效果。

（3）夸张变形的造型手法。说到丁绍光的夸张变形，它是符合人体的解剖原理，纤细变长的手臂及拉长的颈部、腰部等都符合了现代审美情趣和形式美法则。在《待嫁的新娘》这一作品中，丁绍光使用变形夸张的造型手法塑造了一个傣族新娘待嫁前的美丽与矜持。新娘坐在碧绿色的花丛里，用花朵的硕大衬托出主人物曼妙的身姿。画中人物的手臂、腰肢、服饰、秀发都做了夸张的变形处理，无不精心而作，让人觉得比真实的人物更美。

（4）绚丽的情感色彩表达。《遥远的梦》塑造了一位在海边遐想的女子形象，海风正抚弄着她的秀发，姣好的身段上散发出青春的光泽。作者以强烈的暖色和深暗色烘托出少女洁白的肌肤，同时以蓝色和柠檬黄色衬底，又让紫色的裤饰凸显，品读起来"味道"十分幽静而甜美，如图3-2-16和图3-2-17所示的系列作品。

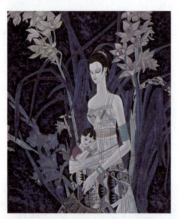

图3-2-14　《母子》　丁绍光

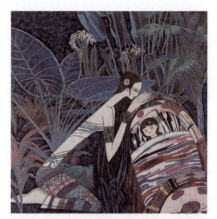

图3-2-15　《摇篮曲》　丁绍光

图3-2-16　《仙鹤与美女——镜心》
丁绍光

图3-2-17　《仙鹤与美女——梦》
丁绍光

综上所述，丁绍光是我国装饰画领域极具代表性的画家之一。他是一位杰出的、独特的创造者、画家，同时也是一位情感丰富、知识广博、非凡的作家。作为一位将东西方艺术融会贯通的画家，他是独特的，这和他重视主观情感和客观现实相结合的愿望是一致的。他对色彩和创作题材的不懈追求与探索，努力打破陈规，开拓创新，真正体现了推陈出新的精神。

丁绍光是中国绘画界最具影响力的代表画家之一，也是近现代我国装饰画领域极具代表性的画家之一。他创作的作品不仅影响着我国当前的艺术风格，还影响着世界的艺术风格。

## 二、色彩构成

色彩构成，即色彩的相互作用，是从人对色彩的知觉和心理效果出发，用科学分析的方法，把复杂的色彩现象还原为基本要素，利用色彩在空间、量与质上的可变幻性，按照一定的规律去组合各构成之间的相互关系，再创造出新的色彩效果的过程。色彩构成是艺术设计的基础理论之一，它与平面构成及立体构成有着不可分割的关系，色彩不能脱离形体、空间、位置、面积、肌理等而独立存在。

### 1. 抽象主义

抽象主义不同于20世纪的其他流派，它不是一个有宣言和纲领的社团。一般泛指的抽象艺术，包含两种类型：一种是从自然现象出发加以简约或抽取其富有表现特征的因素，形成简单的、极其概括的形象；另一种是不以自然物象为基础的几何构成。

1917年在荷兰出现的几何抽象主义画派，以《风格》杂志为中心，创始人为杜斯堡，主要领袖为蒙德里安。蒙德里安（1872—1944年）是荷兰画家，风格派运动幕后艺术家和非具象绘画的创始者之一，对后代的建筑、设计等影响很大。蒙德里安是几何抽象画派的先驱，提倡自己的艺术"新造型主义"。他认为艺术应从根本脱离自然的外在形式，以表现抽象精神为目的，追求人与神统一的绝对境界，也就是现在我们熟知的"纯粹抽象"。蒙德里安早年画过写实的人物和风景，后来逐渐把树木的形态简化成水平与垂直线的纯粹抽象构成，从内省的深刻观感与洞察里，创造普遍的现象秩序与均衡之美。他崇拜直线美，主张透过直角可以静观万物内部的安宁，如图3-2-18所示造型表现。

蒙德里安的《红黄蓝的构成》是一幅属于"新造型主义"的创作（图3-2-19）。这幅画创作于1930年，是蒙德里安几何抽象风格的代表作之一。从这幅画中可以看见，粗重的黑色线条控制着大小不同的矩形，形成非常简洁的结构。画面主导是右上方那块鲜亮的红色，

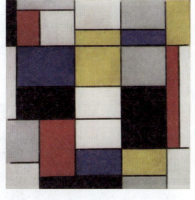

图3-2-18 《构成A》 蒙德里安（荷兰）

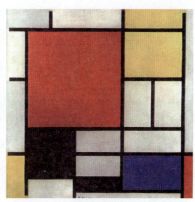

图3-2-19 《红黄蓝的构成》 蒙德里安（荷兰）

不仅面积巨大，且色度极为饱和。左下方的一小块蓝色、右下方的一点点黄色与四块灰白色有效配合，牢牢控制住红色矩形在画面上的平衡。在这里，除了三原色之外，再无其他色彩；除了垂直线和水平线，再无其他线条；除了直角与方块，再无其他形状。巧妙的分割与组合，使平面抽象成为一个有节奏、有动感的画面，"借由绘画的基本元素：直线和直角（水平与垂直）、三原色（红、黄、蓝）和三个非色素（白、灰、黑），这些有限的图案意义与抽象相互结合，象征构成自然的力量和自然本身"，从而实现了他的几何抽象原则。

### 2. 风格派

参加风格派的还有画家胡萨尔、建筑师乌德、诗人考克、雕刻家凡顿格洛等。在"抽象化与单纯化"的口号下，风格派提倡数学精神，凡是缺乏明确与秩序的东西，都被他们称作巴洛克，统统予以反对。蒙德里安、杜斯堡等人的绘画，在平面上把横线和竖线加以结合，形成直角或方形，并在其间安排三原色。凡顿格洛则把这种原则运用到雕塑中，与蒙德里安不同的是，他的作品是以数学的解析为基础，由一些简单的立体单元，用垂直和平行的对称方式组合成一定的空间模式。风格派对20世纪上半期的建筑产生了相当大的影响。

风格派不仅关心美学，还努力更新生活与艺术的联系。在创造新的视觉风格的同时，它力图创造一种新的生活方式。陶斯柏声称："艺术……已发展成了足够强大的力量，能够影响所有的文化，而不是艺术本身受社会关系的影响。"在他看来，绘画和雕塑已不再是与建筑及家具不相干的东西了，它们都同属一个范畴，即创造和谐视觉环境的手段。这种用艺术改造世界的思想显然是过于理想化了。

风格派的作品虽然没有可理解的主题，常冠以"构图第X号"之类的名称，但这些作品有其深层次的内涵与意义，它们体现了大多数欧洲人民渴望和谐与平衡的心态。蒙德里安认为，只要普遍的和谐还未成为日常生活中的现实，那么绘画就能提供一种暂时的代替。风格派出现于荷兰并非偶然，它与人类征服自然的"荷兰精神"和宣扬克制与纯洁的荷兰清教传统相一致。有人认为四四方方的田野、笔直的道路和运河这种人工的荷兰景色是风格派绘画中隐匿的主题，这种说法未免有些牵强，但风格派艺术确实以一种几何和精确的方式表达了人类精神支配变化莫测的大自然的胜利，以及寓美于纯粹与简朴之中的思想。

### 3. 抽象派

抽象派有热抽象和冷抽象之分，代表人物分别是康定斯基和蒙德里安。他们在画面中放弃了具体的内容和情节，突出运用线、面、点、色块、构图等纯粹的绘画语言表现内心的情绪、节奏等抽象的内容，康定斯基还为抽象绘画著述了大量的理论书籍，深刻地研究了形式语言对人的知觉产生的影响，他的理论对后世设计领域产生了重大影响。

在纽约西55街和第六大道的交叉口，曼哈顿中城最繁华的街区之一，一座醒目的红色雕塑吸引着来往行人驻足。雕塑由四个英文大写字母"L-O-V-E"组成，其中"O"呈45°倾斜，这就是20世纪著名的波普艺术作品《爱》（LOVE）。它是由美国波普艺术大师罗伯特·印第安纳在1964年创作的广为人知的作品之一（图3-2-20）。《爱》系列作品是他为纽

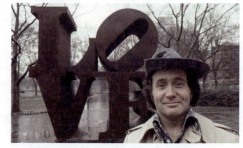

图3-2-20　罗伯特·印第安纳与他的雕塑作品《爱》

约现代艺术博物馆（MoMA）设计的圣诞卡片，其中大写的"L-O-V-E"四个字母排成上下两排，构成一个正方形，字母颜色为正红色，如图3-2-21所示。它们取自印第安纳非常欣赏的欧普艺术家埃斯沃斯·凯利的作品。1973年，这一初始设计被印在了美国邮政局发行的8美分邮票上。

### 4. 欧普艺术

"欧普艺术"又被称作"视觉效应艺术"或者"光效应艺术"，是利用人类视觉上的错视所绘制而成的绘画艺术。它主要采用黑白色或者彩色几何形体的复杂排列、对比、交错、重叠等手法造成各种形状和色彩的骚动，有节奏的或变化不定的感觉，给人以视觉错乱的印象（图3-2-22）。欧普艺术下的服装服饰，按照一定的规律给人以视觉的动感。

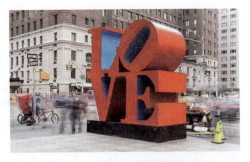

图3-2-21　曼哈顿街头的雕塑《爱》

事实上，欧普艺术就是要通过绘画达到一种视知觉的运动感和闪烁感，使视神经在与画面图形的接触过程中产生令人眩晕的光效应与视觉效果。欧普艺术家以此来探索视觉艺术与知觉心理之间的关系，试图证明用严谨的科学设计也能激活视觉神经，通过视觉作用唤起视觉形象，以达到与传统绘画同样动人的艺术体验。出于这一目的，欧普艺术作品摒弃了传统绘画中一切的自然再现，而是在作品中使用黑白色对比或强烈色彩的几何抽象，在纯粹色彩或几何形态中，以强烈的刺激来冲击人们的视觉，令视觉产生错视效果或空间变形，使其作品有波动和变化之感。

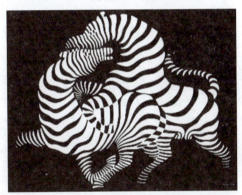

图3-2-22　《斑马》　维克托·瓦萨雷里（匈牙利）

欧普艺术家一方面认为抽象表现主义太随意和偶然，另一方面又认为波普艺术太鄙俗。他们主张要吸引观众，但不能让观众卷入艺术之中；既不联系具体，也不表达情感和体验，而基本上利用视觉变化来造成一种幻景。这种视觉变化主要由两个方面来完成——色彩的变化和形态的组织。欧普艺术家在创造自己作品的同时也在不断地观察着这两个方面在视觉中产生的幻觉，试图挖掘潜藏在这种幻觉表象后面的基本规律。在这种风格的形成过程中，欧普艺术家们可谓博众家之长，如在空间透视方面，可以看到印象派美学的影子；在抽象形态的组织上，可以追溯到立体主义、未来主义、螺旋主义以及康定斯基和克利等画家；而在色彩的相互关系方面，又受到新造型主义、构成主义的影响；此外，德国的包豪斯和鲁道夫·阿恩海姆的著作《艺术与视知觉》也给了欧普艺术家们很大的启发。

欧普艺术在20世纪60年代兴起于欧美各国。其最杰出的代表人物是画家维克托·瓦萨雷里，他从50年代起就开始创作具有运动感和闪烁效果的绘画，成为法国欧普艺术的主流。

从20世纪60年代起，瓦萨雷里的作品用色更为丰富、排列更为精密、视觉效果更为强烈，《阿尼》是瓦萨雷里这一时期的作品（图3-2-23）。在作品中，瓦萨雷里根据每一个圆形和方形的不同位置为

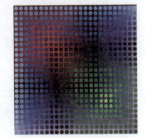

图3-2-23　《阿尼》　维克托·瓦萨雷里（匈牙利）

它们打上阴影，再加上对背景色的巧妙运用，不仅在画面中成功地延伸出了深度和体积，还赋予了作品能量和动感。其实，历数瓦萨雷里曾经的创作生涯，我们会发现他在追求二维、三维乃至四维视觉跳换的道路上堪称一绝。

如图3-2-24至图3-2-26所示的这些作品看上去像是顶部凸出，但实际上它是在二维平面上同时展现出了二维空间和三维空间，达到了平面与立体的完美结合。同时，瓦萨雷里并不只是满足于在二维和三维空间创作，他还要在三维空间里产生四维的效果和运动感。

维克托·瓦萨雷里的作品不论是向外的延展，还是向内的深入，最终都达到了一种流动的效果，只是流动的趋向不同，采取的手法不同，一个是通过形态的变化，另一个是借助色彩的渐变，不论向外部还是向内部都体现了视错觉。从表现的意义上讲，因为整个自然界都是运动的，所以流动很容易让人产生联想，如流动的河流、流动的星空等，我们可以感觉到世界本身就处于流动的状态。时间上在流动，空间上也在流动，而维克托·瓦萨雷里常选用星座作为自己的创作主题，也许正是觉得它们有共同的流动特点。

至于将维克托·瓦萨雷里的作品归结为韵律，源于他将几何形大量和规律地运用。韵律的概念始用于格律诗，包含押韵和规律的意思，将其借用在艺术中，与节奏的意义相近。节奏是音乐术语，在视觉艺术中可以理解为一种空间的秩序，也就是很强的规律性。韵律是节奏的深化，是情调在节奏中的体现，如果说节奏是理性的表现，那么韵律就是理性与情感的结合。韵律源于具象和抽象的艺术形态，却是超越这两种形态的视觉特征，是用具象的形式来表现抽象情感的一种体现，如图3-2-27至图3-2-29所示的维克托·瓦萨雷里的作品。他的作品正是通过运用线条、色彩以及各

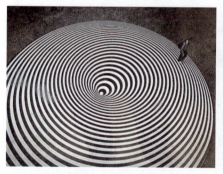

图3-2-24 维克托·瓦萨雷里作品（一）

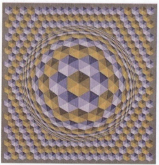

图3-2-25 维克托·瓦萨雷里作品（二）

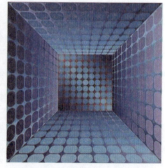

图3-2-26 维克托·瓦萨雷里作品（三）

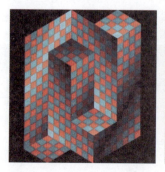

图3-2-27 维克托·瓦萨雷里作品（四）

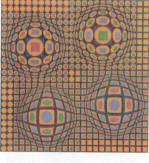

图3-2-28 维克托·瓦萨雷里作品（五）

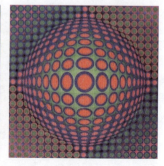

图3-2-29 维克托·瓦萨雷里作品（六）

种的几何形态来抒发其艺术美感,使其作品达到一种动态的韵律美。

流动和韵律的结合,是维克托·瓦萨雷里的作品所表现出来的外在的形式美和内在的意境美。其作品在形式上达到的是"流动"的视觉效果;在内涵上,表现出的则是一种"韵律"的意境,最终给人们一种"超以象外"的视觉享受。

欧普艺术盛行的时间并不是很长,到20世纪70年代就走向了衰落。但它变幻无穷的视觉印象,以强烈的刺激性和新奇感,广泛渗透于多种设计领域,如图3-2-30所示为中央电视台大楼设计,在国际上产生了很大影响。

图3-2-30 中央电视台大楼
雷姆·库哈斯(荷兰)

## 第三节 绘画色彩的情感表现

### 一、时间的色彩表现

时间不是动物,时间不是植物,时间是虚无缥缈的,时间怎么能有色彩呢?但我们不能大意,忽视了时间的存在。譬如白天,时间陪伴着日光,时间该是明亮的、清白的;譬如晚上,时间陪伴着月光,时间该是昏暗的、淡青的;譬如阴雨天,还譬如刮风天……存在于自然世界里的时间,就这么涂抹着自己,让自己在时间里五彩斑斓,面目一新。

时间的色彩就是具体全面地用各类造型语言表达时间的颜色,用颜色表达时间的长短。时间的色彩与人的情感和情绪有关,不同情感背景下的时间会呈现不同的色彩倾向,如冷暖、明暗等,如图3-3-1和图3-3-2不同时间的色彩给人不同的心理感受。摄影、绘画、文字等都可以记录下你在不同瞬间的时间色彩,如图3-3-3所示。

图3-3-1 少女

图3-3-2 月亮的表达

时间的色彩应该分为两个层面，一个是主观层面的，也就是你是体验时间色彩的主体，这个时候你的情感就左右了它的色彩构成；另一个是对象层面的，也就是体验你所记录的时间色彩的人，比如看你的文学作品、绘画和摄影作品的人，会对你的记录产生二次创作，得到在他的情感环境下所体验到的时间的色彩。

图3-3-3 时间色彩的表达

色彩的表达要有特指的时间范畴，比如黄昏时可以用"温暖的金黄色"；清晨时用"青涩的蓝色"；正午时用"耀眼的白色"；快乐时光用"明亮的黄色、红色、绿色"；郁闷的时间用"冷冷的灰色""忧郁的蓝色""苦涩的咖啡色"等。至于长短、厚薄，要通过时间的物化表达，即刹那永恒的东西，如嘴角一丝的微笑用甜甜的橙色来表达；一滴泪水用一刹那的蓝色来表达；一本《红楼梦》的厚度则涵盖了一段家族史的兴衰和人生离愁的灰暗时间色彩。素描的时间色彩表达也要具体物化，也可以抽象，如康定斯基点线面结构、蒙德里安色彩分割、达利《时间记忆永恒》的表达等。

## 二、视觉的色彩表现

视觉是一个生理学的词汇，其视觉中心的暖光与冷光作用于人的视觉器官，使人的细胞感到兴奋，其信息经视觉神经系统加工、处理后便产生了视觉。通过视觉，人们会感知外界物体的形状、色彩、明暗、动静的变化，获得有意义的创意设计信息。科学证明，人们获得的信息80%以上是通过视觉获得的，因此视觉是人的五种感觉中最重要的感觉。色彩常常令人感到视域变幻莫测，在创意设计思维中，通过视觉的影响作用，并依靠视觉的感应来传达色彩的意义，而视觉是学生与设计师要研究和实践的核心主题，因此在学习色彩构成基础知识的时候，不能忽略与本学科相关的其他学科的联系。例如，对音乐、舞蹈、运动、戏剧、文学等学科内容进行联想和启发，使未来的视觉色彩语言表达更具有丰富的文化内涵与文化象征的意义。

## 三、嗅觉的色彩表现

色彩是有嗅觉感的，因为嗅觉是人感觉的一种，它由两大感觉系统参与，即嗅觉和味觉两大系统，它们相互作用，而嗅觉要依靠客观色彩信息的影响与作用。例如，色相纯的颜色就有先感知的特点，是嗅觉与味觉共同活动所得到的；红色就有先于嗅觉与味觉的麻辣、温度、香甜的感觉。

## 四、听觉的色彩表现

听觉是声波作用于听觉器官，使其感受细胞兴奋并引起听觉神经的冲动，听觉是仅次于视觉的通道。它在人们的生活中同样起着重要的作用，听觉也是人们彼此交流情感的一种工具。色彩是具有听觉感受的视觉效应活动，颜色会引发人的听觉联想，会产生各种美妙的声音。例如，色彩中的

高纯度、高明度的黄色，就会使人产生强烈的尖叫声音感受，而灰色与暗色就会有重而粗的声音感受。中灰色则具有舒适的声音感应，它会给人以平和、和谐的听觉感受。学生和设计师将这种听觉感应转化为各种视觉色彩，这就是创意思维灵感的源泉。相反，将音乐与声乐转化为各种丰富的色彩语言，融合在色彩创意表达中这也是创意人喜欢音乐的缘故吧。

提高学生对听觉色彩的敏感度，培养学生用色彩对整个感觉系统进行抽象表现的能力，引入对听觉色彩的教学（放音乐，让学生体会音乐与色彩的共通性）。教师可在教学过程中尝试利用与绘画色彩一样具有抽象性、意象性、情感化等特点的音乐艺术，激发学生艺术的想象力，拓展学生对色彩的感觉和情感的能力，从而提升学生绘画主观色彩的表现力，达到事半功倍的教学效果。

### 1. 分析听觉与色彩的关系

色彩的调子一词即从音乐中借用，音乐中有色彩，色彩里有音乐。如《蓝色多瑙河》《金银圆舞曲》《月光曲》等乐曲，就是把色彩的感觉变成了音乐。而表现音乐的旋律更是色彩的特长，如蒙德里安的《百老汇爵士乐》。

### 2. 感受和分析典型音乐的色彩

用抽象色彩表现《二泉映月》《月光下的凤尾竹》《青花瓷》《江南丝竹》《草原之夜》和风声或水声等，如图3-3-4乐符色彩的表现。

图3-3-4　乐符色彩

## 五、味觉的色彩表现

味觉是指食物在人们的口腔内所产生的感受和刺激。从味觉的生理角度分类，它有五种基本味觉：酸、甜、苦、辣、咸。它们是食物直接刺激味蕾产生的，而这里讲到的是运用视觉所观察到的色彩，所接受的一种视觉的感受。色彩是有味觉的，在生活中感知味道的过程，味觉和视觉哪种感觉起作用？通过视觉看到、意识、分析和想象，人们观察到色彩会自觉地通过视觉神经向大脑传递味道的信息。通过视觉感觉就会判断绿色象征食品安全；反之，人们在品尝食物时，判断食物的味道，更重要的是依靠视觉的作用，味觉通过色彩视觉感受后，产生的色彩味觉联想，依据视觉色彩信息的作用与思维，激发人们对色彩的回忆和曾经感受与体验过的色彩表象，在思维中生成新的色彩象征意义。例如，橙色有甜味感，而黑灰色、黑绿色都具有发霉腐败食物的联想。墨绿色和橄榄绿色具有酸味或发酵的食物味觉联想。红色具有香甜、麻辣的味觉联想。将这种味觉感受应用在创意设计中，就会营造出一种令人满意的色彩意境，增加人们对色彩抽象概念与象征意义的了解以及认同感。例如，色彩在儿童食品包装中发挥着重要作用，它不仅可以增加儿童视觉上的吸引力，还具有一定的味觉暗示功能。色彩是食品包装中表现味觉的主要手法，绝大多数的色彩都能传达出相

应食品的味觉感受信息。儿童食品包装中味觉的色彩表现可以通过突出食品本身的色彩特征、提炼食品原材料的象征色彩、将食品味道的象征色彩与趣味图形或文字相结合、加大色彩对比等途径来实现。

## 六、触觉的色彩表现

触觉是指人们接触、滑动、压觉等机械刺激的总称。而这里讲到的触觉是视觉感受的触觉，并非真实物体的实感，因此色彩信息是通过视觉的导入或传导给观赏人的视觉色彩感受。色彩是有视觉触觉感受的，它是人的心理和思考的结果。色彩的触觉是随着色彩的纯度降低或纯度提高，通过视觉产生的触觉感受。例如，纯度高的色彩就有锐利、个性强、物象棱角分明的视觉感受，明度高的色彩就有视觉冲击感，色相纯的原色也具有个性强，并有不可侵犯的触觉感受，如图3-3-5和图3-3-6的情感色彩对比，柔和、温暖的色彩会使人们联想到活泼、生命、动感、温情等美好的色彩个性。

图3-3-5　柔和的情感色彩　　　　图3-3-6　有生命力的情感色彩

## 七、情感的色彩表现

通过学习，让学生了解情感的不同色彩表现，使学生能对色彩的情感内涵有一个初步的了解，并能运用色彩进行表现。对色彩的情感特征有一定的把握，用抽象色彩组合表现出喜怒哀乐或其他的情感，如图3-3-7和图3-3-8所示的情感色彩表现。

图3-3-7　欢快的情感色彩　　　　图3-3-8　多面的情感色彩

让学生欣赏人物表情图片，探讨表情与色彩的关系。通过对色彩在艺术创作中的运用及效果的论述，说明了色彩与情感是紧密相连的。一件好的艺术作品，只有创作者恰到好处地把握了色彩赋予人们情感的象征意义，正确处理色彩情感表现与所处环境的关系，才能唤起人们的情感，使作品增添无穷的内涵。任何民族对色彩的生理反应都一样，意味着光谱中的任何色彩都对人的视网膜进行刺激后产生同样的色彩感觉，即人类的感知共性。但人类各民族对色彩的情绪感受又不尽相同，又有其独特性。

可见，通过视觉、嗅觉、听觉、味觉、触觉、情感的整合可以认知与感觉色彩的变化，以达到视觉传导至人的思维中心，作用于人的思维创意活动，如图3-3-9和图3-3-10所示。运用色彩的表象传达给人们色彩的某种意蕴，色彩思维的多元化与多向性发展是成功的必经之路（图3-3-11）。

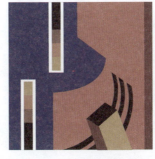 

图3-3-9　严肃的情感色彩　　　图3-3-10　外露的情感色彩

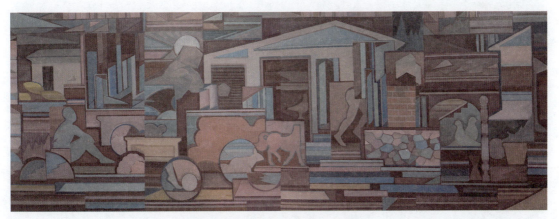

图3-3-11　《追忆似水年华》　罗晓冬

## 第四节　限制色彩的表现

色彩的"多"与"少"蕴藏着精深的内涵。总的来看，"多"是"少"的引申，"少"是"多"的浓缩，"多"是自由的释放，"少"是规则的限制。闻一多先生曾把艺术视为"戴着脚镣的舞蹈"，这句话非常形象地解释了色彩的自由和限制之间的关系。限制色彩该如何寻求突破，是戴着脚镣翩翩起舞？限制色彩表现的意义何在？以下根据不同作品风格来具体分析限制色彩的表现。

## 一、限制色彩具体表现的形式

### 1. 偏爱

因为个人的偏爱和修养不同，其限制选择的颜色也就不一样，所以限制色彩的训练有助于增进个人美术素养和提高艺术水平，如图3-4-1至图3-4-4限制色彩的作品表现。

图3-4-1 《游戏》 种莹　　图3-4-2 《空间修辞》 罗晓冬　　图3-4-3 《岁月》 王可心（学生作业）　　图3-4-4 《人投鸟一石子》 米罗（西班牙）

### 2. 抒情

不同的色彩联系着不同的情感，无论是洒脱、欢乐、悲哀、愤怒，或雄、奇、苦、拙、雅都可以使用不同的色彩来表现，如图3-4-5作品所表现的形式。图3-4-6是齐白石的作品《菊花寿酒　镜心》。齐白石的红花墨叶，完全是以情入画、以趣入胜，绘画作品比现实更美。所以，"随类赋彩"可谓随情运色，以自己的心理感受，使客观对象的色彩和主观的审美趣味达到高度统一。可见，中国画无论以水墨、淡彩，还是重彩的形式出现，抒情写意，以情运色，都是为了抒发胸臆。

图3-4-5 《印象宏村》 张斌　　图3-4-6 《菊花寿酒　镜心》 齐白石

### 3. 适合

限制色彩的表现有利于适应人们心理和生理的需求，并为设计产品满足各方面客户的需求，如图3-4-7所示。当前，产品特性和设计内涵均源自传统文化，为了能更贴近世界设计主流脉动，也引入了西方的设计元素和方式去进行创作，对标签和包装盒的色彩运用进行色彩偏爱设计，具有相当鲜明的民族特征（图3-4-8和图3-4-9）。

图3-4-7 魔方色彩限制的设计　　图3-4-8 明信片——虎　张晴（学生作业）　　图3-4-9 日本清酒

#### 4. 概括

作品的限制色彩表现，在画法上要求高度的概括，概括带来简洁，简洁带来条理和稳定，要简洁就要学会选择，通过对色彩的理性化，将色彩表现推向新境界（图3-4-10和图3-4-11）。

图3-4-10　《桶马勺文创》　周著　　　图3-4-11　概括表现

### 二、三原色的色彩限制

#### 1. 三原色中"原"的含义

红黄蓝称为"三原色"，其含义有以下内容：

（1）其他任何颜色都无法调和出原色，而这三种颜色可与其他颜色混合出色环上任何一种颜色。

（2）人类学会用颜色绘画时，最早是从土质和矿物质中提炼出来的。红黄蓝为主的色彩表现作为色相对比有着重要意义。

（3）内含人与自然的关系，原汁原味使色彩个性特别强，色彩生命力强，不至于短期发生变色。红黄蓝为主的限制色彩表现在写生过程中，首先是对事物的观察和感受，从认识上逐渐强化色彩的原始性，不局限于只对外在自然的再现，而是对色彩的重新整合和协调，以提高色彩的纯度，从而使画面达到以红黄蓝为主的画面色彩构成。

#### 2. 三原色的限制色彩构成

三原色的限制色彩构成应注意以下内容：

（1）为了提高色彩纯度，色与色不混合或少混合，直接用原色，以夸张强化色彩。

（2）利用底色或色线来构成画面色彩的三原色倾向。

（3）三原色的运用是指并不是完全使用原来的三原色，而是采用橘红色、土黄色和灰蓝色来构成，也可以采用混合后的偏浅或略灰的三原色。

（4）三原色为主的限制，有时可以配上其他的颜色，特别是绿色。

（5）加入黑白色会使画面产生庄重感；或在大面积的黑色背景上加入三原色，这三种颜色就非常明亮。（注：三原色的限色训练旨在把画面色彩向纯的方面提高，并非指画面色彩只能用原色，这样画面会陷入单一化和程式化。）

### 三、同类色的限制

同类色的限制，虽然其画面色彩不能像其他强调多变的色彩构成那样可以充分发挥色彩的丰富

性，但在纯粹色彩方面更显突出，如图3-4-12和图3-4-13所示。

同类色构成的主要特点有以下内容：

（1）选择画面色调基本上限于一类色，现代绘画和设计中更多的是在同类色中加入大量的浅灰色，使之在单纯的色彩中更显调和、纯净。

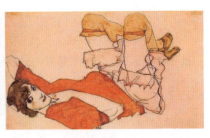

图3-4-12　《野兽逻辑》　罗晓冬　　图3-4-13　《穿红色衬衣的威利·诺依齐》　席勒（奥地利）

（2）利用色彩的推移使画面中单纯的色彩产生深浅变化，这种变化往往都是一种色彩渐变的推移。

（3）采用同类色的接近色来表现画面的色调。（注：同类色的限制旨在培养对单纯色彩在画面色调构成中的认识和视觉表现能力。）

## 四、六种以下任意色的限制

相对来说，六种以下任意色的限制在选用色彩上有一定的自由性，六种只是概念上的最高限度，超过就不是限制色彩范围，实际上一般是限制在2~4色之中（图3-4-14和图3-4-15）。这种限制色彩在传统的版画和印刷套色上运用广泛。受"包豪斯"影响的德国密斯·凡·德·罗提出"少就是多"的口号，影响了整个现代艺术，采用六种以下任意色来构成画面色彩，几乎已成为现代色彩艺术的标志。

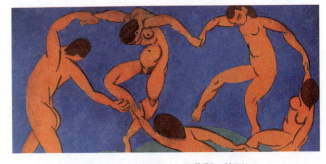

图3-4-14　六种以下任意色的限制　维克托·瓦萨雷里（匈牙利）　　图3-4-15　《舞蹈》　马蒂斯（法国）

## 五、限制色彩表现的注意事项

限制色彩表现的注意事项有：

（1）对比色的运用。若运用对比色构成，不管是纯色还是中间色，都会作为强烈的色块而显示其色的纯粹性（图3-4-16）。

（2）大面积底色配置少量色。运用大面积底色来控制整个画面，以整体的色调明确地传递给观赏者，如图3-4-17所示。

（3）与黑白相配色。黑白色不是纯粹色，但限制色彩在画面上，在黑白支撑中显得尤为突出，都能体现出自身的魅力。

（4）相关技法。限制色彩一般都以平涂方法为表现，也可把平涂色彩叠加，叠加后产生了肌理的趣味性，如图3-4-18所示。

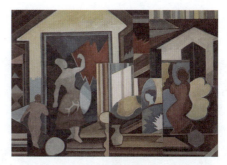

图3-4-16 《历史的缓存》 罗晓冬

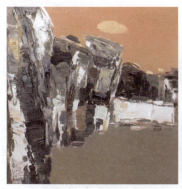

图3-4-17 《家》 张斌

图3-4-18 《村口》 张斌

## 六、调色盘上的操作

根据调色盘构造，在配色、调色的有效面积中进行区域性规划，保持各区域间互不侵犯，尤其是亮色、暗色、纯度高的颜色与纯度低的颜色，鲜艳的颜色与深浊的颜色，总之相近的颜色应相对集中于一个区域（图3-4-19）。

寻找派生性变化的色彩应在调色盘上相近色区中通过调增或调减的方式获得，要善于利用现成的色彩去发展各种微妙的变化，如图3-4-20所示。

在正常情况下，调色盘上呈现出的色调冷暖搭配应该与表现对象的冷暖调子相近或相同，如图3-4-21和图3-4-22所示。

图3-4-19 绘画工具

图3-4-20 调色盘上的操作

图3-4-21 实景图片

在调色时应选尽可能少的品种来调配,以保障色彩效果的耐久性,如图3-4-23和图3-4-24所示。

图3-4-22　调色盘上的色系　　　　　　　　　图3-4-23　调色盘冷色系

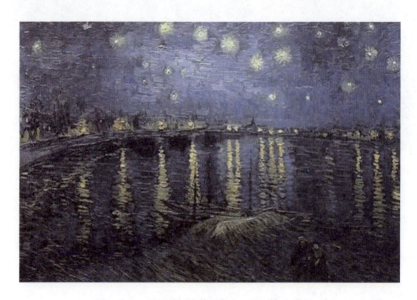

图3-4-24　《罗纳河上的星夜》　凡·高(荷兰)

# 第五节　绘画色彩中常呈现的问题

## 一、色彩单调,缺乏变化

即使是强光照射下的明暗反差,也只是加深或减淡,暗部常求助于黑褐色,而亮部则求助于大量加水稀释,或奢侈地消耗白粉,如图3-5-1所示,以试图让它亮起来,这样的画不可能有任何色彩的吸引力,即使把明暗关系画得很正确,也至多相似于一张染色水平很差的黑白照片,如图3-5-2所示。

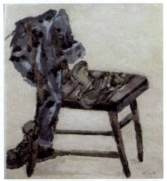

图3-5-1　《静物》（学生作业）　　　　图3-5-2　《椅子》（学生作业）

## 二、色彩变化紊乱

与前一种情况相反，这种情况也许在用色上十分勇猛：各种各样的颜色在画面上都敢大胆投放，可惜满篇混乱。但凡物体最亮处反射天光，于是个别学生无论何物高光处都画上白粉加天蓝，既无不同物象基本色感的控制，也没有前后空间上的色彩透视，更没有平面上的色彩秩序，如图3-5-3和图3-5-4所示。

图3-5-3　《家园》（学生作业）　　　　图3-5-4　《窗前的花》（学生作业）

## 三、具体表现问题

### 1. 灰

"灰"是指在整幅画面中缺乏物体的暗部与亮部的色彩对比，这其中包括明度对比和色彩的冷暖对比。有时候画得很美的灰色调子同时也是响亮的而绝不是死气沉沉的，灰色块的美感是在一定的条件下对比来的，如图3-5-5所示。静物中有些鲜艳、明亮的色彩会因纯度不够从而产生灰的感觉。另外一个比较普遍的原因是水粉颜料表现某一物体时，调配的颜料种类过多，复色间相调必然产生灰、闷的感觉，同时调色用水过多也会产生灰、脏的感觉。这些问题的产生都是由于水粉颜料的特性造成的，因为水粉颜料主要由填充剂和着色剂混合而成，加水稀释过量或调和次数过多，饱和

图3-5-5　《水果》（学生作业）

度就会降低,画面色彩会变得灰暗,所以在调色时一定要控制用水量,以保证颜色的鲜明度,如图3-5-6所示。扬其所长,避其所短,才会最大限度地发挥水粉的优势。

**2. 粉**

色彩上的粉气首先容易使人想起白粉用量过多,如暗部带粉质的颜色掺和过多,无法深沉下去,中间色、亮颜色都可能因用粉过多而削弱了色块自身的特性,如图3-5-7水粉作品《硕果》的表现。但粉的感觉之所以产生,并不全出于此,冷暖倾向的不当也可能显得粉,而这一点常被忽视。

图3-5-6 《梯》（学生作业）

图3-5-7 《硕果》（学生作业）

**3. 燥**

燥的感觉多发生于用色比较强烈的画面,但不是绝对的。一张总体上画得比较灰的画也可能因其中某些较鲜艳的色块倾向不当而产生局部的燥,如图3-5-8至图3-5-10绘画作品表现存在的问题。当然,色块组合鲜艳强烈的画可能也是很美的,如凡·高、高更、马蒂斯的艺术作品便证明了这一点。

图3-5-8 《鲜花》（学生作业）　　图3-5-9 《历史的痕迹》（学生作业）

**4. 脏**

满篇色彩污浊的画会让人一望而知为脏,这与色彩紊乱不无联系。但紊乱有时会表现为花里胡哨,有时则表现为脏。而一张从总体上来看并不污浊的画也可能因某些色块倾向与分寸的不当而显现出局部

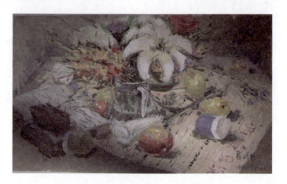

图3-5-10 《静物》（学生作业）

的脏，如图3-5-11的背景表现。另外则是认识上将用色的深沉与污浊混为一谈，这就如同将表述含蓄与口齿不清混为一谈一样，如图3-5-12的前后造型色彩关系处理。

造成画面脏的原因主要有两个方面：第一，在表现某种色彩时，调配的色彩种类过多，导致色彩倾向不明确而成为脏色；第二，很多初学水粉画或经验不足的画家，在水粉静物写生中经常会用水或很稀薄的色彩在较厚的底色上刷抹、揉擦并加以修改，以求协调柔和的过渡面色彩。这样画出的物体色彩，就会产生脏和灰暗的感觉。

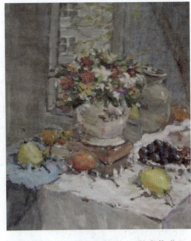 

图3-5-11　《静物组合》（学生作业）　　图3-5-12　《一束鲜花》（学生作业）

### 5. 花

"花"产生的原因是对画面大的色彩关系和大的明度关系缺乏把握的能力，如图3-5-13《梦》的表现，整体画面较好，但在画面色块处理上略显"花"，有这方面问题的学生往往其素描基础也比较薄弱，作画时容易一头钻进细节关系，一味地去抠一些细小的色彩关系，从而丧失了大的色彩冷暖关系及色调统一性，特别是大的明暗层次关系，如图3-5-14所示。要克服这个毛病，需要在观察和着色时从大处着眼，建议用宽大的扁笔先进行各部位阶段的铺色，在注重大的暗面、中间面及亮面的色彩关系后，在此基础上进行深入的表现，整体观察与整体表现才是克服琐碎的有效方法。

### 6. 火

"火"产生的原因主要是用色纯度过高，几乎用管装或瓶装的颜料原色未加调和即直接作画，给人以火、生、楞的感觉。此外，用色太厚，特别是用非常厚的颜色在画面上"干拖""干拉"都会造成画面的焦枯、火气，如图3-5-15所示。这些都说明初学者缺乏水粉画的调色和用笔经验。

图3-5-13　《梦》（学生作业）　　图3-5-14　《向日葵》（学生作业）　　图3-5-15　《螺丝铆钉组合》（学生作业）

### 7. 无色调意识

这一类人只知道眼前一堆物象各自存在的色彩，而不知道它们一旦集合在一起便会产生相互的影响与彼此的制约，从而构成一种整体的色彩氛围，因而把握不住色彩间的相互关系（图3-5-16至图3-5-19）。

图3-5-16 《珍爱生命》（学生作业）

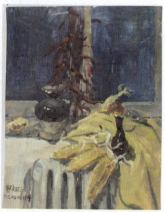
图3-5-17 《静物》（学生作业）

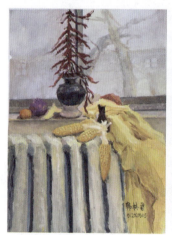
图3-5-18 《静物》（学生作业）

图3-5-19 《我心飞翔》（学生作业）

## 复习与思考题

1. 简述绘画色彩的流派及其类别。
2. 分析日本的浮世绘和克里姆特的作品在装饰艺术色彩的特征。
3. 绘画色彩的情感表现有哪些？
4. 简述限制色彩在设计中的应用和具体表现手法。

5. 如何正确使用调色盘？
6. 简述在绘画色彩中常出现的问题。

 学习技巧

1. 根据色彩情感表现的具体形式来调和它们之间构成的差异。
2. 限制色彩在生活中的应用与表现形式。

 实训课堂

1. 手绘 24 色环。
2. 利用四种限制色彩的表现形式绘制春、夏、秋、冬四季不同色彩感觉。
3. 查阅相关各绘画流派在色彩表现中的异同。
4. 欣赏未来派作品，简单了解未来派。
5. 利用色彩的抽象表现绘制喜、怒、哀、乐四种表情。
6. 理解装饰画的工艺性与装饰性传统绘画的区别，简单了解几种装饰绘画的制作方法（平面和立体的）。

# 第四章　造型色彩的表现技法

■ **学习重点与难点**

　　重点：造型色彩归纳写生的表现和客观物体造型色彩的表现，造型色彩的各类材质表现技法与技巧，把控画面的能力。

　　难点：主观性造型色彩归纳写生表现，装饰画色彩与图案色彩的表现方法与技巧。

■ **教学目标**

　　培养学生掌握日常生活中不同物体的用色和表现特点，增加对物体表现的了解和再认识程度，拓展不同类别的造型色彩表现手法。培养学生的色彩想象力和创造力，加强学生对造型色彩的艺术处理与表达能力，理解色彩的特性，通过造型色彩语言表现提高学生艺术设计视野，以此全面提高学生的色彩素养，并有效地指导今后的设计实践活动。

■ **核心概念**

　　表现技法　色彩归纳　解构性色彩　装饰画

　　造型色彩的表现技法是从客观表现过渡到主观抽象的重要环节。通过这种训练，学生可以了解和掌握色彩的基本原理和方法，并将这些方法和技能运用到艺术设计中，为艺术服务，为设计服务。造型色彩的表现技法有色彩装饰表现技法、设计色彩表现技法、创意色彩表现技法、风景色彩表现技法等。造型色彩的表现技法其实跟造型素描是有相似之处的，如反光、过渡、明暗交界线、高光、投影等造型元素。只是由于材料质感、工具、技巧和提取的元素不同，产生了丰富多彩的肌理效果，以及颜色的大小比例和组合规律发生了变化。之所以用肉眼能分辨出不同事物的质感，是因为不同材质的表面对光的吸收和反射或透射不一样。比如苹果和梨的高光、明暗交界线都不一样；瓷器和陶器高光的形状与颜色的对比也不一样；玻璃瓶和水果的高光与反光也不一样；不锈钢的水壶与老旧的铜火锅，也在高光、反光、明暗交界线的处理上会有不同的表现。

## 第一节　造型色彩归纳写生的表现

"归纳"体现了一种偏于理性的思维方式，而"写生"则是充满情感和感知的行为，两者互相交融，不可分割。在训练过程中，除了要求有丰富敏锐的感受力和观察力外，更要有理性分析和主观处理的能力。造型色彩归纳写生的表现可以分为客观性造型色彩归纳写生的表现、主观性造型色彩归纳写生的表现和解构性造型色彩归纳写生的表现。

### 一、客观性造型色彩归纳写生的表现

客观性（即写实性）造型色彩归纳写生是从具象到抽象训练的开端，是在不违反光色的前提下，对客观性物象进行色彩概括、提炼的理性思维表现方法。

#### 1．构图训练

这种构图和以前的传统写实绘画构图基本一致，都是通过焦点透视来体现构图特征的，在绘画的过程中，依然采用近大远小、近实远虚、近纯远灰、近暖远冷的观察方法，表现出自然物象的真实感和纵深感。但这里需要注意的是，客观性造型色彩归纳写生要求在自然物象的表现上对客观物象进行概括和提炼，使形象更突出、色彩更鲜明。

#### 2．构形训练

客观性造型色彩归纳写生要求学生在自然物象形态基础上抓准形态特征，适当进行概括、夸张、取舍，使画面产生一种真实、单纯、整体的感觉。在写生过程中，强调形体的完整性、秩序性。

#### 3．构色训练

客观性造型色彩归纳写生的构色，不是简单机械地描摹自然物象色彩，而是对自然色彩的一种精神提炼、整合、设计。用最简单的颜色去表现最丰富的内容，在构思上可使用几种颜色来限定画面整体色调，在概括中寻求统一，统一中寻求变化，用最少的色阶表现丰富的精神内涵，使色彩更具有表现力和感染力。

这种画法与传统的写实绘画虽然较为相似，都忠于对自然色彩的表现，以写实为目的，但是客观性造型色彩归纳写生则能使学生学会发现自然色彩，并对大自然五彩斑斓的色彩做高度的集中与概括，为具象到抽象的训练迈出第一步。

#### 4．绘画步骤

步骤一：构思、构图阶段。这一步要先根据造型对象进行观察、构图、构思、分析，确定自己所要表现的风格，做到了然于心。这一步要掌握视觉中心，在视觉方法上采用透视方法，明确构图形式感，对所描写的物象依自然序列分布。

我们可以看到，图4-1-1采用了三角形构图方式，而图4-1-2采用的是平行辐射线式的构图方

式，耶稣处在画面的中心位置。正是因为平行线的轴心在视觉上自然集中的效果，因此画面中所有的人物都紧紧地联系到了耶稣的身上。整排的人物和前面的长桌子形成水平线，使之在构图中形成向两边展开的视觉效果。这种视觉的引导使所有人物的不同面貌、不同心情、性格逐一呈现在观众面前，为充分刻画出每个形象以及他们之间的联系提供了足够的空间。

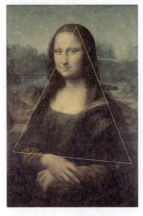
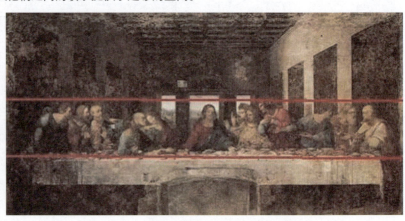

图4-1-1 《蒙娜丽莎》 达·芬奇（意大利）

图4-1-2 《最后的晚餐》 达·芬奇（意大利）

构图是对一幅画作的整体把控力，也决定了画作的广度和深度。合理的构图形式能通过视觉作用的强弱对比，对观众的第一眼印象产生支配作用，明确画面的主要部位即画面中心，引导视觉的顺序，使观众能在一定的思维上基本按照作者构思的线索去浏览画面，这就是构图的特殊功能，如图4-1-3是采用平行式的构图方式，作者先使用灰紫色起稿，考虑构图的平衡，再用重色画出建筑的暗面和亮面。

步骤二：铺色阶段。铺色阶段是对色彩在画面造型中的整体把控能力。好的作品最后呈现的对象是与铺色有直接关系的，所以在铺色中，我们要仔细观察和了解色调和黑白灰关系，明白光线和形态特征。铺色是由大色块到小色块大胆用笔用色，充满激情，有意识地控制画面的色调和黑白灰等关系，要求大色块明确，并留出暗部投影等造型，如图4-1-4画出天空的浅灰色，再用大笔铺地面的阴影和亮部色彩。

如果构图是大纲的话，那么铺色与深入调整就是一幅画作的语言，也是绘画诸要素中最具情感

图4-1-3 《王九龄故居》步骤一 潘晓东

图4-1-4 《王九龄故居》步骤二 潘晓东

特征的，是绘画者与观赏者交流的一种独特方式。我们经常看到，有的绘画作品虽然构图一般，但由于色彩处理恰当，还是能吸引观众的。

步骤三：上色阶段。在第二步的基础上进行上色塑造，值得注意的是这种塑造并非对原物象进行描摹，而是在原物象色彩的基础上采用减法，调整画面的黑白灰、亮灰暗关系和纯度关系，提纯色块和衔接灰面，提反光，点高光，表达画面光的微妙变化。进一步塑造形态关系，对物象形体和色彩进行大胆取舍、概括，使色彩富有鲜活的生命力，如图4-1-5注重色彩灰度调整与衔接，突出光感及其对重点客观对象的表现，用绿色和棕色塑造暗处的芭蕉树，再用绿色画出左边的棕树，注意树干的疏密关系表达。

图4-1-5 《王九龄故居》步骤三 潘晓东

步骤四：深入与调整阶段。这一步骤在用色上以一当十，以便使形象更加突出。首先，要检查色彩是否明快统一，特别是色彩是否引起人们的审美愉悦，因为色彩是造型形态最为敏感的形式要素，也是最有表现力的绘画要素之一，它的性质直接影响人们欣赏绘画作品时的情感，巧妙的构图让其显得更为优美而精准，其中光线的唯美应用创造了一种柔和而弥漫的氛围，让观众流连忘返。其次，考虑是否强烈充分地表现出物象的空间质感等因素。最后，进行整体造型调整，使画面更加完善，色彩更加和谐统一，如图4-1-6所示。

图4-1-6 《王九龄故居》步骤四 潘晓东

总之，客观性造型色彩归纳写生的表现，是对自然色彩的一种高度的提炼、整合、表现，在构思上可使用几种颜色来限定画面整体色调，在概括中寻求统一、统一中寻求变化，使作品富有艺术性和时代性的表现特点（图4-1-7和图4-1-8）。

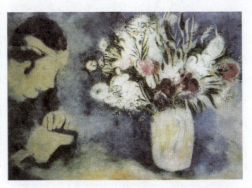 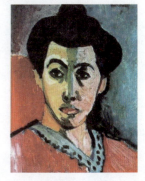

图4-1-7 《马蒂斯夫人像》 马蒂斯（法国） 图4-1-8 《魔术师》 夏加尔（俄国）

## 二、主观性造型色彩归纳写生的表现

主观性造型色彩归纳写生较客观性造型色彩归纳写生无论是在观察方法上还是在表现方法上都发生了质的变化，是一种在绘画上具有极强装饰效果的表现方法。

#### 1. 构图训练

在这里不仅要把所看到的物象都描绘出来，而且要用全新的观察方法来打破传统的造型视觉变化，即放弃传统的焦点透视（一点透视）观察方法，强调以散点透视或多点透视来观察物象，让学生选择自己喜欢的最佳角度，或坐或立，表现自己心目中的景象。

散点透视是我国传统画的观察方法和造型方法，这种构图不要求真实再现自然物象，而是注重在自然基础上的领悟和主观意念，强调画家的内心真实感受，因此在布局和表现方法上不拘一格，画家可随心所欲，让自己的心灵在画面中游走，视点可上可下、可左可右、有选有弃，同时画面中可反映出多空间、多情节、多时间，打破自然时空，造成一种主观性创造意念。

这种观察方法和作画表现方法常用于民间剪纸、彩陶绘画，在传统的壁画创作上应用极为广泛。

#### 2. 构型训练

面对高低各异、变化不一的自然物象，要求我们运用可高可低、可左可右的观察方法，同时再以主观意念对画面进行经营排列，打破自然形态和时空观念，淡化物体与物体之间的遮挡、虚实关系。在画面上，要想使三维立体空间变为二维平面空间，在构形上除了夸张强化自然物象的特征外，还可对自然物象运用移位、对接、倒置、透叠等多种手法，使画面形象更加突出、主题更加鲜明，如图4-1-9在构型方面的艺术表现。

#### 3. 构色训练

在上色方面，按照调和、对比、均衡等色彩法则来进行色彩处理。在表现技法上，多以平涂手法，使色与色之间的对比更加强烈，从而使装饰效果更为浓烈，色彩达到一种秩序和谐的境界。

#### 4. 绘画步骤

步骤一：用铅笔进行构图，观察方法主要使用散点透视，尽量弱化透视关系，减少物象之间的前后遮挡，让物象清晰呈现在我们面前。

步骤二：从局部出发给形体铺色，用色上多强调主观色，注意用色要饱和、纯净，如图4-1-10的铺色表达。

步骤三：在表现方法上运用透叠、移位、倒置等多种手法，化立体物象为平面物象。

步骤四：完成稿，在前三步的基础上再进行深入刻画，点缀主观色，以取得和谐的色彩关系。

 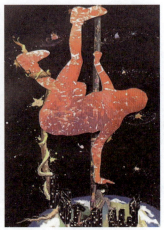

图4-1-9 《逆流》 罗晓冬　　图4-1-10 《无题》 罗杨
（学生作业）

## 三、解构性造型色彩归纳写生的表现

对于设计类学生而言，绘画的最终目的是为设计服务，绘画作品的艺术性、表现手法与其设计

一脉相通。造型设计的本质便是创造，寻求从无到有、无中生有，这就要求我们打破常规固有的思维方式，主动去创造更有审美价值的东西。

1. 解构概念

从创新求异的思维方法来看，解构性造型色彩归纳写生无疑是最有效的表现方法之一。那么何谓"解构"呢？"解构"一词源于哲学命题，也叫作解构主义或拆构主义，认为结构没有先天的、一成不变的中心，不是固定的而是由认识的差别构成的。由于差别的变化，结构也发生变化。确切地讲，"解"即分解、拆解，"构"即重构、构成，这不是一般性质的再现，而是一种全新的观察方法和思维方式。即打破传统观念，创造出具有精神性的写生方式，在原有的基础上对物象进行分解、分散，从客观物象形态中化整为零，变整形为元素，之后对分解出来的元素进行重新整合，包括构图、形态、布局、位置等进行重现。这时画家不是依赖眼睛去感性地描绘主观现象，而是用心智去体验，理性地去构思这个从无到有的过程，如图4-1-11所示。

图4-1-11 《苹果》 肖轩邈（学生作品）

其实从后印象主义开始，就有许多画家不满足于只专注表现外光与光色的瞬间变化，他们主张结构、色块和体面，追求艺术的真实性，而不是做光的再现者和奴役者。后期的立体主义和表现主义等对于色彩的研究更加深刻和理性，他们主张对自然景物进行分解后重新组合，从而创造新的画面、新的自然景物，将自然色彩转化为和谐的设计色彩，以便传达艺术家最真实的感受。

西班牙立体主义的代表画家毕加索和荷兰的抽象主义绘画大师蒙德里安都对解构主义进行了大量的实践和探索，创造出无数的抽象绘画作品，为后人留下了值得借鉴和学习的宝贵财富。

2. 解构过程

对于自然形态我们如何对其形态进行分解，对于分解后的元素如何再进行重构，这是每个写生者所面临的问题。

首先，我们要改变传统的写生观察方法和思维方法，不要只相信眼睛所看见的，最重要的是自己的心，要让自己的心灵在自然间游走，使人与自然合一。在这里自信是重要的，不管怎样，你所表现出来的画面是你用心用汗水设计构成的。在分解自然形态时要抓住你最感兴趣的部位，将其由整形向异形逐步转化、分解，提炼出所需的形象元素，使自然形态向抽象形态转化。在分解时除了注重形的单纯和简化外，还要注重形的意味和形的美化，如图4-1-12所示。

图4-1-12 《害羞的女模》 徐佳静

其次，对于分解出来的新元素在不依赖原形的前提下，摆脱自然主义，进行新的创造整合，以形成新的抽象画面。这些被分解的新元素已不再是原有的形态和功能，而是具有了新的特殊意义。因此在形和色的布局上，不再受自然物象构成方式的制约，其经营的方法更为自由灵活，在构图上可运用对称式、散点式、焦点式、中心式、连环式、分割组合式等方式来进行画面形象的经营。在重构的过程中可使用重叠、重复、移位、倒置、叠透、错接、错落等手法使画面呈现出一种新颖的、全新的构成方法。

最后，对解构物设色，要通过对自然物象的色彩进行仔细观察，对其色彩进行提炼、归纳、概括和取舍，如图4-1-13作品分解出来的偏爱沉着的冷色调表现，并抽象为几何化特征形态。解构色

彩表现一般通过以下三种方法主观设色：

（1）减。对分解后复杂的元素色彩进行简化，弱化其色彩层次，提炼其画面所需色彩。

（2）增。根据画面的需要，加入主观色彩，使画面更具有生动和谐的色彩表达，如图4-1-14所示。

（3）变。对于画面的形态和色彩我们可在原有基调的基础上变化其形状和色调，使具象的形态和色彩变为抽象理性的形态和色彩，从而为其服务，如图4-1-15所示。

总之，解构性造型色彩归纳写生是在尊重客观自然物象的基础上抽象绘画过渡转化的一个训练方式，是一个充满发现的再创造过程，可以启发我们用新的思维方式去洞察和体验事物，从而创造出另一个奇特的自然境界。

图4-1-13 《青鱼》 马尔凯（法国）

图4-1-14 《红与黑》 陈圆圆（学生作业）

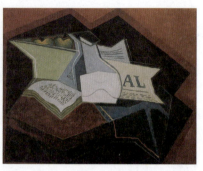
图4-1-15 《水果、玻璃瓶、摊开的书本》 格里斯（西班牙）

### 3. 绘画步骤

步骤一：面对瓶罐等物象要进行多角度观察，对其形态结构特征进行细致推敲和分析并对其进行打散重构，使其从具象向抽象过渡。

步骤二：设色上完全打破自然形态，强调抽象色彩，从局部开始进行主观填色。注意平涂时使用软毛笔等，尽量减少笔痕，以使画面保持良好的色彩效果。

步骤三：在画面色彩构成中应遵循均衡、律动、节奏、对比、调和等结构法则，以取得良好的视觉效果。

步骤四：用小笔对画面进行最后调整，勾线或点缀。

## 第二节　客观物体造型色彩的表现

### 一、简单静物造型色彩的表现

#### 1. 透明类物体

用笔方法如金属，色差降低刚刚好。透明视物是特点，遇水插物形变了。无色透明诸物体，背

景同步方法巧。如遇半遮挡之物，内外色差注意到。如图4-2-1和图4-2-2作品中对透明类物体的艺术表现手法。

### 2. 金属类物体

画准结构要到位，光泽走向笔关键。深浅层次差别大，亮点尤需纯度高。反射物形忌太清，色彩突出就很好。如图4-2-3至图4-2-5作品中对金属类物体的艺术表现手法。

图4-2-1　《灯》　张莹娜（学生作业）

图4-2-2　《烟灰缸》刘奕博（学生作品）

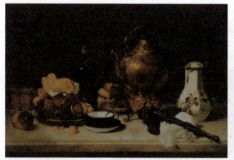

图4-2-3　《静物》　卢梭（法国）

图4-2-4　《铜质给水器》　夏尔丹（法国）

图4-2-5　金属类物体的表现

### 3. 陶瓷类物体

深浅层次虽不多，高光色纯应知道。反射环境色虽明，物象形状却混淆。细小花纹先别管，整体画好再细描。如图4-2-6至图4-2-9作品对陶瓷类物体的艺术表现手法。

### 4. 布类物体

布料色彩看整调，统一有变虽花了。花纹只需大致画，整体考虑别太跳。折皱复杂别着急，取主舍次就行了。如图4-2-10和图4-2-11作品中对布类物体的艺术表现手法。

图4-2-6　《茶缸》梁玉慧（学生作业）

图4-2-7　《静物》　莫兰迪（意大利）

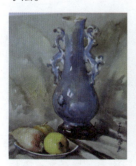

图4-2-8　陶瓷类物体表现之一

图4-2-9　陶瓷类物体表现之二

图4-2-10　《静物》马媛媛（学生作业）

图4-2-11　《圆桌上的点心》夏尔丹（法国）

### 5. 蔬果类物体

水果把握基本色，亮暗衔接转折好。反光注意环境色，过花过亮都不要。蔬菜品种形态杂，尤须注意大色调。细纹或趁湿色加，或待干后笔轻扫。如图4-2-12至图4-2-14油画作品中对蔬果类物体的艺术表现手法。

### 6. 花卉类物体

先叶后花是次序，大花留形小不要。花叶尤须辨色别，花亮叶暗是基调。大花暗面可稍变，小花简分明暗好。如图4-2-15至图4-2-17作品中对花卉类物体的艺术表现法。

### 7. 书纸类物体

一般书纸反光弱，环境色彩不重要。难点在于字和画，色彩整体把握好。画面物体找外形，细小之处省略掉。大字采用勾和填，小字侧点就行了。如图4-2-18和图4-2-19作品中对书纸类物体的艺术表现手法。

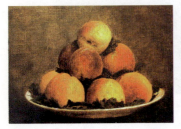   

图4-2-12 《桃子》 方丹（法国）　　图4-2-13 《南方的果实》 雷诺阿（法国）　　图4-2-14 《高脚杯、玻璃酒杯和苹果》 塞尚（法国）　　图4-2-15 《斗艳》 高有宏

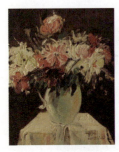 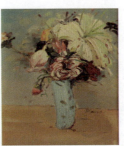  

图4-2-16 《暗香》 高有宏　　图4-2-17 《舞》 高有宏　　图4-2-18 《静物》 支栋（学生作业）　　图4-2-19 《静物》 荆娜（学生作业）

## 二、复杂静物造型色彩的表现

塞尚曾说："只要色彩丰富、形状就会饱满。"本节训练的目的是深化对复杂静物造型色彩的理解、丰富色彩表现的手段，所以表现对象更加复杂丰富，可以利用综合造型工具、材料表现物象，如水彩、水粉、丙烯、色粉笔、油画笔以及其他材料等。

随着写生对象数量、种类增多，色彩表现的要求也随之提高。物象色彩差异越大，越要找到它们之间的联系，找到无联系的几块色彩之间在明度、色相、冷暖、纯度方面的联系，避免孤立地模仿和照抄对象局部色彩。对于色彩明度、冷暖及纯度的差别，要多做形态比较，如亮的与暗的相比

较，暖色与冷色相比较，高纯度与低纯度相比较，相同色相或接近色相比较，所有物象的高光相比较，受光与受光部分相比较等。这些都是复杂静物造型色彩表现的关键因素，如图4-2-20所示。复杂静物造型色彩的具体表现要求有以下四点。

**1．归纳、提纯及变异**

把复杂静物进行简化处理，省略每个单独物象细微的色彩变化，在纯度和冷暖调上做主观处理，用几块较整合的色片构成画面。

**2．变换光源色相**

在有白色物象和石膏像的静物组合上，变换

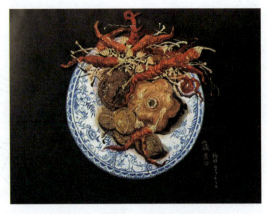

图4-2-20 《硕果》 杨田（学生作业）

投射光的光源色，以侧光源为主，这样能清晰地反映出光源色、环境色与固有色的关系，从而加深对光色规律的认识，逐步熟悉和掌握光色表现与对象体积、空间、质感及明暗色调的具体关系，加强条件色与观念色彩的环境意识，从而加深对写实色彩的理解，摒弃由固有色认识所形成的僵化概念。

**3．改变造型对象**

复杂静物的形态多样而杂乱，为了控制复杂静物画面的整体布局和色彩效果，可适度地对造型物象加以改变与调整，以达到预期的艺术效果，如改变衬布和主要物象的结构、明度、纯度等。

**4．造型方法可多样性**

为了巧妙且丰富地表现物象，可采用拼贴、九宫格或其他方法在原有画面上进行分割，然后进行写实性或主观色彩基调表现。

## 第三节　装饰画色彩与图案色彩的表现方法

### 一、装饰画色彩的表现方法

装饰画色彩的表现方法和绘画艺术的表现方法一样，同样是通过明度、色相和纯度三要素的关系来表现物象，只是装饰画追求的不是画面空间、物体塑造、光影效果和体积等，而是以简洁概括的色彩关系来表现画面丰富的层次。

在表现装饰画色彩时，还应该强调色彩的实用性和美观性，注重图案主观创意的表达，并且认真研究色彩的主观设置，色彩的归纳运用，色彩的层次、节奏和韵律等。

装饰画图案是简洁概括的，因此色彩的层次处理是丰富图案画面的关键。装饰画图案色彩的表

现与其他绘画形式一样，需要突出主体，表现画面的层次感。我们常用的表现方法一般分为重线勾边、肌理装饰、质感表达、画面色彩对比、画面分割、画面的趣味性和画面的故事性。

### 1. 重线勾边

重线勾边是彩色装饰画里运用比较广泛的一种表现方法。这种方法最能突出装饰感，是一种安全可靠的方式。通过轮廓勾边，可以将主体物突出，使物体具有几何感并形成一种笨拙朴实的感觉，从而使画面层次分明，如图4-3-1和图4-3-2所示。

图4-3-1　重线勾边之一　　图4-3-2　重线勾边之二

### 2. 肌理装饰

肌理装饰是指在一个面（色块）上画出各种纹理来装饰这个色块的方法。这种方法的使用非常普遍，不仅简单实用，还能取得很好的画面效果。肌理装饰常采用的纹理有点、水波、细线、三角形、曲线、折线等，如图4-3-3和图4-3-4所示。

图4-3-3　《叶》　景潇蒙　　图4-3-4　《手》　陈杰
（学生作业）　　　　　　　（学生作业）

### 3. 质感表达

质感表达是获得高分画面的一个必不可少的重要手段，也是物体刻画的重要方面，如图4-3-5和图4-3-6所示。流水、树木、金属、玻璃是物体的主要材质，破损、轻重、快慢是质感的主要表现方向。

图4-3-5　《比萨》　陈青　　图4-3-6　《光明》　徐坤
（学生作业）　　　　　　　（学生作业）

### 4. 画面色彩对比

画面色彩对比包括冷暖对比、同类色对比、色相对比、近似色对比、互补色对比、纯度对比。

（1）冷暖对比。色彩的冷暖是指色彩给人们的心理感受。当两个颜色并置时，就存在色彩的冷暖对比，如何把握它们的关系，这将决定画面的最终效果。如果冷暖对比在图案艺术中运用得当，就能充分表现画面的空间感、透明感和色彩搭配的真实感，如图4-3-7和图4-3-8所示。

图4-3-7　冷暖对比之一　　图4-3-8　冷暖对比之二

（2）同类色对比。同类色对比是指整个画面都是一个色调，如都是红色调，或者都是蓝色调。这种表现方法会让画面色调和谐、层次丰富，但对比效果较弱，如图4-3-9和图4-3-10所示。

（3）色相对比。色相对比是指将色彩的全部颜色都用于画面之中，红、橙、黄、绿、蓝、靛、紫各种颜色形成一种色彩斑斓的视觉效果，气氛热烈，视觉效果较强。

在使用色相对比时要控制好各个色块的大小面积关系，避免表现得"花"和"碎"，如图4-3-11和图4-3-12所示。

（4）近似色对比。近似色对比是指色相比较相近的几个颜色形成的对比效果，如朱红色和橙色、绿色和蓝色、紫色和深蓝色进行对比。运用这种方法，会使画面色调统一而和谐，但对比效果也相对较弱，需适当地提高画面明度，要穿插少量的对比色活跃画面，以避免画面呆板，如图4-3-13和图4-3-14所示。

（5）互补色对比。红色与绿色、蓝色与橙色、紫色与黄色，这是最基本的三对互补色，运用好互补色可以让画面鲜艳而富有视觉冲击力，如图4-3-15和图4-3-16所示。

在调和色调的过程中要有意识地降低互补色的纯度，避免画面出现生硬的对比。

（6）纯度对比。纯度对比表现是加强画面色彩冲击力的重要方法。纯度低的会突出纯度高的，起到很好的强调作用，如图4-3-17和图4-3-18所示。运用纯度对比要把握好尺度，否则会出现画面色彩脱节的问题。

### 5. 画面分割

将画面分割为几个部分，使物体产生错位的感觉，也是彩色装饰画常用的方法，如图4-3-19所示。

图4-3-9 同类色对比之一

图4-3-10 同类色对比之二

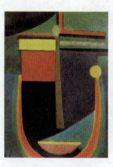
图4-3-11 《月光》 亚夫伦斯基（德国）

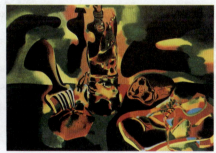
图4-3-12 《静物与旧鞋》 米罗（西班牙）

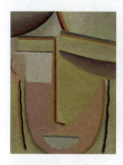
图4-3-13 《头》 亚夫伦斯基（德国）

图4-3-14 《水果盘与玻璃瓶》 格里斯（西班牙）

图4-3-15 互补色对比之一

图4-3-16 互补色对比之二

打散原有空间的布局重新组合,能够给人带来很强的视觉冲击力和新鲜感。分割时要注意画面的构成形式和曲直的节奏变化,如图4-3-20所示。

**6. 画面的趣味性**

图案的表现要具有丰富的想象力,造型也要夸张和可爱,画面需要营造活泼和梦幻的趣味气氛,如图4-3-21和图4-3-22所示。

**7. 画面的故事性**

这种图案表现方法要求有一定的手绘造型功底,并且需要营造一定的画面故事氛围,如图4-3-23所示,为家增添几分温度和故事情节。

图4-3-17 纯度对比　　图4-3-18 平衡状态——追忆似水年华(局部) 罗晓冬　　图4-3-19 画面分割之一　　图4-3-20 画面分割之二

图4-3-21 画面的趣味性之一　　图4-3-22 画面的趣味性之二　　图4-3-23 画面的故事性系列

## 二、图案色彩的表现方法

图案色彩不同于一般的写实色彩,它要求有很强的装饰性。每一幅图案的色彩需控制在一定的套色之内,给人的第一感觉应是色彩鲜明、对比强烈、套色简练而恰到好处。图案色彩不需描摹自然景物的色彩,而只要求色彩具有明快的装饰效果。配色时,设计者可自由选择能达到设计意图的任何色彩。图案色彩的表现方法有以下三种。

**1. 点线面结合的套色表现方法**

(1)平涂法。平涂法是根据装饰画色彩配置的需要,将色彩均匀、平整地涂于装饰画表面。平涂法一般多用于面料装饰为主要表现形式的装饰画。

调色时应注意颜料的浓度,太干涂不开,太湿则涂不均匀,颜料要浓淡均匀,否则会影响画面的效果。

平涂法把一切自然现象浓缩为象征作用，强调图案造型的纯粹性和创造性，抛弃透视法与气氛的束缚，从而以一种稳定的、均衡的、节奏的造像效果塑造新的视觉形象。此方法是图案造型中最基本的，也是最常用的表现技巧，平、板、洁是其鲜明的艺术特征（图4-3-24至图4-3-27）。

运用大小不同的色块来描绘纹样，主要依靠色彩的面积对比和层次变化来达到画面的和谐统一。

（2）勾勒法。勾勒法是在色块平涂的基础上，用色线勾勒纹样的轮廓结构，可以使画面更加协调统一，纹样更加清晰和精致。线条可以有各种形式的变化，如粗细、软硬等。上色时，既可以不破坏线形，也可以有意地予以线条似留非留、似盖非盖的顿挫处理，从而使线形更加富有变化，如图4-3-28至图4-3-31所示。

勾勒的线形依据艺术立意可粗、可细，勾勒线条可使用毛笔、钢笔、蜡笔等工具。在图案中用不同特点的线进行勾勒，会得到不同的效果，以便增加画面的层次，协调画面的色彩关系。

（3）点绘法。点绘法是在大面积色块平涂的基础上，以点为主，用点的疏密点缀画面，形体产生虚实、远近的特殊变化效果。利用带有颜色的点绘制细部结构的变化，能形成色彩的空间混合效果，并具有立体感，如图4-3-32和图4-3-33所示。点的大小尽量均匀，否则整体效果会受到影响。

（4）推移法。推移法运用了色彩构成中推移渐变的方法来表现形象块面与层次的关系。这样可使图形色彩更加富有层次感，整体又有变化。这种方法是用深浅不同的色彩或色相的转换进行多层次的变化，如图4-3-34至图4-3-37所示。

图4-3-24 平涂装饰画表现之一　　图4-3-25 平涂装饰画表现之二　　图4-3-26 平涂装饰画表现之三　　图4-3-27 平涂装饰画表现之四

图4-3-28 勾勒表现之一　　图4-3-29 勾勒表现之二　　图4-3-30 勾勒表现之三　　图4-3-31 勾勒表现之四

将一套至几套颜色按照一定的明度系列或色相系列渐变调配好,并把图案纹样分成等量或等比的阶段,将渐变的系列颜色顺序填入纹样,形成色阶变化。推移法画出的图案十分和谐,具有鲜明的节奏感和韵律感,在视觉上给人耳目一新的感觉。这种方法主要分为单色推移、色相推移、冷暖推移、纯度推移等。

(5)重叠法。重叠法是利用色彩构成中色彩相互交叠后能够产生新型、新色原理创作图案的方法。此方法能增加画面层次与空间感,如图4-3-38和图4-3-39所示。

以色与色的逐层相加,产生另一种色相、明度、纯度等不同的色彩。这种效果,一般表现透明或需要加深的色彩,可以多次进行完成。相加色彩的次数,可以三次或四次甚至更多,一般来说,以纸张的承受力、颜色的覆盖力和所要表现的效果为准。比如表现纱的效果时,可以运用重叠法,由浅至深,逐层、逐次晕染,使其产生透明的效果。

图4-3-32 点绘表现之一　　图4-3-33 点绘表现之二　　图4-3-34 推移表现之一　　图4-3-35 推移表现之二

图4-3-36 推移表现之三　　图4-3-37 推移表现之四　　图4-3-38 重叠表现之一　　图4-3-39 重叠表现之二

### 2. 干湿结合的混色表现方法

混色与套色的不同点在于,对画面的颜色有意识地进行了不均匀的处理,产生了浓淡、深浅、薄厚、粗糙与细腻等多重变化,使图案的色彩效果更加丰富。颜色干湿、薄厚的运用是这种技法的主要特点。混色法有以下五种:

(1)晕色法。晕色法又称渲染法,是运用色彩渐变的原理,将颜色由深到浅、由浓到淡地渲染,使装饰画形象呈现明暗、柔和的变化,具有立体感。它是以同一色彩由浅渐深或由深渐浅地分层平涂,呈现明度色阶的渐变效果(如国画工笔重彩中的渲染着色)。

晕色法是将所需晕色的两种色彩先画到画面上,两色中间可适当留出空间,然后再用一支干净的、略带水粉的笔将两色来回涂抹,直至得到想要的效果,也可将两色在调色盘里调好再涂抹到画面中。这种晕色法的效果有柔和、过渡变化自然、色彩层次多等优点,如图4-3-40和图4-3-41所示。

图4-3-40 色彩晕染表现之一

渲染法有薄画法和厚画法两种。薄画法用水彩、稀释水粉等水分较足的颜料上色后,用湿毛笔染或与另一色衔接,也可依靠水色自然融合。渲染法画出的图案色彩绚丽、效果明快,适用于画背景或较大面积的纹样底色,如图4-3-42所示。厚画法也叫晕色法,主要使用水粉颜料,在颜色未干时,用湿毛笔将颜色慢慢染开或与其他颜色衔接,形成从一种颜色向另一种颜色的逐渐过渡。渲染法绘制的图案效果含蓄,变化微妙,颜色衔接较自然,如图4-3-43所示。

(2)干擦法。干擦法就是用较干的笔蘸颜色,擦出物象的结构和轮廓,在画面中出现飞白的效果,如图4-3-44至图4-3-46所示。

图4-3-41 色彩晕染表现之二

图4-3-42 渲染表现之一

图4-3-43 渲染表现之二

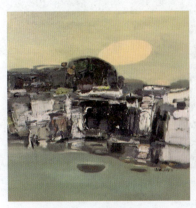
图4-3-44 干擦表现之一

图4-3-45 干擦表现之二

图4-3-46 干擦表现之三

(3)刮色法。刮色法是利用某种硬物、尖状物或刀状物,刮割画面,使其产生一种特殊效果的方法,如图4-3-47和图4-3-48所示。如对裘皮的处理或表现时,常常采用尖状物,沿裘皮纹理适当刮划,能表现出裘皮的蓬松、真实感。

由于刮色法对纸张有损害,运用此方法时,需考虑刮割的深度及纸张的质地与厚度,避免划破纸张。

图4-3-47 刮色表现之一

图4-3-48 刮色表现之二

（4）撇丝法。撇丝法又称劈丝法，它是以工整细致、均匀如丝、疏密有序的线条，表现装饰画形象的明暗、起伏等体与面的变化，呈现整齐、精巧而富于变化的效果。撇丝的用丝方法起伏转折，要依据装饰画形象的结构规律和明暗变化而变化，既要灵活，又不能散乱。撇丝法宜用干笔梢，使线形成由实渐虚的效果。既可以用同种色，表现不同的深浅层次，也可以用类似色表现丰富的色彩感和层次感。

运笔时，线的轻重、方向、转折变化应根据物象的形态和生长规律来进行，轻重过渡要均匀，线条方向不能纵横交叉，转折不能太突然，同一花型中可以使用不同颜色来进行撇丝，以求得丰富的明暗层次感觉，如图4-3-49和图4-3-50所示。

（5）皴染法。皴染法是中国画表现方法之一。皴在画中是表现山石、峰峦和树身表皮的脉络纹理的画法。皴染法一般多与色块平涂结合使用，在底纸或底色上，用干毛笔蘸上不加水的颜料蹭到画面上，类似中国山水画中的干皴法，不仅可以使色彩丰富，还能产生一种肌理变化（图4-3-51和图4-3-52）。

皴染法又称水色法，它是利用颜色能在水中自行混合的特点，将不同的色彩着于已有水分的图形中，经过调和处理，可得出色彩自然混合的效果。其特点为画面层次感、虚实感和起伏感强，视觉效果丰富而细腻。

图4-3-49 撇丝表现之一　　　　图4-3-50 撇丝表现之二

图4-3-51 皴染表现之一　　　　图4-3-52 皴染表现之二

### 3. 与其他材料、工具结合的特殊表现方法

在图案设计表现中，使用不同的材料、工具会产生不同的效果。在这里介绍以下九种常用的表现方法：

（1）彩色铅笔绘制法。彩色铅笔是一种携带和使用都很方便的工具，可单独使用，也可与其他工具结合使用，如使用彩色底纸或与水粉、水彩同时使用。彩色铅笔有普通型和水溶型两种。其中，水溶型彩色铅笔是先使用带有颜色的笔画好，再用湿毛笔进行润色，将干色变成湿色，可反复进行。彩色铅笔配色丰富，适合较深入细致的刻画，可表现立体感，并有一种独特的笔触纹理效果，变化微妙、灵活。

彩色铅笔的色彩深浅、浓淡主要依靠用力的轻重和叠加的遍数来调整，它既可通过叠加产生丰富的色彩变化，又具有色彩混合的效果，近看是不同的颜色，远看则是完整的统一颜色。彩色铅笔在描绘时不易修改，因此颜色不要一下就画得很重，可以层层叠加，从轻到重，从浅到深，如图4-3-53和

图4-3-54所示。此外，彩色铅笔不适用于大面积的着色。

（2）特制喷笔喷绘法。特制喷笔喷绘法是采用特制喷笔喷绘出具有渲染、柔润效果的装饰造型手法。特点是层次分明、制作精致、肌理细腻，给人以清新悦目、精工细作的美感。

喷绘法可使用专门的喷笔绘制，效果细腻柔和，变化微妙，也可以使用牙刷等有弹性的刷子，将颜料蘸到刷子上，再用手指弹拨，将颜色弹到画面上，通过手指的力度控制喷点的精细度和密度，可产生一种喷洒的肌理效果。在喷绘时，要制作一些纸模板，将不喷色的部分沿纹样轮廓遮挡起来，然后一遍遍、一层层地喷绘，直到效果满意为止，如图4-3-55和图4-3-56所示。

（3）沾染法。沾染法是在涂好底的画面上，以不规则的"点"组成色块，用以表现装饰画的方法。沾染法的表现特征取决于沾染的工具。一般是使用纱布、丝瓜布（丝瓜瓤）、海绵块、铝箔纸、皱纹纸等工具，蘸上需要的颜色后，如同盖印一样，将颜色沾染于画面进行点印、修饰，如图4-3-57至图4-3-59所示。依靠用力的轻重控制颜色的浓淡层次，可产生画笔无法绘制的纹理效果。沾染法使用的颜料不宜太湿太稀，而且不宜大面积运用。如需多层点印，要待第一层颜色干后，再进行下一层的操作。这种方法可以获得色彩斑斓的画面效果。

（4）宣纸画法。宣纸画法主要选用生宣纸、熟宣纸或高丽纸等材

图4-3-53　彩色铅笔绘制法之一

图4-3-54　彩色铅笔绘制法之二

图4-3-55　喷绘法表现之一

图4-3-56　喷绘法表现之二

图4-3-57　沾染表现之一

图4-3-58　沾染表现之二

图4-3-59　沾染表现之三

料，这类纸张柔韧性好、吸色力强，画出的色彩层次丰富，含蓄古朴，衔接自如，可以制作出各种虚幻、朦胧的肌理效果，尤其适合绘制大幅的装饰图案。使用这种方法应注意颜料的干湿、薄厚，可以一遍遍反复描绘，也可以在纸的正反两面同时绘制，但不宜画得太厚，否则颜色容易干裂，如图4-3-60和图4-3-61所示。作品完成后进行装裱，更利于呈现效果，也利于保存。

（5）剪纸拼贴法。剪纸拼贴法是在绘画过程中，为获得独特的艺术效果，运用实物，采用不同颜色、材质的纸张，如利用色卡纸、电光纸、包装纸、画报、有色纸和其他物质材料，根据设计意图剪成所需的形状，巧妙利用其图形、色彩、纹理、质地等拼贴成装饰画，构成具象或抽象的艺术形态，来表达作者意蕴的表现方法（图4-3-62和图4-3-63）。此方法开创了画家不依附于客观物象而仅凭主观造诣独立创作的新观念。

这种方法主要依靠纸张原有的颜色、纹理加以运用，来表现不同的图案内容。这种用剪纸取代画笔来刻画纹样的造型，别有韵味，具有独特的装饰效果。用剪纸拼贴法表现的图案纹样不宜太细、太碎，造型要尽量单纯、概括，同一幅画面所选用的纸张种类也不宜太多。

在所有的材料表现方法中，剪纸拼贴画最为流行、简便。剪纸拼贴画的材料是纸张，因而它比其他方法更易收集、制作和掌握。费用也较低廉，可供选用的纸材品种较多，创作出的作品也是多姿多彩、美不胜收。

图4-3-60 宣纸画法表现之一　图4-3-61 宣纸画法表现之二　图4-3-62 剪纸拼贴表现之一　图4-3-63 剪纸拼贴表现之二

（6）毛绣法与编织法。毛绣法与编织法是在纹样内涂上胶水、乳胶并在其上撒上染了色的砂、木屑粉、粉笔末、彩色纸屑、棉花、毛线等物来粘贴，可利用昆虫的翅膀、花瓣、纸片、布拼贴成纹样（图4-3-64和图4-3-65）。

（7）刷绘法。刷绘法是以一种雾状的、细小的"点"表现装饰画的方法。它具有细腻柔和的装饰效果。刷绘法的工具简单且方便，只需一个刷子（牙刷或棕刷）或一支笔毛较硬的大号油画笔，蘸上

图4-3-64 毛绣与编织表现之一　图4-3-65 毛绣与编织表现之二

所需的颜色，用硬片轻刮或在窗纱上轻刷，即弹出细小的色点，如图4-3-66和图4-3-67所示。调整刷子与画面之间的距离和用力的大小，即可控制色点的大小和疏密变化。

（8）立粉法。立粉法是指首先在底板上置放凸起的线形，然后在画面上涂色的方法。其特点是具有浮雕感。立粉法制作的线形因粗细有别，致使画面效果各异。细线显得优雅、精致，粗线显得古朴、厚重。在绘制花卉时常使用立粉法来勾点花蕊，立粉时颜色要浓一些，又要有一些水分。立粉时要立到最高限度，水分发挥后圆点中心就干出一个小坑，长柱点中心就形成一条小沟，立体感强，犹如真花蕊一般显得更为突出（图4-3-68）。

立粉法使用的材料与工具主要有硬纸板或三合板、由乳胶与立得粉混制的浆料、挤浆工具、水粉颜料等。

（9）计算机处理法。计算机在现代设计领域中已被广泛运用，它具有高效、规范、技巧丰富、着色均匀、效果整洁等诸多优点。计算机制作出的许多效果是手绘无法达到的，学会使用计算机技术来处理制作图案是现代社会发展的需要。因此，我们有必要掌握一些图形编辑、设计软件，发挥它们的诸多功能来制作图案，扩展图案表现的技术领域。

图4-3-66　刷绘表现之一

图案色彩的表现方法是人们在长期实践中不断探索、不断发现的，绝不仅限于以上方法，比如还有蜡染法等许多方法均可用于表现图案。同样，我们也可以在实践训练中去发掘、尝试更多的表现手段。但无论方法如何变换，我们首先应掌握最基础、最常用的图案绘制方法，培养较扎实的基本功，这样才能使图案的表现依托于较深厚的艺术功底。

图4-3-67　刷绘表现之二

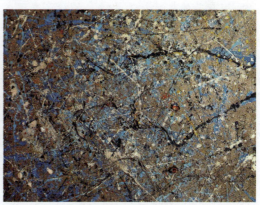

图4-3-68　立粉表现

### 复习与思考题

1. 客观性造型色彩归纳写生的表现方法有哪些？

2. 主观性造型色彩归纳写生的表现方法有哪些？
3. 解构性造型色彩归纳写生的表现方法有哪些？
4. 简述客观物体造型色彩的表现方法。
5. 简述装饰画色彩的表现方法。

1. 注意客观性造型色彩归纳写生的表现、主观性造型色彩归纳写生的表现以及解构性造型色彩归纳写生的表现的异同。
2. 根据图书、幻灯片、网络、电视了解色彩静物写生的步骤，理解色彩基本规律的运用，掌握色彩的表现技巧，从而掌握把控画面的能力。

1. 利用客观性造型色彩归纳写生的表现绘制自己想象的形象。
2. 利用主观性造型色彩归纳写生的表现绘制春、夏、秋、冬四季不同色彩的感觉。
3. 利用主观性造型色彩归纳写生的表现绘制自己生活中有趣的现象。
4. 以解构性造型色彩归纳写生的表现绘制自己的喜、怒、哀、乐四种表情。
5. 用与其他材料、工具结合的特殊表现方法绘制六幅图案。

# 第五章 造型空间的表现

■ **学习重点与难点**

重点：对造型空间的认识和空间维度下的一维空间、二维空间、三维空间、四维空间、多维空间等的概念、抽象表现以及形态的意象表现，及其基本规律。

难点：空间与形态，不同维度空间的表现，空间的特性，不同空间维度形态的意象和抽象表现。

■ **教学目标**

培养学生通过造型空间的学习真实地再现物象，在空间中追求造型艺术的表现力。增加对物体表现的了解和再认识，拓展色彩空间想象，即以二维空间、三维空间、四维空间、多维空间的表现来为后期专业设计做好铺垫。提高学生艺术设计视野和色彩素养，以便有效地指导今后的设计实践活动。

■ **核心概念**

形态　造型空间　空间维度　抽象表现　意象表现

## 第一节　对造型空间的认识

### 一、空间与形态

空间是物体存在的、运动的（有限或无限的）场所，即三维区域，称为三维空间。空间无处不

在，所有形态必然依附于一定空间才能存在，才能产生价值。空间决定形态的大小、远近、方位及显隐，而形态也对空间性状产生强烈影响。从认知心理学角度来讲，我们所感知到的形态只不过是被周围环境（空间）烘托出来的主体部分。反过来说，周围环境也只不过是在主体（被视觉"聚焦"的部分）对比下被知觉为次要部分，或有后退感的部分。

如图5-1-1是著名的"鲁宾之壶"，被称为"两可图形"，因为它既是杯子又是两个人的脸形。当观察为杯子时，人脸就"虚"了且"后退"了，变成"空间"了；当观察为人脸时，杯子就会"虚"了且"后退"了许多，也会变成空间。同时，"鲁宾之壶"使我们清楚地看见"形"的单纯的外形时，这"形"的外形并不是由它自身决定的，而是周围空间的"空"给它挤压，使它形成了自己的外形。作画正是把构成可视空间（二维空间或三维空间）赋予了生命，这个生命体由"形"与"空"组成一个整体，是共享一个边缘相互依存、辩证，不可分割的一个整体。事实上，形象向周围空间的扩张是不存在的，但我们却完全可以感受到它的作用，这就是人的创见。

由此可见，空间只不过是有一定距离的环境的一部分。空间也有形，也具有形态性，同时与形态相互转化。空间是一个相对概念，空间有绝对空间与相对空间之分。空间由不同的点组成了只有长度没有宽度的一维空间的线，不同的线组成了既有长度，又有宽度的面状的二维空间，面状空间表达了连续现象的分布趋势并形成真正意义上三维空间的形状分布。如图5-1-2所示，我们观察的视点不同，所看到的空间形态也就不同，当把关注点上移一点，看到的就是一个少女；如果把关注点下移一点，看到的就是一个老太太。

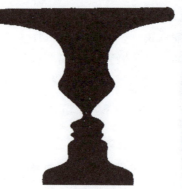

图5-1-1 "鲁宾之壶"

图5-1-2 心理学人脸

## 二、空间的特性

### 1. 虚空性

凡被知觉为空间的部分，必然有一种虚空性。这种虚空性，又决定它具有包容性和概括性。在造型活动中，由于强化空间的这一特性，才能使形态处于环境气氛中。这种"强化"空间特性的表现，来源于对形态特征的对比、形态与空间的量的配比、虚实、色彩（包括黑白）关系及肌理的互相综合形成的总体空间系统。如图5-1-3和图5-1-4所示，由于形态与空间的量的配比、虚实、明度变化等不同，画面似乎有了一些进深感，产生了不同的虚空效果。

图5-1-3 正负型猫

图5-1-4 埃舍尔作品（荷兰）

### 2. 后退性

通过对"鲁宾之壶"的观察得知,凡被知觉为图形的部分,即感觉实在,就往前突进,而一旦感觉不是图形,实在感便立即消失,变成一种虚空"无形"的(是指失去与现实形态相吻合的"形")和后退的因素。这就说明凡被知觉为空间的因素,必然是感觉虚空的或后退的。

由于空间的这一特性,在造型活动中就可以最大限度地突出主体,表现丰富的层次感。反过来说,在设计中,主体形态与其他形态形成有秩序的层次关系,也就展现了空间的特点。

### 3. 距离性

距离性是指形态与空间、形态与形态位置的空间距离。设计中对空间分割的量比权衡,实际是对不同距离的权衡。对这种距离的量比研究,在视觉形式经营中具有很重要的意义。

## 三、空间限域

人们所感知的空间,比如一个街区、一个房间以及一幅画的各部分空间等,均具有系统性。同时,这个系统以外又有更大的系统,如一张画在一个房间里,一个房间又从属于整个建筑的空间,而建筑又属于一个地区的空间,一个地区又是一个城市或乡村空间中的一部分……地球则是宇宙这个大空间的部分(图5-1-5)。从这个角度来看,空间的层次性是无限的,是难以想象的超大系统。虽然我们尚无能力真正地去认识整个宇宙空间,但基于这种系统性,可为我们对空间系统的层次性提供一些基本认识。

图5-1-5　床在室内空间限域

从系统的角度来看,人们对空间的感知是在一个相对有限的范围内进行的,加之人们的视域也是一个相对有限的空间,因此人们才能权衡和确定大小、方位等关系要素。

## 四、限定空间中的量知觉

### 1. 物理量及心理量

物理量是指空间形态实在的、可被量化的相对恒定的"实量"。如一个被限定的二维空间为30 m×30 m或一个被限定的三维空间为50 m×30 m×20 m,如果不对它施加物理力(撕裂或冲击、拉伸或拆卸等),它在一定期间内是不会有性质的改变的。

心理量是指空间的形态、色彩、肌理以及不同的组合状态在心理上形成一定的空间量的变化和对形态发生的心理量变。这种量变与物理性的"实量"相对,是一种不易被量化的"虚量"。心理量变在设计中极为重要,把握其基本规律,并恰当地利用这种变化,是使设计获得理想的视觉效果达到既定的目标(图5-1-6)。

图5-1-6　心理量知觉

## 2. 空间的心理量变

（1）形态量对空间量的影响。在一般情况下，当大的形态和小的形态处在同样大的空间时，有大的形态的空间显得小些，而形态多的空间比形态少的空间显得小，如图5-1-7同样大的3个圆，但处在不同量的空间中，心理感觉的大小就不同。

图5-1-7 形态量对空间量的影响

形态方向对空间的心理量有显著影响。形态前进的方向须有一定量的空间以满足其运动态势，因此需要的空间比其他部分大些。反之，画面失去均衡乃至改变了形态的运动方向。

水平线和垂直线的运动方向是双向的，即水平线令人有左、右运动的感觉；而垂直线有上、下运动的感觉。但这两种线却因空间量的影响，使其有了较明确的运动方向，如图5-1-8所示。

图5-1-8 形态的方向性

形态的方向性也同样受空间量的影响，主要是方向性不明确的形态表现得十分显著。圆点本来没有方向性，但由于空间位置和运动的规律不同，便产生了不同的形态心理量感，如图5-1-9所示。

图5-1-9 空间量对形态方向运动感的影响

（2）形态聚散对空间量的影响。在形态聚散构成中，形态越往中心集中，空间就显得越小；相反，形态距离越大，整个限定空间也就越大，如图5-1-10所示。

造型空间的维度不同，其性格（给人的感觉）也不同，因而空间表现技法以及原理也均有不同。可见，在各类设计领域，空间维度对设计的影响至关重要。

图5-1-10 形态聚散对空间量的影响

（3）封闭型空间与开放型空间的心理量。封闭型空间是指分割线（或分割空间的各种形态）将各部分空间完全围合，各部分空间成为没有流动感的独立部分；开放型空间则不完全围合，部分空间有流动感。开放型空间由于有流动感，所以与物理量相等的封闭型空间相比，感觉较大，如图5-1-11至图5-1-15所示。

图5-1-11 封闭型空间之一　　图5-1-12 封闭型空间之二　　图5-1-13 封闭型空间之三

图5-1-14　封闭型空间与开放型空间之一

图5-1-15　封闭型空间与开放型空间之二

## 第二节　空间的维度

空间是具体事物的组成部分，是运动的表现形式，是人们从具体事物中分解和抽象出来的认识对象，是绝对抽象事物和相对抽象事物、元本体和元实体组成的对立统一体，是存在于世界大集体之中的，不可被人感到但可被人知道的普通个体成员。对空间的认识和表现是造型艺术的重要内容之一。一般来说，人们对空间的划分，分为一维空间、二维空间、三维空间、四维空间、多维空间等，对这些空间的认识与掌握直接影响造型形态的审美性和艺术性，也就是说，对空间观念的认识不同决定了视觉形象的结果差异，无论是受传统透视规律制约的客观空间表现还是更为主观、抽象的平面空间表达都是如此。鉴于人们长期的视觉经验习惯以及之前所受艺术启蒙教育的内容，在这一节里我们将重点定位在关于如何在二维空间、三维空间、四维空间、多维空间上形成空间感的根本方法研究，因为平面空间和立体空间的研究都是当下现代艺术必须解决的一个主要问题。

### 一、一维空间

在日常生活中，我们认为一维空间就是一度空间，可以作为直线的意思。可以想象如果我们生活在一度空间，那我们就好像生活在一条直线上，我们的人生永远只有前进或后退，是不会有左右的观念，如图5-2-1所示。由此可见，一维空间的生命体完全无法体会什么是左右，它只有直线的概念。

图5-2-1　一维空间的生命体

#### 1. 一维空间的定义

在空间维度内，一维空间是最简单的空间。一维空间是指只由一条线内的点所组成的空间，它只有长度，没有宽度和高度，只能向两边无限延展。一维空间实际上指的是一条线的形态或被知觉为线的面或体所占的空间，由于它只有上下或左右一个维度，因此可理解为点构成线，又由于指没有面积与体积的物体，因此也可称为"线性空间"。简而言之，没有建立坐标系的线就是一个一维空间。

最典型的一维空间是指直线所占据的空间。视觉在直线上的扫描方式给人以只向两端延伸，而没有向其他方向延展的感觉，如图5-2-2所示。一个被知觉为线的面，虽然它有左右及上下两个空间维度，但主导方向是左右或上下一个维度，因而也被知觉为一维空间；曲线因其跌宕起伏、迤逦曲折的特点，其每一段的方向不同，在视觉心理上近似二维感觉，但实际上是一维的，如图5-2-3所示。

图5-2-2　直线被视为一维空间　　　图5-2-3　曲线被视为一维空间

### 2. 一维空间的特点

一维空间的特点为：

（1）正如线的知觉是相对于空间与其他形态而形成的，一维空间知觉也是相对的。只要是以上下或左右一个维度为主导方向，就会在知觉上冲淡和抵消其他方向，在就会形成一维空间的印象。

（2）一维空间的印象无论是以何种形式形成的，其共同特点是只产生向主导方向发展而没有向其他方向发展的可能性，因而形成它特定的心理效应。

（3）由于上述两个原因，一维空间的表现与其他维度表现相比，有其鲜明的性格，因而一维空间的表现在实际运用中，既感到十分简洁，又会因与其他形式要素的不同组合，产生特定的审美意象。请对照本书其他范例，体会本节介绍的具有一维特点的画面所形成的审美意象。

## 二、二维空间

二维空间的造型与表现，主要培养学生在二次元空间中对自然界的形态、色彩进行概括、提炼的能力；并用抽象的几何语言及各种表现技能创造设计中所需要的各种形态和色彩。同时从具象形态和色彩、抽象形态和色彩创造的基本途径中，运用生理学、心理学原理，认识意象与思维的关系，学习掌握意象形态、意象色彩的几个特征，从而激发创造性思维，培养造型能力。

### 1. 二维空间的定义

二维空间是指具有上下或左右两个维度的限定空间，是面形态所占据的空间。任何二维空间（平面）都有边缘，二维的空间形式是由画面的边界限定的有限范围表现出来的，具有长短和宽窄的尺度，其面积可以度量，如图5-2-4所示。由于二维空间具有面形态的基本特点，确切地说面形态占有二维空间，因而也可将二维空间称为"面性空间"。

图5-2-4　二维空间平面

在几何中，二维空间仅指的是一个平面，平面上的每一个点都可以用由两个数构成的坐标（$x$，$y$）来表示所构成的面，如图5-2-5坐标（$x$，$y$）将平面分成了4个象限。

### 2. 二维空间的表现途径

原始绘画、民间艺术、装饰性绘画、图案画等，不要求表现强烈的纵深效果，而是有意在二维空间中追求平面的意味，来获得艺术表现。举个例子，把二维看成是一个球，其实看到的应该是一个大小变化的圆。二维空间的表现是一种视觉形式的表现，通过一定的绘画技巧，对形态线条、结构、平面化等要素进行编排组合。

图5-2-5　坐标（$x$，$y$）所构成的面

（1）线的表现。线，又可称为线条，既可以用于对物象进行细致入微地刻画，也可以用于对物象进行简单的艺术处理；既可以用于造型训练，也可作为艺术家表达情感的一种表达方式。在中国绘画中，线描在形式上局限于传统的白描画或者是单纯的简笔画。线描不仅可以勾画静态的轮廓，而且可以表现动态的线的韵律，如图5-2-6和图5-2-7所示。线可提炼出精美、优雅和风韵的形态，可抒发情感，使"线"在艺术作品中彰显独特的魅力。

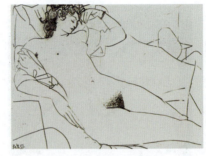

图5-2-6　毕加索线描作品之一

图5-2-7　毕加索线描作品之二

中国画中传统技法——十八描，即是各种线条的生动画法。中国绘画中线条的运用，可从现代的水墨画一直追溯到仰韶文化中的彩陶画，历代对线条的运用各具风采，如图5-2-8和图5-2-9所示。

图5-2-8　《送子天王图》
吴道子（唐）

图5-2-9　《铁笔线描》　韩美林

西方绘画中的线条，具有较强的造型功能。由于东西方文化背景的影响，无论在形式上还是在美感上都各不相同，东方绘画中的线描画注重情感，富有韵律感和装饰美，而西方绘画中的线描画更具有理性特征。在欣赏习惯的影响下，绘画中造型的传统观念的差异，就形成了不同的表现力及民族风格。

（2）结构的表现。形态的空间结构包括外部结构（是指形态外部的形状或轮廓，是视觉感受形态最基本、最直观的特征之一。外部结构影响着形态的整体形象，体现着边界线的造型特点、边界

线运动的三维造型特点以及整体的比例关系等）、内部结构和物质结构（是构成形态的物质形象，是指材料所构成的形态实体，以及材料所体现的质感视觉效果和视觉量感）。

"结构"包含了透视学的运用、明暗规律的表现和画面的构图、取舍以及整体画面效果的整合，可以说结构必须贯穿于作画的始终。结构素描是以线为主塑造形体结构的造型方法，以线塑造画面空间结构的造型手段，本质地反映形体的结构特征。结构素描造型是以线为主的造型方法，通过线的强弱、穿插，画出形体的起伏、结构关系以及形体特征（图5-2-10）。

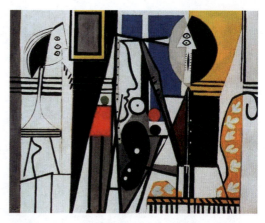

图5-2-10　《画家和模特儿》　毕加索（西班牙）

（3）平面化的表现。二维空间的平面化表现，可以培养学生的空间思维能力，是教学的关键。在平面化处理上，摒弃焦点透视和光影表现等三维空间表现手法，而对对象不同角度观察的印象进行整合设计，布局完全打破三维空间的方位关系。大多作品无论线条和色彩都以清晰、明快、简洁为典型，均采取以平面化处理的手法或面的组合来表现物象空间效果，从视觉角度来强化形态的整体特征，突出作品平面化的装饰性（图5-2-11和图5-2-12）。具体表现如下：

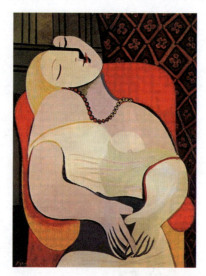

图5-2-11　《梦》　毕加索（西班牙）

图5-2-12　《插画》　比亚兹莱（英国）

①简洁、明快，便于认知与加工。

②熟悉二维空间的表现并能巧妙加以运用，有助于打破日常经验形成的思维定式，而获得全新的平面化的视觉效果。

③二维空间的表现能最大限度强化形式要素本来的特征，具有"纯粹性"，因而在被强化了的这种"形式感"的带动下，可推动心理效应和审美意象的产生。

3．二维空间的表现要领

一般来讲，结构、光影以及对二维空间视觉经验的描绘是再现三维空间的最基本途径。为了强化二维空间的表现效果，就必须突破、简化乃至抛弃这种表现方法，其途径为：

（1）抛弃光影需求，利用线和平面表现对象。若线的粗细一致，其平面效果会更为强烈，如图5-2-13至图5-2-15所示。

（2）强化正面或正侧面表现的平面性，如图5-2-16所示。

（3）打破肉眼在二维空间中观察物象所得到的方位、量比关系以及焦点透视规律，取不同观察角度加以综合。

（4）将现实形态归纳成简洁的基本图形，由于整体形态的简约化，其细节无法再现。即使这些基本图形表现成立体的，但与现实的二维空间印象也会不同。如果这些基本图形被置于有平面感的背景上，并舍弃体积感，那么在二维空间上的效果就会得到加强，如图5-2-17所示。

（5）水平垂直结构是一种单纯、明快的格局，由于违背对二维空间进深感的表现原理，因而富于平面化印象，同时也会得到很强的秩序感。

### 4. 二维空间形态的抽象表现

二维空间形态的抽象表现，是从具象形态的自然形态、人工形态中提取出有特性的元素，经过

图5-2-13 《雕塑家》 毕加索（西班牙）

图5-2-14 《峭壁的轨迹》 米罗（西班牙）

图5-2-15 《插画》 比亚兹莱（英国）

图5-2-16 《哭泣的女人》 毕加索（西班牙）

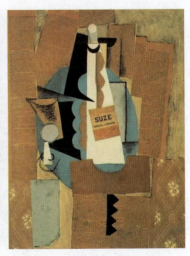

图5-2-17 《玻璃杯和苏士酒瓶》 毕加索（西班牙）

变化和加工的再创造而重新组合的新的形象。在艺术表现上具有抽象性、概括性、条理性、程式化的特性。

（1）二维空间的分割表现。在二维空间形态的抽象表现中，分割是其选择造型表现最重要的部分。

平面造型能够表现的空间并非无限大，如画纸、画布，它的空间总是有限定的。对于二维空间分割的研究是非常重要的，这种分割表现是基本的造型行为之一。例如在包装设计中，如何在一定的空间里将文字编排、照片与图形巧妙地配置起来，此时的分割表现就是其造型行为的基础。如果对二维空间的分割表现做个探讨的话，分割可分为等形分割、等量分割、渐变分割、自由分割、黄金分割等。

①等形分割。等形分割是一种严谨的造型行为，分割后的单位形状要完全相同，分割后再把分隔界线加以取舍，会取得良好的效果，如图5-2-18至图5-2-22所示。

图5-2-18　等形分割（一）

图5-2-19　等形分割（二）

图5-2-20　等形分割（三）

图5-2-21　等形分割（四）
苏彬彬

图5-2-22　等形分割（五）
刘书义

②等量分割。等量分割后的形状可以有所不同，但面积要相同，只求比例的一致，不需求得形状的统一，如图5-2-23和图5-2-24所示。

例如一个正方形，如果要将它两等分的话，可以有许多方法加以分割，如果从对角线分割，可以分成两个直角三角形；如果用垂直线分割，可以得到两个相同的长方形；如果通过中心点的任意斜线来分割，又可以得到两个相同的梯形。这些三角形、长方形、梯形彼此之间虽然形状各有不同，但面积完全相同。只要量相

图5-2-23　《康定斯基展览海报》
赫伯特·拜耶（匈牙利）

图5-2-24　国外版式
设计作品

等，即使形状有异，也可进行等量分割。这种分割的特征是由于分割以后的形状互不相同，因此使造型更富于变化，但由于面积彼此相等，所以视觉上一直被看作是等量的形态，在量上给人以均衡感和稳定感。

把空间进行等量分割以后，消除一部分分割线，以求形状的融合，并将分割线本身的宽度或形状加以改变，是一种丰富画面的方法。

③渐变分割。渐变分割分为垂直渐变分割、水平渐变分割、斜向波浪状渐变分割、旋涡状渐变分割等。

垂直渐变分割、水平渐变分割是相对于等形分割的渐变分割，即分割线的间隔采用依次增大或减小级数的分割。因为是按规则井然有序地进行增大、减小，所以画面在变化中具有统一性，这是具有动感及统一感的分割构成，如图5-2-25和图5-2-26所示。

图5-2-25　色彩构成渐变分割　　图5-2-26　太极光晕渐变分割

把级数的分割用在倾斜的方向时，分割线与分割线之间的距离虽按照数列的顺序递增，但在面积上则无法同数列中所含的级数同步，只有变化具有规则性，整体上才会有强烈的统一感。

④自由分割。自由分割是一种不规则的，将画面自由分割的方法。它不同于数学规则分割产生的整齐效果，但它的随意性分割，给人活泼不受约束的感觉，会产生整齐明快的构成美。反之，为了形成不具数字规则性的分割，则完全依赖任意自由的分割。在这自由之中，必须让人感受到精炼、锐利的美感意识。

自由分割的特征是给人以自由的感觉，也就是不受任何规则的约束，排除掉数理规则的生硬、单调，尽量避免等距离、等级数、对称等规则。但必须注意每个造型要素均有不同的方向、大小、长度、形状等，在可能的范围内力求变化，避开规则，追求高度的自由，如图5-2-27至图5-2-29所示。

图5-2-27　《女子和鲜花》　　图5-2-28　《戴帽子的女子》　　图5-2-29　《坠落的伊卡洛斯》
　　　　　　毕加索（西班牙）　　　　　　　毕加索（西班牙）　　　　　　　马蒂斯（法国）

21世纪初，当几何艺术兴起的时候，蒙德里安等人的新造型主义便喜欢采用这种自由分割，在当时来说，也是颇具新意的几何形态构成，这种几何形态分割被现代设计广泛应用，如图5-2-30蒙德里安作品元素在室内设计的应用。

⑤黄金分割。黄金分割是指将整体一分为二，较大部分与整体部分的比值等于较小部分与较大部分的比值，其比值约为0.618。这个比例被公认为是最能引起美感的比例，因此被称为黄金分割，如图5-2-31和图5-2-32所示。

黄金分割具有严格的比例性、艺术性、和谐性，蕴藏着丰富的美学价值，这一比值能够引起人们的美感，被认为是建筑和艺术中最理想的比例。画家们发现，按0.618∶1来设计的比例，画出的画最优美，文艺复兴时期著名画家达·芬奇的许多作品就运用了黄金分割（图5-2-33）。在现实生活中，国旗、名片、香烟盒、办公桌等均采用了黄金分割，我们在自然界也时时会看到黄金分割之美，如图5-2-34所示。黄金分割之所以会令人有神圣之感，是因为黄金分割的比例是一个含有无理数在内的数字，它是一个极难计算的数字，但在几何学上却是简单可以求得的优美比例。

图5-2-30　蒙德里安作品元素的应用——房子一角

图5-2-31　黄金分割螺旋线

图5-2-32　黄金分割图例

图5-2-33　《蒙娜丽莎》达·芬奇（意大利）

图5-2-34　黄金分割法

（2）错视与无理图形。在日常生活中，相同的物态由于所处的自然环境、空间、位置、光线等的变化，色相的差异以及经验的影响，可以使人的视觉、知觉、心理产生某种错误的认识和判断，如图5-2-35和图5-2-36所示。比如一段长度相等的直线，因方向感的不同，直接影响人们对其直线长度的判断。又如同样质量的两个球体，由于自身色彩和空间位置的不同，会使人产生对球体大小、质感空间等不同的视觉判断。这种对形态的视觉把握及判断与所观察物体的现实特征有一

图5-2-35　图形错视

图5-2-36　视错觉的餐布

定误差的、"自以为是"或者"视而不见"的视觉现象，应用到构成的形体组合时，就是我们所称的错视。一方面错视导致视觉映像与客观真实存在矛盾，因而使人们的知觉系统产生疑惑。另一方面人们又乐于接受错视的"视觉蒙骗"，因为由这种特殊刺激导致的视觉紧张会激起心灵探索的欲望，从而使人感受到创造的喜悦。错视作为一种普遍的视觉现象对造型设计有极大的影响。设计师都想创造出既可以控制又能够引导视觉美感的作品。在造型设计中，我们必须在理解正常视觉机制的基础上研究错视的规律性，利用错视的原理，使设计方案更加精密、巧妙和富于创意。

①错视。错视，又称视错觉，意为视觉上的错觉，如图5-2-37所示。它属于生理上的错觉，特别是关于几何学的错视以种类多而为人所知。错视就是当人观察物体时，基于经验主义或不当的参照形成的错误的判断和感知。视错觉是指观察者在客观因素干扰下或者自身的心理因素支配下，对图形产生的与客观事实不相符的错误的感觉。在日常生活中，所遇到的视错觉的例子有很多，如图5-2-38中蓝、白、红的比例是30：33：37，而我们却感觉这三种颜色的面积相等。这是因为白色给人以扩张的感觉，而蓝色则有收缩的感觉，这就是视错觉。

在画面上，常见某种形和另一种形互相影响，或一个形比另一个形显得小，或显得较大，再或者显得扭曲，总之，在艺术作品中，画面的对比效果非常重要。我们在设计前，一定要学会预测这种效果，并且利用这种效果，才能创造出新的视觉表现方法。

a.形态扭曲的错视。一条直线如有交叉的斜线出现时，会影响到这条直线的视觉形态，给人的感觉是这条直线变得倾斜或歪曲。当交叉的斜线越多，或倾斜的角度越大时，直线弯曲的程度越明显，如图5-2-39和图5-2-40所示。

图5-2-37　错视图形

图5-2-38　蓝白红

b.垂直方向有关的错视。两条相同长度的直线，水平与垂直状态将给人以不同的长度之感，这是由于人的眼睛呈水平生长状态的缘故，所以人们对于水平方向的长度或形态判断较敏感，但对于垂直方向的长度判断较迟钝，这必然导致视觉神经和眼睛的肌肉特别紧张，越累时，错视越明显。

如果我们利用没有刻度的直尺来画同样长度的垂直线与水平线，一般都是将水平线画得长一些，究其原因，是因为人都会感到垂直线比水平线显得长的缘故。如果我们目测一条垂直线的中

图5-2-39　线的错视之一　　　　　图5-2-40　线的错视之二

点，往往比实际的中点稍偏上方，因此英文字母E、F、H中央的横线总是在垂直中心的上方。

c.大小与长短的错视。虽然大小形状完全相同，但是由于错视原因，形态图形会使人产生大小不同的错视，如图5-2-41至图5-2-43所示。又如同样长短的直线，但由于两端的情况不同，各自大小也显得不一样，如图5-2-44所示。

d.条纹方向的错视。在平时的概念中，总是竖条纹可以使人的身材细窄、身子增高。横条纹却使人的身材发胖、身高变矮。但未必如此，形态会影响条纹的感觉。条纹给人的错视是由形态导致的。例如，有两个正方形的条纹，一个横条纹和一个竖纹，竖条纹反而显得宽，而横条纹反而显得高。

e.面积的错视。即使是同样的面积，但黑底上的白方块比白底上的黑方块显得较大。这是因为，黑底上的白方块有向外溢出的感觉，有膨胀感。而白底上的黑方块则向内收紧，感觉较小。这是歌德在色彩学研究上发现的。与此相反，像白色与白色、黑色与黑色那种同色情况下，完全能看出对比的效果。被较大的外形所包围的内形看起来显得小，相反就显得大。

f.图底反转错视。图底反转有时也被称为正负形、反转现象或视觉双关原理。在有关图形与背景的错视问题中，福田繁雄对图底关系原理的运用不同于荷兰著名的版画家埃舍尔对该原理的解读。埃舍尔是在诠释数学理念的基础上，多对自然形态进行图底反转的契合，给观者营造一个不可能的世界。而福田繁雄则是故意不明确交代图和底的关系，让图与底产生反转互融的现象，进而产生双重意象。福田繁雄设计的海报还追求图形的单纯化（这里是指在具象艺术范围内，求取相对单纯的形式与复杂的内涵之间的统一；就形式而言，是以简约的结构包含复杂材料组合的有序整体）来共同诠释"图"与"底"的关系，即"图"与"底"发生反转并彼此融合成一个整体，进而产生双重的意象，同时也赋予整个画面无限扩展的空间感（图5-2-45）。

在1975年，福田繁雄为日本京王百货设计的宣传海报中（图5-2-46），他利用"图"与"底"之间的互生互存的关系来探究错视原理。作品巧妙利用了黑白、正负形形成男女的腿，上下重复并置，黑色"底"上白色女性的腿与白色"底"上黑色男性的腿，虚实互补，互生互存，创造出简洁而有趣的效果，其手法为"正倒位

图5-2-41 加斯特罗图形之一

图5-2-42 加斯特罗图形之二

图5-2-43 图形错觉

图5-2-44 线的错觉

图5-2-45 海报设计 福田繁雄（日本）

图底反转"。作品中的男女腿的元素，也成为海报中具有代表性的视觉符号。

②无理图形。将反转图形的原理运用于造型表面上的时候，就可以做成各类形式的无理图形。无理图形又叫悖论图形，是用非自然的构造方法，将客观世界人们所熟悉的、合理的和固定的秩序，移置于逻辑混乱的、荒唐反常的图像世界之中，目的在于打破真实与虚幻、主观与客观世界之间的无理障碍和心理障碍，在显现不合理、违规和重新认识的图形中，把隐藏在图形深处的含义表露出来，如图5-2-47至图5-2-49所示。以荷兰著名版画家埃舍尔、日本设计大师福田繁雄、匈牙利著名设计师沃里兹为代表，在矛盾空间、不可能图形等领域进行了深入而富有成效的研究，创造了大量的、具有独特视觉的图形，使许多不可能的视觉形象成为可能。

图5-2-46 海报设计 福田繁雄（日本）

如图5-2-50至图5-2-52作品中，福田繁雄以简洁单纯和人性化的图形语言来展现他的视觉世界。他使用最为简明的线、面造型，选择最有效的色彩表现形式，摒弃一切没有必要的视觉元素，使其作品主题释放出简洁明快，又具有视觉吸引力的特性。

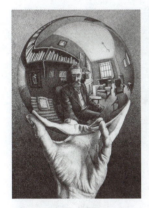  

图5-2-47 《形变》 埃舍尔（荷兰）　　图5-2-48 《变形头像》 埃舍尔（荷兰）　　图5-2-49 《蜥蜴三维向二维的变形》 埃舍尔（荷兰）

图5-2-50 海报作品之一 福田繁雄（日本）　　图5-2-51 海报作品之二 福田繁雄（日本）　　图5-2-52 海报作品之三 福田繁雄（日本）

福田繁雄的作品紧扣设计主题，富于幽默情趣，引人入胜。对任何创作主体他都拿捏得恰如其分，看似简洁，却耐人寻味；看似变化多端，却突显了一种严谨的连续性；看似荒谬，却透出一种理性的秩序感。无论是其在视错觉原理上的精确把握，还是在异质同构上的出奇制胜，甚至是其一贯幽默诙谐风格的传承，都毫不例外地突显其设计智慧。他的每一幅作品都能使人产生新、奇的联想，给人以人性化、哲理性和出人意料的视觉体验。这些都充分显示了这位国际平面设计大师对图形语言的驾驭游刃有余。福田繁雄的设计理念及其设计作品所取得的成就，为平面设计后来的探寻者，提供了宝贵的学习资源。

无理图形的形态特征是矛盾的、有违常理的。生活中不可能出现的物理结构、物形关系被结合在一起，显示出新的非逻辑联系，从而突破原物形的局限性产生新的意义。在显现惊奇中重新认识物形深处的含义，通过不着边际的或看似荒唐的偶然结合表露出来，给人以荒谬、无理的视觉效果，而又使人对这样的悖理信服。构形手段不求真实，更注重于主观与客观世界之间的物理障碍和心理障碍，可以随心所欲地表达创意。

无理图形实际上是使空间矛盾化，矛盾空间是人为的错觉造成的。它与人正常的空间认识反其道而行之，可以表现为以下内容：

a.矛盾空间。矛盾空间通常是利用人们视点的转换和交替，在二维平面上表现三维立体形态，但在三维形态中又显现出模棱两可的视觉效果，从而造成空间的混乱，产生了介于两种状态之间的空间状态。

如福田繁雄对矛盾空间手法的掌握和运用，是其在错视原理上的又一成就。他运用错视原理，将二维空间与三维空间结合，使构思与表现达到完美契合，创造出神秘而不可思议的视觉世界，使观者能在趣味中体会到作者的创作意图。

1987年，福田繁雄在《福田繁雄招贴展》的招贴设计中，将静止坐在一张桌台前的四个人的四个不同视角的状态，巧妙灵活地表现于同一画面中，用单纯明朗的线、面造成整体空间的穿插，大面积采用的黄色与四个人物黑色剪影相互对比，使得整个画面产生一种强烈的视错觉效果（图5-2-53）。这种空间意识的模糊，在视觉画面表现上具有多重意义的特性。又如，1999年福田繁雄为日本松屋百货集团创业130周年的庆祝活动设计的海报，如图5-2-54所示。在同一画面中呈现两个视角不同的人物，一个是仰视的角度，另一个是俯视的角度，虽然产生了视觉的悖论，但是却带来了视觉趣味性。

图5-2-53 《福田繁雄招贴展》 福田繁雄（日本）　　图5-2-54 《松屋百货集团创业130周年海报》 福田繁雄（日本）

b.矛盾联结。几个透视点连为一个物体，有一部分形态是共用的，成为有机的整体，但在空间位置上是扭曲的、矛盾的。荷兰画家埃舍尔有许多作品，专门利用平面的特点寻找创造性，他的很多

作品都是人为的视错觉造成的，如图5-2-55至图5-2-57所示。矛盾联结本身的价值，是平面视错觉带来的心理反应。

c.错位连接。错位连接（形态交叉）是指将原本正确的物形结构进行错误连接搭配，形成不可思议的非现实形态。一个画面两个层次，也就是横纵层次，不是近景、中景、远景，而是横、纵的关系。

图5-2-55 《互绘的双手》 埃舍尔（荷兰）

图5-2-56 《Gravity》 埃舍尔（荷兰）

魔术师利用激光原理表演的分身魔术很有意思，将男、女两个人各分成几段，然后进行错位连接，男的腿接在女的身上、女的腿接在男的身上，给观众造成视错觉，很有趣味性。在实际的设计中，利用错位连接的方法有很多，如一张画猛地一看很平整，仔细一看又不平整，后面的东西拉近，几个不同的物体放在一个层次上就矛盾了。矛盾式的空间要用反常的思维去思考问题，利用视错觉造成一种新的结构。

d.虚实转化。在二维平面上，可以通过透视、色彩、明暗、折叠等手法，对客观物形进行真实的三维立体化的描绘，而设计中可以通过三维造型和二维造型巧妙自然地结合，使现实中的不可能在图形表现中营造出来，产生视觉上的新奇感受。

从审美角度来看，巧妙运用虚实转化进行造型创意，可协调画面空间，精简形态，使形态更加完善精炼。虚实转化，必须是在对审美特性全面把握的基础上，对图形进行有目的的、倾向性的取舍和提炼，使虚形成为画面整体的一个有机构成因子（有时就是实际上的主体），使作品呈现出整体之美。虚是相对实而言的，进行图形设计，从其创作开始到最后完成，一直实、虚共生，虚形始终伴随在实形左右；虚实是异位而同体的，实形、虚形互为借代实际是实空间与虚空间的充分利用，当视觉重点放在底图的时候，实形就成了虚形，反之亦然。虚实的转化最好同

图5-2-57 《鸟》 埃舍尔（荷兰）

步，虚处经营推敲，实处精雕细琢，以实带虚，以虚带实，交叉融合，方能全局皆妙。

太极图的图形为正圆，内含黑、白两面形，互相依存、各不相让，相互挤压成"S"线形，且左右对称，揭示了天地万物阴阳相克之深刻寓意，点、线、面关系得当，虚形、实形融合自然，当推设计之典范（图5-2-58）。图5-2-59是中华全国妇女联合会（简称全国妇联）会徽，该会徽以英文Women首字母W进行有机组合，中间一点的巧妙运用，使画面顿时有了生气，虚形汉字女更加明

显，在构思的定位上表达了全国妇联作为全国性组织的向心力及其凝聚力。

（3）二维形态构成的形式。

①构成的基本格式。构成的基本格式分为90°排列格式、45°排列格式、弧线排列格式、折线排列格式，如图5-2-60所示。

图5-2-58 太极图　　图5-2-59 全国妇联会徽

图5-2-60 构成的基本格式

②重复构成形式。骨格与基本形体具有重复性质的构成形式，称为重复构成，如图5-2-61至图5-2-64所示。在这种构成形式中，骨格的水平线和垂直线都必须是相等比例的重复组成，骨格线可以有方向、位置等变动，但也必须是等比例的重复。对基本形体的要求，可以在骨格内重复排列，也可有方向、位置的变动，填色时还可以"正""负"互换，但基本形体超出骨格的部分必须切除。

③近似构成形式。近似构成形式在生活中随处可见，比如人们穿的服装、各种品牌的汽车等；在自然界中更是无处不在，同一种类的树叶、相同品种的蝴蝶等。近似构成的事物可以呈现视觉上的统一感，在统一中呈现生动的效果。同中有异、异中有同的现象都可以称为近似构成的形式。在使用近似构成形式的时候，要注意近似的程度是否得当，首先应该考虑形态方面，然后考虑大小、色彩、肌理等各方面因素。

近似构成形式（"变化"于"统一"之中是近似构成的特征，在造型空间设计中，大多采用基本形体之间的相加或相减来求得近似的基本形体）是骨格与基本形体变化不大且近似的构成形式，其骨格可以是重复或是分条错开。

④渐变构成形式。骨格与基本形体具有渐次变化性质的构成形式，称为渐变构成，也就是把基本形体按大小、方向、虚实、色彩等关系进行渐次变化排列的构成形式。渐变构成有两种形式：一是通过变动骨格的水平线和垂直线的疏密比例取得渐变效果；二是通过基本形体的有秩序、有规律、有循序的无限变动（如迁移、方向、大小、位置等变动）而取得渐变效果，如图5-2-65所示。

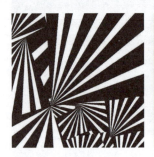   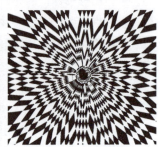

图5-2-61 重复构成形式之一　　图5-2-62 重复构成形式之二　　图5-2-63 重复构成形式之三　　图5-2-64 重复构成形式之四

此外，渐变构成形式还可以不受自然规律限制从甲渐变成乙，从乙再渐变为丙。

⑤发射构成形式。发射是一种很常见的自然现象，如盛开的花朵、滴到地上的水滴、绽放的烟花等。发射的现象有其共同点，就是发射具有方向的规律性，发射的中心为最重要的视觉中心点，所有的形象或向中心集中、聚拢，或向外散发，呈现很强的运动趋势，具有较强的动感及节奏感，如图5-2-66至图5-2-69所示。骨格线和基本形体呈发射状的构成形式，称为发射构成。它是骨格线和基

图5-2-65 疏密的渐变构成形式

本形体利用离心式、向心式、同心式以及几种发射形式相叠而组成的。其中，发射状骨格可以不纳入基本形体而单独组成发射构成形式；发射状基本形体也可以不纳入发射骨格而自行组成较大单元

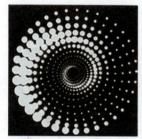
图5-2-66 旋转式发射

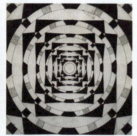
图5-2-67 向心式发射

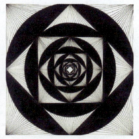
图5-2-68 同心式发射

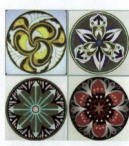
图5-2-69 离心式发射

的发射构成形式。

⑥空间构成形式。空间构成是利用透视学中的视点、灭点、视平线等原理所求得的平面上的空间形态。空间构成形式包括点的疏密形成的立体空间，如图5-2-70所示；线的变化形成的立体空间；透视法则形成的空间：以透视法中近大远小、近实远虚等关系来进行表现的，如图5-2-71所示；矛盾空间的构成（错觉空间构成）：以变动立体空间形的视点和灭点而构成的不合理空间；重叠而形成的空间，如图5-2-72所示；反转空间是矛盾空间的重要表现形式之一，如图5-2-73所示。

⑦特异构成形式。在一种较为有规律的形态中进行小部分的变异，以突破某种较为规范的、单调的构成形式，其

图5-2-70 点的疏密形成的立体空间

图5-2-71 透视法则形成的空间

图5-2-72 重叠而形成的空间

图5-2-73 矛盾空间的构成

构成的因素有形状、大小、位置、方向、色彩等，局部变化的比例不能过大，否则会影响整体与局部变化的对比效果，如图5-2-74至图5-2-76所示。

⑧密集构成形式。密集构成是指比较自由的构成形式，包括预置形密集与无定形密集两种。预置形密集是依靠在画面上预先安置的骨格线或中心点组织基本形体的密集与扩散，即以数量相当多的基本形体在某些地方密集起来，而从密集的地方又逐渐扩散开来。无定形密集，不预置点与线，而是依靠画面的均衡，即通过密集基本形体与空间、虚实等产生的轻度对比来进行构成。基本形体不遵循严谨的骨格而做自由性的结集，有时趋于点，有时趋于线，或组织成面，用作密集的基本形体，面积不能太大，数量也不能太少。此外，为了加强密集构成的视觉效果，也可以使基本形体之间产生复叠、重叠、透叠等变化，以加强构成中基本形体的空间感，如图5-2-77至图5-2-79所示。

⑨对比构成形式。对比是构成设计中最重要的原理之一，有着较强的实用性。对比的形式法则被广泛应用于各类设计中，特别是在平面设计领域中招贴、书籍、包装、标志、网页等的图形、文字、编排、色彩，无一不涉及对比的原理和形式。对比的形式有很多，最主要的体现在形象与空间之间的关系和形象编排的方式。

对比构成指的是互为相反的东西，同时设置在一起所产生的现象，使彼此双方的特点更加鲜明而形成的一种构成形式。它是依据自身的大小、疏密、虚实、肌理等对比因素进行构成的，也是重心、空间、有与无、虚与实的关系元素的对比，给人以强烈、鲜明的感觉。

对比是一种比较自由的构成形式，几乎所有的元素都可以作为对比的因素。它没有固定的骨格

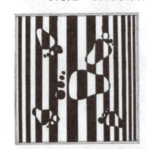
图5-2-74　特异构成形式之一

图5-2-75　特异构成形式之二

图5-2-76　特异构成形式之三

图5-2-77　密集构成之一

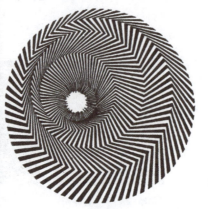
图5-2-78　密集构成之二

图5-2-79　密集构成之三

线限制，也可以从基本形体的任意方面入手对比。任何基本形体与骨格都可以发生对比，但要注意的是，在对比中找到它们之间的协调性：形与形体之间要互相渗透，或基本形体之间能够形成一定的渐变过程。无论具象形还是抽象形，只要处于相应的状况，都可以形成对比的因素，也就是任何相反或相异的形体都可以形成对比。

⑩肌理构成形式。凡是凭视觉即可分辨的物体形象表面之纹理，称为肌理，又称质感，如图5-2-80和图5-2-81所示。肌理构成是指将不同物质表面的肌理通过一定的手段进行构成设计。这种构成形式多利用照相制版技术，也可利用描绘、喷洒、熏炙、擦刮、拼贴、渍染、印拓等多种手段。由于物体的材料不同，表面的组织、排列、构造各不相同，因而产生了粗糙感、光滑感、软硬感。肌理是理想的表面特征。

图5-2-80　肌理构成之一

### 5. 二维空间形态的意象表现

意象是表象的一种，即由记忆表象或现有知觉形象改造而成的想象性表象。在文艺创作过程中，向来称"审美意象"是想象力对实际生活所提供的经验材料进行加工生发，而在作者头脑中形成的形象显现。中国古代文艺理论术语，是指主观情意和外在物象相融合的心像。

意象造型，是指对于生活中的自然物象或记忆中的形象，经过作者的想象、意念、情感的融合，赋予新的寓意或改造成为新的形象。意象表现，能够把现实生活中很平凡的一些东西，赋予作者的想象和情感，使之产生新的审美价值。

图5-2-81　肌理构成之二

简单地说，"意象"就是以意取象，以象表意，因为有"象"，则重视客观世界事物形象的观察和摄取；因为有"意"，则重视自主意识、思想情感的发挥、创造，"意象"是主观有机的统一。我国绘画上的"意象"，基本上是基于人对自然的态度，是对自然现象的审视与想象，是从"天人合一"的哲学思想衍生、演变、发展过来的。

所谓意象，就是指客观物象经过创作主体独特的情感活动而创造出来的一种艺术形象。它是分析诗歌、散文时的用语，是指构成一种意境的各个事物，这种事物往往带有作者的主观情感，这些意象组合起来，就构成了意境。如马致远的《天净沙·秋思》"枯藤老树昏鸦，小桥流水人家"一句中，"枯藤、老树、昏鸦，小桥、流水、人家"这些事物就是诗中的意象，这些意象组合在一起，就塑造了一个凄凉、伤感的意境。

"意象"一词是中国古代文论中的一个重要概念。古人以为"意"是内在的抽象的心意，"象"是外在的具体的物象；"意"源于内心并借助于"象"来表达，"象"其实是"意"的寄托物。意象形态的表现是通过主观想象和感受，对自然形态加以改造，是自我情感的表现和表达，但仍有原型的某些特征。

二维空间形态的意象表现是一个从无到有的认识与改变的过程，是构思与表现能力的培养过程，同时也是为设计而准备的一个构想过程。在这种训练过程中，要以不同的方式，多角度、多视角，利用不同的方法及手段，努力地发现形的外在与内在的联系、形与意之间的联系及形与形之间的联系等。通过这样的想象与联想，我们会对客观对象的形体、构造及表现等因素有一种不同的、全新的感觉与认识。

（1）空间想象。空间想象，是指创造的物象占有空间的不同体量、不同位置的想象。它是以透视知识为基础的，具有逻辑思维式的想象。利用平面的局限性以及视觉的错觉，形成在现实中无法存在的空间即矛盾空间。

这种有意思的混淆物态的空间存在，使观者的空间感知游离于"似与不似"之间，观者的思维由聚合型向扩散型转换，从而增加视觉信息的摄入。这种手法在一些现代主义美术大师的作品中常有出人意料的表现。

（2）逆向思维。由逆向思维生发丰富的联想。以前的写生练习，都是根据物象的常态来观物取象，久之，视觉感受在不断积累经验的过程中逐步形成某种思维模式，难以产生丰富的联想及意象。如果我们对常态中的空间物象进行反向观察、逆向思维，就会打破常规，产生新奇的视觉感受。

（3）联想与幻想。由一种物象联想到另一种物象，并把它们有机地融为一体，构成新的意象形体。世界上的物象丰富多样，但关键是能否将它们巧妙地结合。然而，无论物象之间的关联是否存在都必须以某种内在的意念为构成之意。

（4）夸张与变形。夸张与变形就是意象造型的语言和特点。夸张与变形原本是两个不同的概念，夸张是一个度的概念，一方面夸张本身就意味着变形，另一方面任何一幅写实的绘画作品都不免要进行形象夸张的艺术处理。但夸张的形象仍不会失去其原始形象的本来面貌，而变形则意味着质的变化，是在原始形象的基础上做根本的改变，使其彻底成为另一种形象。

夸张的手法一般有伸展、压缩和扭曲。例如，奥地利画家席勒的素描作品，就是以伸展拉长的变形为特点，使形象呈现出高挑、瘦弱、干瘪、委顿的状态，恰当地表达出在外在压力的影响下，悲观、冷漠、伤感、消极和紧张的感觉。

中国古代的一些白描大都把人物形象压得比较短，头大身小，反而使人感觉到一种坚实、茁壮的内在活力。凡·高的素描作品善于用扭曲的线条组成扭曲的形象，表达一种生命的热情与活力。

变形的手法一般有打碎、离析和重组。打碎和离析属于抽象造型的方法，而重组则可以构成意象造型。例如，中国绘画中"龙"的形象，就是一种由蛇、马、鹿等形象特征进行重组的新形象，具有特殊的象征意义。

## 三、三维空间

三维空间的造型表现，是研究立体空间形态关系的课题，注重研究创造立体空间形态的法则和表现手段，增强学生的空间直觉和空间意识，培养学生三次元空间的想象能力及造型能力。引导学生在三次元空间中，学习利用各种材料和各种连接方式，创造和表现各种形态，以此提高学生实际动手制作的能力。同时表现各种形态的色彩、肌理、质感，让学生通过理性和感性的结合去发现并

创造美的空间形态。

在三维空间造型中，要求学生导入时间、空间、动力等要素，使三维形态在时空的变化中产生新的魅力，给予形态新的生命，使形态更丰富，更具变化。同时学习并掌握各种形态新的表现方法和技巧，从而为专业设计打下坚实的基础。

### 1. 三维空间的定义

三维就是体，也是直线和直线的所有分支所组成的图形。三维空间（也叫三度空间）包括长度、宽度和高度。比如我们所看到的迪士尼三维动画片，它与传统的二维动画片不一样，传统的二维动画片只有宽度和高度，如动画片《葫芦娃》就是这个类型，而三维动画片，在制作时就包括了长度、宽度和高度，如动画片《功夫熊猫》就是这个类型，相对二维动画片来说更有立体感。三维空间是由无穷多个二维空间所构成的，并具有时间流动的感觉。

### 2. 三维空间的表现途径

线材、面材、块材是三维空间形态的基本要素，这三个要素具有很大的灵活性，经过组合可以形成丰富多样的形态，便于我们对造型规律的感知和空间进行深入认识。

（1）线材的表现。线材的长度远远大于截面的宽度，具有长度性和方向性，能表现各种方向和运动力。线材按照一定的路线排列组合，会产生一个有空隙的面。由于线材与线材之间有大小、宽窄、远近等所产生的空间虚实对比关系，会给人造成空间的流动感与节奏感

线材的排列可以是直的、曲线的，也可以是逐渐改变方向，形成一个旋转的体形态，再由旋转的体形态组合构成层次交错的形态。线材的不同，构造空间形态的感觉就不同，如直线材给人以速度感、紧张感、明快而锐利的印象；垂直线材有积极向上、端正、严谨、纤细、敏锐之感；水平线材给人以安定、平稳、连贯的感觉；斜线材富有动感、不稳定感；曲线线材可以得到凹凸变化的效果，大弧度曲线线材富有轻快、舒展、流畅、优雅的感觉，小弧度曲线线材具有蜿蜒、柔软、节奏的感觉。

一般而言，线材的粗细不同，给人的视觉感受也随之不同，如粗的线材让人觉得健壮、坚固；细的线材让人觉得纤细、典雅。线材的前后排列形成空间纵深效果，创造一种深远的感觉。线材的形式有两大类，即硬线和软线。由于材料和结构的不同会形成截然不同的视觉和触觉效果，如铁丝、钢管、玻璃等人工材料能表现出硬的感觉，如图5-2-82所示。在线材造型表现中，如毛线、纤维、木条、塑料管等人工材料能表现出软的感觉，如图5-2-83所示。

图5-2-82 铁丝艺术

图5-2-83 毛线艺术

（2）面材的表现。柜子、纸箱、地面、桌面等都给我们面材的直观感受。面材是视觉上最有效的媒介物，因为任何立体物态都是由不同面组成，面材具有平整性和延伸性，当构成形式和观察角度不同时，其感受也不同。

面在造型上的特点是表达一种形态，是由长度和宽度两个维度所共同构成的二维空间。面有三

种基本形体：正方形、三角形和圆形。正方形的特点是表达垂直和水平；三角形的特点是表达角度和交叉；圆形的特点是表达曲线和循环。由此派生出来的长方形、多边形、椭圆形等都离不开这三种基本形体的特点。面的外轮廓线最终决定了面的总体外貌。

面的构成也有多种方式。利用数学法则或定律所构成的形称为"几何形"，它给人明确、理智、秩序的感觉，但容易产生单调和机械的弊病。有机形的面是一种不能用几何方法求出的曲面，富于流动与变化，同时不违背自然规律和秩序，给人舒畅、和谐、自然、古朴的感觉。自然形成，非人的意志可以控制结果的偶然形面给人特殊、抒情的感觉，但有难以得到和流于轻率的缺点。

以面为基本元素的造型，包括直面组合造型和曲面组合造型。

①直面组合造型。直面组合造型的主要材料是KT板，此材料具有易组合、拼接、效果强烈的特性。直面造型经过组合后，能使整体具有灵活的美感，在进行空间排列的时候要特别注意造型元素之间的空间位置处理，处理好面与面的疏密关系，以此来达到整体的形态效果，如图5-2-84至图5-2-86所示。

②曲面组合造型。曲面在占有空间的感觉方面比量块稍次，因为其所谓空间占有并不是该物体的物理容积，而是感觉上的占有，是曲面所包含或限定的量，使面与面具有紧张关系的空间，如图5-2-87和图5-2-88所示。

（3）块材的表现。块材的表现是以块材体（实心块体和空心块体）为基本单元的造型。实心块体包括雕塑块、金属块、木块、石块等，空心块体包括中央镂空的块体和由面材包围成的空心块体。尽管面材包围的空心块体是由面材构成的，但在构成中仍应把它看作是块立体。块材表现的基本方法是分割和积聚，在空间形态的创造中，这两种方法的混合应用最为常见，如图5-2-89所示。

图5-2-84　KT板直面造型之一

图5-2-85　KT板直面造型之二

图5-2-86　KT板直面造型之三

图5-2-87　曲面组合造型之一

图5-2-88　曲面组合造型之二

图5-2-89　块材的表现

①块材的分割。块材的分割主要研究被分割形体与整体造型之间的关系，这种关系主要体现在分割的线型和分割的量两个方面。分割后在立体的切口处会产生新的面，然后再重新组合，这种方法是立体空间造型中非常有代表性的造型形式。分割时，既要注意寻找形体之间的对比关系，又要注意统一关系；分割的形体既要创造动感，又要具有良好的整体效果。然后进行色彩区分，再重新结合在一起，给人一种刚劲和简洁的视觉效果，如图5-2-90所示。

②块材的积聚。通常分割与积聚是相互联合使用的，把若干个相同的基本形体进行堆积构成，就形成了块材的积聚。块材的积聚必须具有积聚的立体结构单元和积聚的场所，积聚的实质是量的增加，包括单位形体相同的重复增加组合和单位形体不同的变化组合，充分利用均衡与稳定、统一与变化等美学原理去塑造具有一定空间感、量感、质感以及运动感的造型艺术空间形态，如图5-2-91所示。

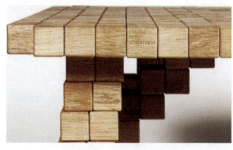
图5-2-90　块材的分割表现

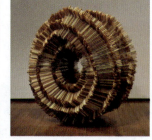
图5-2-91　块材的积聚艺术

③块材的组合。块材组合的关键在于追求相邻连接的、各种表现相贯穿或嵌合的效果，使人感觉结构更为紧凑，整体性更强。在造型过程中，注意大小、形状的变化，整个实体方向上的改变，主要结构形式的改变，主要部分之间形式上局部的或整体的重复等。通过这些变化，组成一个既有运动韵味，空间变化丰富，又协调统一的立体形态。

块材的综合构成，是在理解材料基本力学原理和结合方式、形状和空间的基本原则基础上，进行的立体空间造型。这一造型形式的价值在于强调基本构造、创新思维和美的形式三方面因素的综合运用和表现，而不是某一方面的侧重。例如，一件已完成的造型作品，也许从单体造型元素看上去并不完美，但从整体形态欣赏，该作品无论从造型结构方式、材料选用、空间的表现、个性化的处理以及强度等方面都获得较好的展现效果。在艺术创作过程中体现了一种良好的设计思维，且具备某种抽象的形态功能，这将是一件成功的艺术作品。

### 3. 三维空间形态的抽象表现

宇宙原本就是抽象的。抽象形态是一种智慧，是以童真的眼睛获得重新"发现"世界的创造力，一种运用形态语言获得真正创造能力的方法，是以高度概括提炼的形态产生一般具体物象所不具备的价值，如图5-2-92所示。抽象形态特指无法明确指认的形象和形态，虽然可以引起人们的某种感受，但是在生活经验中却找不到明确的对象，是非具象、非理性的纯粹视觉形式。

抽象形态是具象形态的升华和创作主体个性的集中体现，反映着艺术家对主体方面的构思和创作力所灌注的生气、灵魂以及对美的因素的判断能力和勇于创新的胆识。抽象形态以不尽合乎视觉科学和生活逻辑的手法造成某种背离，不对具体物象进行如实再现，通过使用几何抽象的

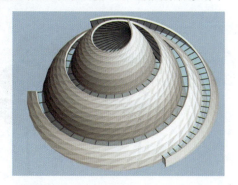
图5-2-92　白色旋转式城市雕塑3D效果图

点、线、面、体、色等造型元素在设计中凝结组合。图5-2-93乔治·尼尔森的 *Ball Clock* 作品，是由若干个不同色彩的小球构成的圆形形态，无论是每个单元元素，还是整体的造型，都可以归入几何形态的范畴。

在三维空间里，凡是形象切断了自然或现实之间的联系，使人无法识别原始的形象及意义，均称为抽象形态。由于抽象形态简约、夸张更能突显形态的本质特征，因而给人留下了深刻的印象。

（1）几何形态表现。几何形态是由基本的几何形体如三角形、长方形、正方形、圆形、锥形等经过艺术思想和设计理念的组合加工所形成的三维造型，以整齐的构造、明快的线条、简洁的艺术表现形式为其形态特点。几何形态的抽象表现方法，主要有几何形体的分割、分裂、组合、叠加、扭、曲、挤、接等，它可以是单一几何形体的组合，也可以是多种几何形体相互穿插的组合。

在现代造型设计中，几何形体成为一种时尚。例如，在家具设计中，把单个几何形体（如球体、柱体、锥体、方体等）作为造型主体而直接组合应用，只对形体进行一些简单的加法和减法的创造处理，从而获得优美的家具产品造型。这种方法是单个几何形体独立应用时进行外观艺术形态处理的常用方法。芬兰浪漫主义设计大师艾洛·阿尼奥把这些家具作为单个几何形体通过减法创造而获得，如图5-2-94和图5-2-95所示。几何形体的复合组合，是以某种几何形体为基本单元或模块，通过加法创造的原则（如插、叠、垫、绑等）而构成的一种形态独特、外形简洁的新产品，也可将其理解为基本形体的复合相加组合体。图5-2-96是美国家具设计大师乔治·尼尔森（George Nelson，1907—1986年）设计的"向日葵沙发"。这款沙发的主体被分解成一个个的小圆，其简洁的造型、明亮的色彩和自由组合的构思对家具设计产生了深远的影响。几何形态的设计风格和设计思维，能给设计师在设计中带来与众不同的设计创意和理念，如图5-2-97所示。

图5-2-93　*Ball Clock*　乔治·尼尔森（美国）

图5-2-94　番茄椅　艾洛·阿尼奥（芬兰）

图5-2-95　球椅　艾洛·阿尼奥（芬兰）

图5-2-96　"向日葵沙发"　乔治·尼尔森（美国）

图5-2-97　椰子椅　乔治·尼尔森（美国）

（2）有机形态表现。有机形态的特点在于形体的三个向度关系是自由转化的，即不像几何形体那样可通过数学方式来处理，正是基于这一特点，使有机形体的造型能表现出自由的韵律、生命的动力和丰富的空间体态（图5-2-98）。

在立体空间造型中，有机形态是最难处理形体空间关系的。有机形态的空间转化形体最难以用轮廓线来把握，初学设计者通过某一角度处理完形体，再转变一个角度观察时，常常会发现先前的处理是不准确的。这是因为未能充分估计到形体的第三个向度。解决这一问题的关键在于认识形体的方法。

在观察和认识这些自由度很高的形体时，不要把它们看作是很复杂的和没有规律的对象，而应该看作是由基本几何形体构成的形态。例如，当设计一个有机形态时，其形体被意象为数件不同形式的球体和锥体（当然这些形体是可以被调整过来的，如球体被压缩，锥体被切开等）。这时第一步应是从意象上重点处理基本几何形体的三个向度的关系，第二步才是处理基本几何形体的过渡关系。

立体空间造型常常不直接表现生活和自然中的具体对象，而只是通过对生活和自然的提炼，表现出具有生活和自然意味的情趣和韵律。通过非具象的有机形体造型，创造某种感觉性的内容，使之加强设计者的感觉能力，这是有机形体造型的表现特征，如图5-2-99所示。

有机形态是指可以再生的，有生长机能的形态，它给人舒畅、和谐、自然、古朴的感觉，但需要考虑形态本身和外在力的相互关系才能合理存在。我们生活在一个有形的世界里，形形色色的物体主要依靠它们外在的形态，通过视觉或触觉传递其大小、长短、动静、色泽等有关信息。最初人们认识的形态，都是自然界的形态，后来随着社会的进步和人类抽象思维意识的不断增强，我们接触的造型越来越多，便得出了各种抽象形态。

有机形态属于抽象形态的一种，它不受数理规则的束缚，看上去无规律，但又遵循某些自然物体的形状为原形加以变形，如图5-2-100所示。

（3）偶然形态表现。偶然形态本来是自然规律的结果，是不可预测的自动形态或自然形态，但在设计中可利用多种工具、材料和方法制作出偶然形态。例如，用碎石压纸而成的凹凸形态；用手把纸揉皱的形态；用火烧某种物体吹灭后而成的形态，这些都是在创作前往往可以预料后果的不规则形态。偶然形态具有其他形态无法表现的美感，唯一且不可重复。

偶然形态也指自然形成，非人的意志可以控制结果形成的形态。有些器物在窑内烧制时，由于窑中含有多种呈色元素，经氧化或还原作用，出窑后呈现意想不到的釉色效果。因其出现于偶然，

图5-2-98　龟椅　林琮然

图5-2-99　有机形大楼与央视新楼

图5-2-100　有机形椅子

形态特别,人们又不知其原理,只知由窑内焙烧过程变化而得,会出现一种非人工所能达到的色彩效果。

#### 4. 三维空间形态的意象表现

意象形态,是有别于具象形态和抽象形态的,可以说是介于两者之间的一种造型形态。尤其是在一些雕塑作品中,它既不像具象雕塑那样再现现实,也不像抽象雕塑那样不可识别,而是在对现实形态的"似与不似"之间寻找表达生命的意象。东方艺术家极为重视造型艺术意象性的表达与操纵,意象美是东方艺术家精神栖息的家园,图5-2-101和图5-2-102的作品以有规律曲度的线呈双扇形有序排列组合,构成三维空间造型形态,多视点伸展变形给人们带来了步移形变、视觉图景的效果,在唯美的形式中孕育着双凤展翅飞舞的意象形态。该雕塑作品既有具象形态的影子,因为它是人的造型的夸张和提炼,也有抽象形态的特征,其造型已经脱离了具象形态的束缚,因此是介于两者之间的一种意象形态造型。

三维空间的造型表现,往往要从材料、构造、加工方法及形态等多方面来创造一种抽象的功能。例如,用线材和面材构成某个形态,这个形态尽管不是设计一把椅子,或者是设计一座建筑物,或者是其他任何一个具体的对象,却要求设计出的形态具备合理的结合方式,要求对材料的合理选用与加工,要求能承受尽可能大的重量,并且要求形态有一定的美感,这样就能使表现与设计得到有机地结合。

图5-2-101 雕塑旋律作品(一) 北仑

图5-2-102 雕塑旋律作品(二) 北仑

## 四、四维空间

在了解四维空间前,我们举一个例子,莫比乌斯带,从一点出发,可以最终到达终点,虽然从起点到终点中的每一点都是在一个切面上的,但是实际上莫比乌斯带同时包括了正反两个面,所以它是存在于空间里,而不是一个平面,也就是存在于更高的维度里,这说明了低维度无法想象高维度的活动。四维空间可以看到一生的所有时刻。

#### 1. 四维空间的定义

对四维空间的理解我们可以通过克莱因瓶来掌握它的内涵,图5-2-103克莱因瓶是一种不可定向的闭曲面,它没有"内部"和"外部"之分。它是一个在四维空间中才可能真正表现出来的曲面,如果一定要把它表现在我们生活的三维空间中,我们只好把它表现得似乎是自己和自己相交一样。事实上,克莱因瓶的瓶颈是穿过了第四维空间再和瓶底圈连起来的,并不穿过瓶壁。用扭结来打比方,如果把它看作是平面上的曲线的话,那么它似乎自身相交,再一看似乎又断成了三截。但其实很容易明白,这个图形其实是三维空间中的曲线,它并不和自己相交,而且是连续不断的一条曲线。在平面上一条曲线自然做不到这样,但是如果有第三维的话,它就可以穿过第三维来避开和

自己相交。只是因为我们要把它画在二维平面上时，只好将就一点，把它画成相交或者断裂的样子。克莱因瓶也一样，可以把它理解成处于四维空间中的曲面。在这个三维空间中，即使是能工巧匠，也不得不把它做成自身相交的模样，就好像最高明的画家，在纸上画扭结的时候也不得不把它们画成自身相交的模样。

由上可得出，四维空间是由无穷多个三维空间组成的，多出的一个维度是时间。可以这么理解，三维空间中观察到的是一个物体在某个时刻的状态，四维空间看到的就是某个物体的所有时刻。将三维空间想象成一个点，那么，四维空间就是一条线，线的刻度是时间，我们就是生活在这条线上的孤立的点。因此，四维空间是时间要素的空间表现（空间中时间性的表现）。图5-2-104是时间取帧叠在三维空间的跑步，加入时间维度后近似想象出四维物体。这种空间表现具有流动性和变幻的感觉，又称"动态性空间"。

### 2. 四维空间的表现途径

在造型艺术中，"四维空间"借鉴了西方现代画派中"立体派""未来主义画派"的艺术观，特别是未来主义画派的作品，力求表现飞速的时代动力，在一个画面上表现出某一瞬间的连续性形象。这种艺术使人们对生活中的一切事物的动感与速度感产生了兴趣。他们再现的画面就像慢镜头在底片上感光快动作的影像一般，依靠形象的重叠与模糊来造成动感，为以后的抽象绘画开启了新的道路。

四维空间造型表现方法与静止不变的二维空间及三维空间相比，更重视物象的运动变化及全方位、多角度观察的过程。例如在同一个物体中利用多种透视描绘对象，将同一物体的正面、侧面、背面、剖面等各不相同的面结合在一个视点中，以分解的小块面重构为一个新的具有立体感的物象。

在现实世界中的运动除了不改变物象性状，在时间序列中从一个位置移到另一个位置之外，还有大量的在时间演进中以形态的变异来完成运动全过程的，如蝌蚪变青蛙、宇宙星空的变化以及一根火柴燃烧过程的变化等，这些都是物象的运动、变化过程，不仅可丰富形态语汇，而且可在观察、思考、表现中促发创造性思维，如图5-2-105所示。

总之，四维空间表现并不简单地包含着如节奏及韵律所展现的运动过程，还必须包含在不同时间中的形态特征、性质的改变。四维空间的研究表现应包括万物中一切运动、变化，乃至从无到有、从成长到衰败的一切现象所蕴含的规律。从这个意义上说，四维空间的表现应该是丰富多彩并富于启发性的。

图5-2-103　克莱因瓶

图5-2-104　三维空间跑步

图5-2-105　四维宇宙空间

### 五、多维空间

#### 1. 多维空间的定义

人们一般都在被限定的三维空间中活动，然而声音、思维、意象和时间是既定的三维空间所无法限定的，那么由听觉引发的空间意象，由思维带来的历史或未来的意象，由情绪唤起的情感意象……该是几维空间？如果将这些不同时空的意象集合起来加以表现，即声、动、不同的时间融为一体，应该说它是具有多维空间的综合表现。这种空间表现可称作"综合性空间"，它具有丰富、广阔与时空无限延展的感觉。进行多维空间造型训练，可以在观察、思考、表现中激发创作者的创造性思维，并对未来的造型设计的表现提供更多的可能性。

#### 2. 多维空间的表现途径

多维空间的物体在其所在的空间中是有很多种的状态和可能的，所以在多维空间的作品中的人或物不可能像传统的透视学所表现的那样，确定存在于一个合理的平面上。因此在多维空间的画面中，有无数条无形的、不同方向的物体出现在不同的空间中，整体形成了一种滑动的态势，引导欣赏者的视点不断地随之移动变化，这种"移动的视点"超出了传统透视学原理所规定的界限。多维空间中的表现特点是，画面中灭点越多，视点所牵引方向的分歧也就越多，视觉所受到诱导的方向也会随之增加，也就更进一步打破了稳定与宁静的视觉效果。甚至有一部分现代艺术家已经不太注意画面的具象的形象、情节，特别热衷于对画面形式感的追求，这样可以打破视觉常规的界限，开拓出更加奇特新颖的多维空间形式，给人带来丰富多彩的视觉体验。

多维空间构成的表现途径包括以下四种：

（1）散点平列——无透视感的平面装饰构成。无透视感的平面装饰构成，是放弃了传统的透视关系要求，不考虑任何空间透视的关系，将物体的形象随意地安置在一个平面上。这种构成方式一定要从色彩上和造型上使用多变或语言突出的巧妙手法，才能打破平面化的呆板。这种手法不仅使这些形状各异的形体处在平面上，而且还能产生立体感和协调整体的视觉效应。

（2）尊卑大小——非透视或反透视的特殊造型法则。这种创作手法往往打破了传统透视学原理的"近大远小"的规律，通常是服从于画家突出主题的需要，主观地把主要的人物或事物放大或细致地描绘。这种创作方式一般都是依赖于宗教或是意识形态的制约和要求而产生的，比如中西方的宗教绘画表现得尤为突出。

（3）切割、重叠以及多物象组合。切割、重叠以及多物象组合是艺术家通过选取多个视点所得到的各个物象的局部，再重新组成的新形象，不论从形态结构、线条、色彩上都令人感觉到异样的同时又感到真实可信。这些切割分解并重新组成的形象，虚拟而合理，新奇而真实。立体主义的艺术实践恰恰就符合了这一创作方式，创作出离奇、抽象的别样趣味的艺术作品。我们可以通过这种手段开拓自己在多维空间中的艺术研究领域。

（4）视点推移——多维空间的快速转换。现代绘画在塑造视觉空间的时候，由平面向立体空间自由扩展的灵活多样技法可以通过视点推移的方式，或者是视点放射的方式，或者是不规则的运动方式，使画面产生无限的视觉张力和空间想象力。

由以上分析可知，视点推移在多维空间中的表现有以下三个方面的内容：

①在各种物体形象组合在一起时，以某种形式或手法作为分割，使画面中出现了多个小空间，而在每个小空间中似乎都是符合现代的透视规律的，产生了各自独立的视觉中心。

②以现代艺术的观点来看，视点脱离了客观的限制，它只是自由地随着画面构成美的需要而移动。

③按现代艺术的观点来解释，地平线是可以上下移动的，空间已经不是一个绝对的合理的形式，都是可以自由而随意地变化的。

在视点推移描绘中，同时呈现出两个或更多不相交的视点，形成了分离而又同时性的视线打破或分裂了曾被看成是均匀的空间，这就形成了破碎的空间。这也构成了多维空间的形式特点，如巴塞罗那的插画家Cinta Vidal Agulló创作的图5-2-106至图5-2-109《引力》系列木板丙烯绘画作品，描绘了一个美妙的非典型重力结构的多维空间世界。

图5-2-106　《引力》（一）　Cinta Vidal Agulló（巴塞罗那）

图5-2-107　《引力》（二）　Cinta Vidal Agulló（巴塞罗那）

图5-2-108　《引力》（三）　Cinta Vidal Agulló（巴塞罗那）

图5-2-109　《引力》（四）　Cinta Vidal Agulló（巴塞罗那）

法国印象主义大师马奈的作品是破碎空间的一个特例。马奈绘画的构图形式有自己的语言特征，但从一开始就遭到了非议，比如作家左拉曾表示："对马奈来说，构图已经消失了，画面中往往一两个人像，有时甚至是被任意安排的一群人，对他来讲已经不存在什么构图了。"但是，我们发现，其实马奈是利用多种视点的方式来观察这个世界，图5-2-110《酒馆女招待》就是典型的例证。欣赏这幅绘画作品时，观赏者很容易处于一种时空交错、不知身处何地的感觉。因为如果是从正常的角度来看，反射在镜子中的侍女像不可能与那个正面女人处在一个位置上，所以我们认为，这幅画其实是描绘了时间的两个瞬间或空间的两个不同的场景。这幅作品除了独特的视点形式表现外，为了使酒馆的气氛活跃、灯光耀眼，马奈采用了一种快速和刚劲有力的笔法，用平行和交叉笔法着色，色调明亮、鲜艳，特别是酒馆女招待充满光感的色彩，自然地反映了人物复杂而微妙的性格和心理。

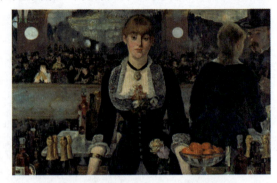

图5-2-110  《酒馆女招待》  马奈（法国）

### 3. 多维空间的表现要领

一维空间、二维空间和三维空间是可度量的。四维空间和多维空间是不可度量的。四维空间中的"时间维度"以及多维空间中不同时间、不同空间的综合，以及在这种综合中又融进了"思维"这一维度，从而使四维空间及多维空间具有强烈的心理特性。

多维空间的信息含量相当丰富，留给人们思维（反思与想象）的余地也是相当广阔的。在三维限定空间受"地平线"制约的人们，在多维空间表现中领悟着全新感觉。从这个意义上说，多维空间表现绝不是不同时间和空间的简单堆砌，而应当是内涵深刻、令人深思、感人至深的，因此"思维维度"是多维空间的生命线。

## 复习与思考题

1. 简述二维空间、三维空间、四维空间、多维空间的概念。
2. 简述二维空间形态的抽象表现形式。
3. 简述三维空间形态的抽象表现形式。
4. 如何理解意象图形和意象思维的应用是一种"隐意传达"？

## 学习技巧

1. 任意选用线、光影、结构的表现形式来充分体现体量感、空间感、材质感。
2. 创作要"情理之中，意料之外"，要从生活中发现和反映问题，可以遐想也可以狂想，

但目的是要用简单的画面表现创作思想。

 实训课堂

1. 用点、线、形表现"人与自然"的主题。
2. 应用写意的形式创作自己的形象。
3. 根据二维空间形态的抽象表现来表达自己或他人的喜、怒、哀、乐四种表情。
4. 采用夸张或变形的意象造型语言来表现马致远《天净沙·秋思》中"枯藤老树昏鸦，小桥流水人家"中，"枯藤、老树、昏鸦、小桥、流水、人家"的意境。
5. 采用二维空间形态的意象表现来表达生活中有趣的现象。
6. 确定一个所熟知的物象，借助想象，表现其运动过程。
7. 确定一个物象（自然形态、人工形态均可），表现其"生长""成熟"的过程。

# 第六章 作品赏析

## ■ 学习重点与难点

重点：空间形态下色彩的表现技法与技巧。

难点：作品的形式美，时代背景下创作思想、理念和技法表现。

## ■ 教学目标

培养学生掌握构思、构图、构想、创意以及创新能力，培养学生对造型形态的情感表达，掌握色彩的审美法则，建立和谐的色彩观念，启迪学生对造型形态、空间、色彩想象力和创造力，加强学生对色彩造型的艺术处理与表达能力，从而全面提高学生的色彩素养和艺术审美的判断力及其表现力。

## ■ 核心概念

学生作品　欣赏　经典名画　赏析

## 第一节 学生作品欣赏

图6-1-1至图6-1-24是学生创作的优秀作品。

第六章 作品赏析

图6-1-1 《那个年代》 支栋 水彩 80 cm×100 cm 指导老师：高有宏

图6-1-2 《静物》 汤小玲 水粉 80 cm×100 cm 指导老师：高有宏

图6-1-3 《好猫不好》 王迅华 水粉 80 cm×100 cm 指导老师：高有宏

图6-1-4 《干辣椒》 夏丽 水粉 80 cm×100 cm
指导老师：高有宏

图6-1-5 《城市记忆》 肖轩邈 素描
36 cm×70 cm 指导教师：张斌

图6-1-6 《大马士革》 黄山 综合材料 80 cm×100 cm
指导老师：张斌

第六章 作品赏析

图6-1-7 《绿》 刘嘉宁 水粉 80 cm×100 cm 指导老师：高有宏

图6-1-8 《水果静物》 徐静平 水粉 80 cm×100 cm
指导老师：高有宏

图6-1-9 《创意》 李恒 水粉 80 cm×100 cm
指导老师：高有宏

图6-1-10 《节假日》 张代理 水粉 80 cm×100 cm 指导老师：高有宏

图6-1-11 《灯》 徐坤 水粉 80 cm×100 cm
指导老师：高有宏

图6-1-12 《静物》 陈青 水粉 80 cm×100 cm
指导老师：高有宏

图6-1-13　《历史的记忆》　刘灿　水粉　　　　　图6-1-14　《蜡烛》　梁玉慧　水粉
　　80 cm×100 cm　指导老师：高有宏　　　　　　　80 cm×100 cm　指导老师：高有宏

图6-1-15　《东方红》　宿少林　素描　40 cm×55 cm　指导老师：张斌

图6-1-16 《关爱自然》 冯钰铧 综合材料
80 cm×100 cm 指导老师：高有宏

图6-1-17 《一面红墙》 陈梦婷 布面丙烯
80 cm×100 cm 指导老师：张斌

图6-1-18 《创意色彩》 冯靖敏 水粉
80 cm×100 cm 指导老师：高有宏

图6-1-19 《明天》 张宜 布面丙烯
50 cm×60 cm 指导教师：张斌

图6-1-20 《石榴》 闫赟旭 素描 80 cm×100 cm
指导老师：高有宏

图6-1-21 布面油画 王晴 30 cm×30 cm 指导老师：高有宏

图6-1-22 《无题》 杨慧敏 综合材料
80 cm×100 cm 指导老师：高有宏

图6-1-23　《后共享时代》　侯晶　综合材料　80 cm×100 cm　指导老师：张斌

图6-1-24　《记忆》　朱芮　布面丙烯　50 cm×60 cm　指导教师：张斌

## 第二节　经典名画赏析

夏尔丹早期的静物画，曾受到荷兰和佛兰德斯画家的影响。图6-2-1描绘了桌上放置的一个带铁把手的红木箱子和几只陶瓷杯子。在画中，蓝色与白色的和谐搭配体现出画家的独到之处。

在16世纪90年代后期，卡拉瓦乔画了一幅名叫《一篮水果》的静物画（图6-2-2）。在这幅画里面，如果我们看得仔细的话，就会看到苹果上有一个明显的虫洞；葡萄的叶子已经干得皱缩起来了；桃叶也已经开始卷曲，上面还有虫子咬出来的破洞。也就是说，这是一篮有毛病的水果，是一篮被虫子、病菌侵蚀过，正在腐坏、变质的水果。

我们也许会问，要画水果的话，为什么不画些新鲜诱人的水果，就像在卡拉瓦乔之前和之后的许多静物画家所做的那样？

图6-2-1　《带烟斗的静物画》　夏尔丹（法国）　布面油画　58 cm×82 cm　巴黎卢浮宫藏

图6-2-2　《一篮水果》　卡拉瓦乔（意大利）　布面油画　45 cm×64.5 cm　米兰安布罗西阿纳美术馆藏

　　《一篮水果》显示了卡拉瓦乔的极端的现实主义，或者说自然主义。生活在文艺复兴晚期的卡拉瓦乔，摒弃了文艺复兴全盛期的大师拉斐尔和米开朗琪罗的理想化。因为在现实里的水果，常常是不完美的。尽管我们仔细挑选，但是回家后还是会发现虫洞、摔伤的地方，放久了还会发霉、腐烂。但我们要求于艺术的，常常是它比现实要完美。卡拉瓦乔就拒绝了这种理想化，即便是在画一篮水果的时候。尽管这只是一幅装饰性的静物画，卡拉瓦乔却赋予了它深刻的寓意：生命并非只有丰美、甘甜，还有着疾病、衰败与死亡。他画的静物不单单是静物，他画的水果是水果的戏剧，或者说是生命的戏剧。

　　图6-2-3是一幅以花卉为主题的静物画，夏尔丹采用了简洁明晰的艺术语言对瓶花进行描绘。东方式的长颈青花瓶里是盛开的花朵，花朵的颜色多是白色、淡蓝色、淡粉色，笔法是跌宕风流，带有写意意味。花瓶的描绘较花卉严谨，形体结实，并能感觉到上面的一层透明的青釉，绢一般的花朵与修长的瓷瓶相得益彰，使画面显得有虚有实，有张有弛。背景和桌面都采用了充满光感的褐调子，而非"卡拉瓦乔式的静物"惯用的漆黑背景，这种忽视戏剧性，强调描绘对象所传达出的情感的艺术手法是夏尔丹对静物画的重大发展。

图6-2-3 《瓶花》 夏尔丹（法国） 布面油画 102 cm×76 cm 巴黎卢浮宫藏

德拉克罗瓦在19世纪40年代末创作了一系列静物画,这也是他对自然兴趣增加的时期。图6-2-4整体风格较为质朴,但作为浪漫主义大师,德拉克罗瓦的画中总也少不了饱满热烈的色彩、强烈的音乐感以及诗一般的意境。在这幅画里可以看到德拉克罗瓦惯用的深红色、黄色等暖色调,在热情洋溢的同时,德拉克罗瓦赋予了这些色彩以真实亲切之感;而且他很注意中间调子在画面中的运用及作用,将明亮的花卉与暗淡的水果安排得恰到好处。

作为印象派的大师,毕沙罗对光色的处理和运用有着非常独到的一面。图6-2-5采取垂直与平行的构图方式,背景是呈带条状、有碎花装饰的墙壁,桌面则呈横向展开,中间是一篮水果。画面色调清幽温雅,细碎的笔触恰如其分地表现出每一件物品及画面气氛,特别是画家对桌面和圆形篮子的描绘,充分体现了画家对光影和色彩的掌控。

图6-2-6以一组瓶花为描绘主体,略显蓝紫色的背景使画面气氛宁静悠远,并与前面的瓶花拉开距离。花朵为红、白两色,鲜绿的叶子似乎更能显示出生命的力量。白色的花瓶光影斑驳,略显朴拙与厚重,桌面上映出了花瓶白色的影子,旁边散落着几片叶子和花瓣。桌子被画家处理得很有立体感,也成为这幅作品的一个亮点。

图6-2-4 《花与水果》 德拉克罗瓦(法国) 布面油画 67 cm×93 cm 维也纳艺术史博物馆藏

图6-2-5 《篮里的苹果和梨》 毕沙罗（法国） 布面油画 46.2 cm×55.8 cm 私人藏

图6-2-6 《花束》 毕沙罗（法国） 布面油画 55 cm×46.4 cm 私人藏

图6-2-7的画面对比强烈,背景和桌布大面积的黑色与白色相映成趣。桌子上放着一些海产品和一口深色大锅,可以看出,画家倾力最多的是出于画面中心的一条肥硕的鱼,它高高翘起的尾巴、微微张开的嘴巴以及白色的鱼肚都在画家笔下显得异常生动。而深色大锅则几乎完全融进了深色的背景中,但暖色的光亮提醒着观者的视线。画面左侧的牡蛎、鲷鱼和前景的鳗鱼也被画家描绘得非常精彩,特别是鳗鱼身上湿滑的质感尤为精彩。黄色的柠檬和红色的鲷鱼则以鲜艳的颜色为整个画面增添了靓丽的色彩。

图6-2-7 《静物(牡蛎、鳗鱼和鲷鱼)》 马奈(法国) 布面油画 73.4 cm×92.1 cm 芝加哥艺术学院藏

马奈最感兴趣的不是他所描写的题材与对象,而主要是色彩的和谐,是光线照射在各种事物上的色彩反映。图6-2-8中画面的黑白对比非常鲜明,马奈对白色桌布的描绘可谓精雕细琢,微妙的色彩变化比实物更加美妙动人。桌子上的物品如装在盘子里的半条鱼、玻璃酒杯等,马奈也都在造型的基础上用颜色来反映。虽然用笔简练,但准确的颜色运用使它们看上去真实可信而韵味无穷。

几朵硕大盛开的芍药花被随意地插放在一只小口径的玻璃花瓶中,花姿娇艳,色彩分布调和,花瓣的白色和红色相互掩映渗透,形成了"你中有我、我中有你"的意境。画面以黑色的背景来突出静物,使之有如梦幻般出现在观众面前。马奈采用小笔触细致描绘,其中对花瓶的描绘尤为精彩,灿烂的黄色和明亮的白色把光照下玻璃强烈的质感和水描绘得淋漓尽致,并有一种流动上升的生命感(图6-2-9)。

图6-2-8 《风味》 马奈（法国） 布面油画 71.4 cm×89.9 cm 康帕斯博物馆藏

图6-2-9 《芍药花》 马奈（法国） 布面油画 65 cm×73 cm 私人藏

雷东笔下的花卉总给人一种灿烂缤纷的感觉。他在花卉的表现方面不是对景实描，是依靠画家的自身想象创造出来。图6-2-10中一束纷繁杂乱的花束随意地插放在一个泛着釉光的浅绿色陶瓶中，陶瓶的形状不甚规整，像是画家随手勾勒出来的一样。在这花束旁有一只火红的蝴蝶飞舞着，画家把内心的欢快情感传送到了笔端和颜色上，赋予这些花卉以诗意盎然的情趣，营造出了一种介于现实与非现实之间的意境。

图6-2-10　《花卉》　雷东（法国）　纸上粉笔画　尺寸不详　私人藏

象征主义画派画家雷东的油画和粉笔画，效法印象派绘画的静物、花草等画法，注重光色，色彩丰富，曾受到马蒂斯的赞赏。图6-2-11是一幅色粉花卉作品。它具有一种朦胧感，它们出现在一个不确定的空间中，也没有固定的位置。瓶中的鲜花宛如梦中的花园，长颈瓶中的花束色彩耀眼明亮，不像是一种植物的本性，它体现着画家内心欢快的情感世界。

在雷东的花卉作品中，所使用的花瓶多是不透明的瓷质花瓶。图6-2-12中的玻璃花瓶则比较少见，就更不用说花瓶上五彩斑斓的映影了。在这幅作品里雷东采用了黄色为背景，营造出一种温暖明亮的气氛，而对花朵和枝叶的描绘则似乎只见色而不见形。雷东对色粉笔的运用变得更加自由和具有表现力，将色彩技巧发挥到了极致，花束上白色的运用增加了画面的光感和亮度。

图6-2-11 《长颈瓶中的鲜花》 雷东（法国） 纸上粉笔画 57 cm×35 cm 巴黎奥赛博物馆藏

图6-2-12 《一大束野花》 雷东（法国） 纸上粉笔画 52 cm×37 cm 私人藏

这幅《白瓷花瓶中的花束》是雷东在色彩上进入第二时期的作品（图6-2-13）。雷东主要依靠想象，而不依靠视觉印象。雷东曾说："超自然的东西不给我以灵感。我观察外部世界，我以真实的事物，来展示我投向梦中的事物，它是我自己生命的扩大。"所以白瓷花瓶中的花束，不是一种真正的植物，而是一种梦幻式的鲜花。雷东在此运用了娴熟的技巧，描绘着画中每一个有生命的花朵，在金黄色的梦幻中，显得更加芬芳迷人。

图6-2-13　《白瓷花瓶中的花束》　雷东（法国）　纸上粉笔画　54 cm×40 cm　巴黎奥赛博物馆藏

《瓶花》展现了卢梭画作中的偏好（图6-2-14）。此画创作于1909年，构图非常单纯：橄榄绿的幕墙、黄色的桌子以及处于画面中央的瓶花。但背景的垂线，桌子的边角线和瓶花线的绿枝都打破了构图的枯燥乏味，为画面增加了趣味性。卢梭对这些物体的描绘显得稚拙，他仔细地描绘一片片花瓣，但这并不是实际写生的结果。"花语"在当时是非常流行的，卢梭很可能赋予了这些花某种象征意义。

图6-2-14 《瓶花》 卢梭（法国） 布面油画 尺寸不详 私人藏

19世纪法国纳比派画家博纳尔十分崇拜雷东,他声称自己从雷东的作品中发现了"几乎相反的两种性质的统一,即单纯的内容和神秘的发现"。从这幅《野花》的作品中,我们可以明显地感觉到雷东对博纳尔艺术的影响。画家采用了敏感的近似神经质的笔触,使画面充满了个人主观的情绪色彩。作为画面主体的瓶中野花被描述得如烟花般绚烂夺目,白色的花瓶、橙色的野花和同一色系的背景融为一体,同时这幅画还带有一种象征主义倾向和梦境般的神秘色彩(图6-2-15)。

图6-2-15 《野花》 博纳尔(法国) 布面油画 55 cm×49 cm 私人藏

图6-2-16是博纳尔晚年的作品,当时他更加沉迷于对光和色的描绘,作品中也更多地表现出强烈的个人情绪。画面构图松而不散,红酒瓶、水果盘、小坛子等物品有节奏感地排列着,饶有趣味。这幅画的色彩运用极为成功,把色彩作为传达个人情感的媒介,他大面积使用乳白、大白两种不易把握的颜色,并使两者达到完美的统一,这可能是从马蒂斯《红色的和谐》中得到的启发。同时,他以娴熟的笔法,生动地刻画出富有性格特征的红酒瓶、水果等物体,使整幅作品显得清新可爱,体现了博纳尔晚年在艺术上对纯真质朴的回归。

1906年前后,马蒂斯的画风有所改变,他似乎在有意地修正野兽正义时期过分狂暴的表现方式,从而形成一种宁静庄重的画风。图6-2-17的构图仍是有秩序的生活境界,但他在画中使用强烈的原色对比和粗犷的线条来体现自己对客观事物的感觉。桌面鲜艳的红色、墙面淡雅的蓝色以及明黄色构成了大面积的优美色块,将画面有组织地进行分割,相比之下近景的花显得层次丰富、色彩纷繁。这种有整有散、有疏有密的精心安排,使野兽主义的风格更加完美。

图6-2-18体现了1910年以后马蒂斯的典型风格。画面中再也看不到具象的物体,看到的只有大块的稀薄而明亮的色彩。在这里马蒂斯追求的是色彩的单纯与平衡,他在蓝色中寻求一种平衡,用饱满的色彩来展现一个充满对比色的图案世界,极具装饰风格。透视法在这里被彻底地换掉,单纯的形体用粗犷的线条和简单的阴影来随意地塑造,一切都是平面的。

图6-2-19描绘了一位妇女正往餐桌上摆放水果的情形。画面中的墙壁和桌面没有前后的区分,全由平涂的玫瑰红色统一成一个完整的色区,从而构成了这幅画的基调。在组织画面时,马蒂斯利用了装饰的手法,窗外房子的粉红色与室内墙壁上的红色相呼应。而室内的桌布、墙壁上的花纹以及桌面上水果的色彩,则与窗外蓝天绿地、黄花的颜色相和谐。它们就像诗歌的韵律能满足人的听

图6-2-16 《有红酒瓶的静物》 博纳尔(法国)
布面油画 65 cm×54 cm 私人藏

图6-2-17 《花卉》 马蒂斯(法国) 布面油画
70 cm×61 cm 俄罗斯圣彼得堡艾尔米塔什博物馆藏

觉要求一样，使观者的视觉获得了充分的满足。这幅画的色彩在形与线的配合下，创造出了明亮、和谐的效果。

图6-2-18 《蓝色的窗户》 马蒂斯（法国） 布面油画 130 cm×90 cm 纽约现代艺术博物馆藏

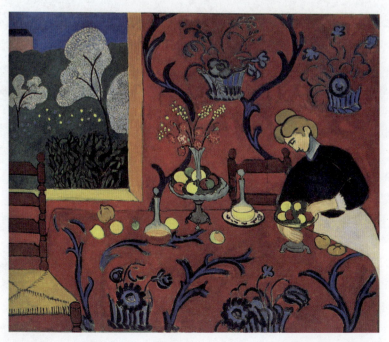

图6-2-19 《红色的和谐》 马蒂斯（法国） 布面油画 181 cm×246 cm 俄罗斯圣彼得堡艾尔米塔什博物馆藏

自从杜菲受到马蒂斯作品的影响后，就完全抛弃了物理上光与影的铺垫，而更加随心所欲。草莓一般的红色成为这件作品的基调，花、叶子、花盆的颜色严实厚重，只有那张圆桌呈现出透明的效果。这幅作品画得最细的部分要数墙面上的装饰画，花纹的色块像是随意点上去的，而轮廓线确实是画家细心勾勒的，这幅作品传达出了温馨、浪漫而又别致的感觉（图6-2-20）。

图6-2-20　《玫瑰的生命》　杜菲（法国）　布面油画　90 cm×128 cm　巴黎市立美术馆藏

里维拉在这幅画中采用的完全是一种平面的描绘，前倾的桌面被各种不同颜色的三角形色块分割而成，并以颜色的深浅表示桌面上物体的阴影（图6-2-21）。桌面上放着壶、瓶、杯子、果盘等日常用品，这些物品的造型也是用各种近似几何形的色块来表示的，它们或相接，或相连，或相叠，物体都被拉长了，并且似乎时刻都有倾倒的可能。从中我们可以看到里维拉对光色的几何分割的探索。

莫兰迪的静物油画显得非常温和，给人一种精神上的慰藉。他所选的静物都是一些色相不明确的白色或灰色的物体，如图6-2-22中出现的白色或透明的长颈瓶、浅黄褐色的茶壶、透明的油灯以及白色的盘子等即属此类。莫兰迪根据画面不同程度的需要来安排色彩层次，但同时又弱化了空间的层次感。另外画面中玻璃烛台上的灰蓝色，也起到了一定的提点画面的作用。

毕加索以几何变形的手法描绘了桌面上的果盘和杯子（图6-2-23）。整幅画面都采用了平涂法，以至于赭色桌面就像要倾塌一样。水果也不再是具象的描绘，而是将水果抽象成有棱有角的几何形体，变形后的水果显得异常坚硬和结实，从而改变了水果在人们心目中一成不变的印象，赋予水果以锐利的特性。果盘和杯子的造型也很不规整，它们的轮廓或是借用两种颜色的对比而产生，或是描绘得生硬而粗糙。

图6-2-21 《静物》 里维拉(墨西哥) 布面油画 85 cm×65 cm 俄罗斯圣彼得堡艾尔米塔什博物馆藏

图6-2-22 《静物》 莫兰迪(意大利) 布面油画 55 cm×57 cm 米兰布雷拉美术馆藏

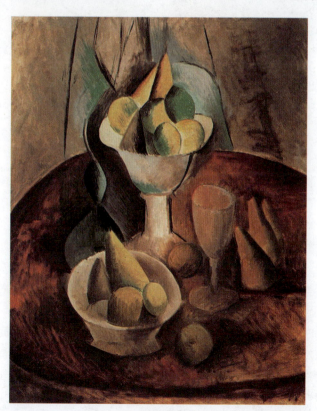

图6-2-23 《水果与杯子》 毕加索(西班牙) 布面油画 92 cm×73 cm 俄罗斯圣彼得堡艾尔米塔什博物馆藏

1912年起，毕加索转向其"综合立体主义"风格的绘画实验。他开始以拼贴的手法进行创作。在图6-2-24中，我们可以分辨出几个基于普通现实物象的图形：一个瓶子、一只玻璃杯和一把小提琴，它们都是以剪贴的报纸来表现的。

图6-2-24　《瓶子、玻璃杯和小提琴》　毕加索（西班牙）　布面油画　尺寸不详　瑞典现代艺术博物馆藏

在分析立体主义的作品中，物象被缩减到其基本元素，即被分解为许多的小块面。毕加索以这些块面为构成要素，在画面中组建了物象与空间的新秩序。他通过并置和连接那些笔触短促而奔放的块面，获得一种明晰剔透的画面结构，反映了某种严格而理性的作画程序。通过对涂绘及笔触的舍弃，他甚至获得一种更为客观的真实。他采用报纸、墙纸、木纹纸以及其他类似的材料，拼贴出不同形状的块面。

这种拼贴的艺术语言，可谓立体派绘画的主要标志。毕加索曾说："即使从美学角度来说人们也可以偏爱立体主义。但纸粘贴才是我们发现的真正核心。"毕加索曾在与弗朗索瓦·吉洛的交谈中，阐述了他对于拼贴的看法："使用纸粘贴的目的是在于指出，不同的物质都可以引入构图，并且在画面上成为和自然相匹敌的现实。我们试图摆脱透视法，并且找到迷魂术。报纸的碎片从不用来表示报纸，我们用它来刻画一只瓶子、一把琴或者一张面孔。我们从不根据素材的字面意义使用它，而是脱离它的习惯背景，以便在本源视觉形象和它那新的最后定义之间引起冲突。如果报纸碎片可以变成一只瓶子，这就促使人们思考报纸和瓶子的好处。物品被移位，进入了一个陌生的世

界，一个格格不入的世界。我们就是要让人思考这种离奇性，因为我们意识到我们孤独地生活在一个很不使人放心的世界。"（［法］弗朗索瓦·吉洛，［美］卡尔顿·莱克.情侣笔下的毕加索［M］.邹义光，张延凤，谢昌好，译.天津：天津人民出版社，1988.）

《卡思维勒像》是毕加索在1909—1911年"分析立体主义"时期的绘画，进一步显示了他对于客观再现的忽视（图6-2-25）。这一时期他笔下的物象，无论是静物、风景还是人物，都被彻底分解了。那些被分解了的形体与背景相互交融，使整个画面布满以各种垂直、倾斜及水平的线所交织而成的形态各异的块面。在这种复杂的网络结构中，形象只是慢慢地浮现，可即刻间便又消解在纷繁的块面中，色彩的作用在这里已被降到最低程度。画面上似乎仅有一些单调的黑色、白色、灰色及棕色。实际上，画家所要表现的只是线与线、形与形所组成的结构以及由这种结构所发射出的张力。

图6-2-25 《卡思维勒像》 毕加索（西班牙） 布面油画 100 cm×61 cm 芝加哥艺术博物馆藏

这幅作品清楚地显示了毕加索是怎样将这种分析立体主义的绘画语言，用于某个具体人物形象的塑造的。令人费解的是，恰是在这种分解形象和舍弃色彩的极端抽象变形的描绘中，毕加索始终不肯放弃对于模特儿的参照。为了画这幅画，他让他的这位老朋友卡思维勒先生耐着性子摆好姿势，在他的面前端坐了有20次。他不厌其烦地细心分解形体，从而获得一种似乎由层层交叠的透明色块所形成的画面结构。这幅作品中的色彩仅有蓝色、赭色及灰紫色。色彩在这里只充当次要的角色。虽然在线条与块面的交错中，卡思维勒先生形象的轮廓还能隐约显现，但是人们却难以判断其与真人的相似性。

格里斯是第一次世界大战后欧洲先锋艺术的主要成员。他把立体派的理论加以系统化，便于人们理解。在《吉他》这幅画中，可以领会到两种风格，一种是立体主义的——吉他及不同立体形状的交叠与重合；另一种是文艺复兴的——左上角的文艺复兴绘画语言的运用。两者的结合使人产生似是而非的实体印象。多面结构的画面，从立体主义的含糊概念中展示出事物的形象（图6-2-26）。

图6-2-26 《吉他》 格里斯（西班牙） 布面油画 61 cm×50 cm 私人藏

作为超现实主义绘画最有影响力的人物,达利的作品的确有其独特之处。在这幅静物画中,对象只是一个再简单不过的篮子和一块掰掉一半的硬面包,但是达利使用了异乎寻常的细节描写,将竹篮的编制纹理、面包坚硬的质感甚至表面的粗糙和细孔都表现了出来。不过画面呈现出来的却不是类似于尼德兰画派的写实风格,而是一种介于现实与臆想、具象与抽象之间的超现实境界。欣赏这幅画时,观者虽能看懂每一个细节,但在整体上却会感到荒谬恐怖,神秘怪诞(图6-2-27)。

这是一幅没有完成的作品,画面里的东西都只是一个大概的形状而已,但是看得出夏加尔在这时开始对花进行研究。画面中,虽然花是没有颜色的(除了少数几枝),但是却依然有着形状,花朵和花瓶都像是在发光,只有叶子不然。这种形式就像镂空了的花瓶被蓝色背景衬托出来,尽管显得异常突出,但观者也不会再追究这幅画是否完整(图6-2-28)。

图6-2-27 《面包篮》 达利(西班牙) 板上油画 37 cm×32 cm 德阿特莱达利博物馆藏

图6-2-28 《魔术师》 夏加尔(俄国) 布面油画 42 cm×67 cm 私人藏

第一次世界大战结束后，克利被当时著名的魏玛建筑学院聘用任教。在任教期间克利把他自己独特的画风用远近法、多层次等绘画理论加以规范化。这时他的色彩更趋图案化，画幅也更大些，接近于构成派的风格。他决心以一种抽象的，但又很严密的结构来表达另一个世界的现实。这个信念形成了他自己的表现风格，在这幅画中，克利以黑色背景来衬托着平面色彩，从而清楚地表达了他以抽象的分割和装饰图案来构成自己的主观幻想世界的画风（图6-2-29）。克利在其论著《创作的信条》中写道："我透彻的眼睛能看到这个世界美的事物，那是在它的背后取得的。"

这幅作品中大面积的冷色调占据了画面大面积的空间，具有层次感的富士山山体和近处的静物分界明显，但又统一在一起，近处的平面紧靠底边，处理成暖色调（图6-2-30）。水仙花插放在暖色调的花瓶内，纵向的布局和横向的画面产生了一种呼应。绿色的叶子和白色的花朵充满了强大的生命力，具有一股向上的动力，与富士山遥相呼应。诗意化的构图被赋予了理性化的色彩，达到了一个统一、和谐的深度空间，极其恰当地完善了作品的艺术性。

图6-2-31描绘了桌面上的静物。这幅作品的背景处于温馨的黄绿色色调下，并点缀以菱形的装饰性图案，具有设计感。前面的桌面上铺着厚实的橘黄色桌布，上面放着一个罐子、水果以及花篮。黄色的花朵是画面中最醒目的颜色，精巧的花篮有一种让人怜爱的美感。画家在造型时，多采用大面积的色彩厚涂，而且不注重色彩的过渡，使物体处于最原始的色彩块面的分割下。背景上的独特设计和色彩上动人的情感，表明作品受到日本浮士绘的影响。

克里姆特以象征和装饰手法描绘了《艾露姬肖像》（图6-2-32）。东方的装饰色彩与纹样，增添了人物迷离而浪漫的气质，夸张变形拉长了她的腰身，使她显得高雅端庄。立柱形的构图，迷离恍惚的色彩与掺入幻想的内涵，透出一种神秘莫测的力量，这正是克里姆特肖像画的特点。

图6-2-29　《无题》　克利（瑞士）　布面油画
100 cm×80.5 cm　私人藏

图6-2-30　《富士山和花》　霍克尼（英国）　布面丙烯画
尺寸不详　私人藏

图6-2-31 《花卉》 中村清治（日本）
布面油画 尺寸不详 私人藏

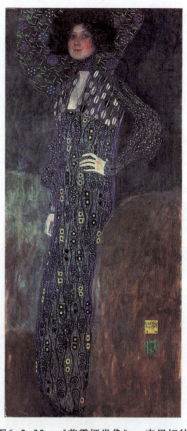

图6-2-32 《艾露姬肖像》 克里姆特
（奥地利） 布面油彩画 181 cm×84 cm
奥地利维也纳艺术史博物馆藏

《死亡与生存》又一次代表奥地利参加国际画展，是获得金奖的作品，该画表现了一个人的人生进程（图6-2-33）。几个不同历程的形象紧紧偎依在一起，成为一团，在宇宙中间它却只是一滴徐徐降下的水泡。克里姆特采用单线平涂，加重东方图案装饰，人物相互重叠与凝聚，只是一个生命的胎胞飘荡在宇宙之间，左侧有象征死亡的深渊形象。通过可爱的幼儿、丰满的少女、温柔的母爱、健硕的男子和年老的老妪等各个局部，展示一种寓意，说明人生的短暂。从生长、发育、求爱到衰亡，这是一种本质的显现。画面上的装饰性形象，意味着宇宙和人生是一种物质的回

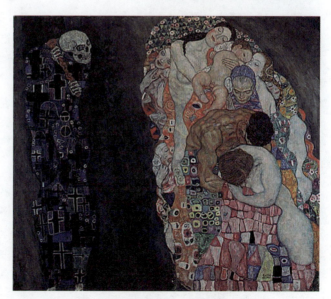

图6-2-33 《死亡与生存》 克里姆特（奥地利）
布面油彩画 尺寸不详 私人藏

圈。欢乐、悲伤、爱情、声誉，在天体的运转中都是转瞬即逝的。此种画意寓有很大的宿命论与悲剧成分，无怪法国大雕塑家罗丹观看后要感慨地发出"悲剧性"的赞词。

《朱蒂丝二（莎乐美）》取材于圣经故事：犹太希律王生日时，侄女莎乐美为他跳舞祝寿，他兴致所至便许诺她任何要求，侄女受母唆使，说要施洗约翰的头（因其母与希律通奸被约翰指责，记恨在心，此时报复），国王就斩了约翰。画中莎乐美的形象被置于长构图中，由两条鲜明的弧状线包围着，上身裸露的双乳突现，充满淫艳性感，而僵硬的双手却呈现出可怕的杀气，在她那美丽的面孔上却隐含着悔恨之意，这是一个有着复杂矛盾的艺术形象。在画面下部隐现约翰半个头像，画家以写实的造型描绘莎乐美的冷艳面孔和袒露的胸肩，其余画面则填满了各种形状、各种色彩的图案纹样。在这幅装饰画里潜藏着一股悲壮的冲击力，交织着情爱的感伤和生死的矛盾，妖艳、死亡和梦幻效果充满了这个装饰空间（图6-2-34）。

作为受过多年学院派艺术教育和工艺美术训练的克里姆特，在创作时充分发挥了写实造型和装饰风格，使具象和抽象这两种表现方法结合得合情合理，天衣无缝。这幅作品以金色作为背景底纹，各式金黄色纹样图案构成的衣饰包裹着人物的优雅形象，整个画面显得高贵华丽，金碧辉煌（图6-2-35）。

在《女人的三个阶段》中，克里姆特运用象征的手法将女人的一生——幼年、青年和老年三个阶段浓缩在一幅画中，这是一首不可逆转的人生三部曲，表现出画家对命运的感伤（图6-2-36）。克里姆特擅长以具象写实塑造人物，而以图案装饰环境和衣饰，以达到和谐统一的美感。这幅画的构图类似十字架，上方大块黑颜色，这可能喻含对死亡的恐惧，表现了画家生与死的观念。

母女的拥抱体现了母性光辉，在压抑的背景下，母女在艺术处理上应用了鲜亮而明快的色彩，仿佛在赞美女性一生最美好的意义所在，与年老时期形成了强烈的心境对比。一生灿烂之后，将面对无法抗拒的黑色死亡结局。

《满足》这幅作品是画家为比利时布鲁塞尔的斯托克莱公馆绘制的壁画局部（图6-2-37）。这组壁画以彩色镶嵌的手法制作而成，具有十分浓郁的装饰色彩，并使用了金箔和银箔，使壁画显得富丽堂皇。画家以编织组合的图案和象征的手法，描绘出一对恋人拥抱在一起的情景，除了人物的头部鲜明外，整个人物形象被淹没在十分夺目的各式图案纹样之中。

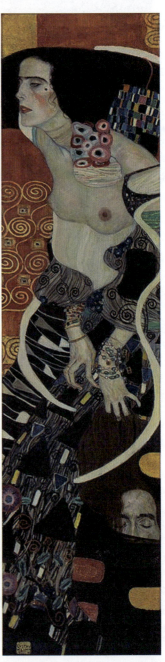

图6-2-34 《朱蒂丝二（莎乐美）》 克里姆特（奥地利） 布面油彩画 尺寸不详 威尼斯现代画廊藏

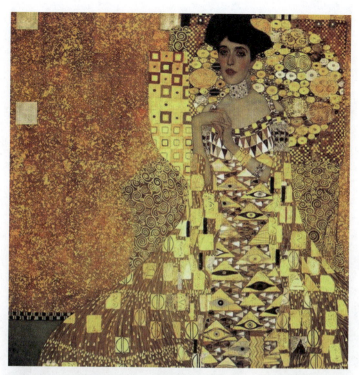

图6-2-35 《阿德勒·布罗赫-鲍尔像》 克里姆特（奥地利） 布面油彩画 尺寸不详 私人藏

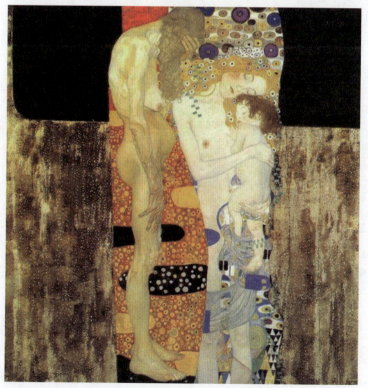

图6-2-36 《女人的三个阶段》 克里姆特（奥地利） 布面油彩画 尺寸不详 私人藏

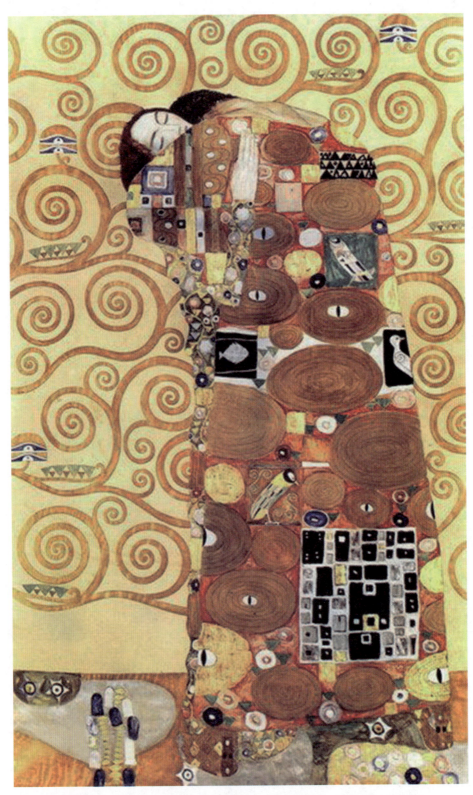

图6-2-37 《满足》 克里姆特（奥地利） 布面油彩画 尺寸不详 私人藏

达娜厄是希腊神话中海耳戈斯王——阿克里西俄斯的女儿。这个题材曾为提香和伦勃朗等大师画过，不同时代、不同画家所创造的达娜厄的形象特点都不相同。但克里姆特所塑造的达娜厄这幅蜷缩在方形的画面被各式图案纹样所包围的形象尤为特别，他以写实的手法，从现代人的审美观念出发，描绘了一位体态丰润而又充满性感诱惑力的裸女，表现出一种潜意识中的压抑和欲望。

在形式构成要素方面，《达娜厄》主要由曲线、几何图形和金色的圆点组成（图6-2-38）。画面中流畅、优雅、波浪起伏的线条表现出达娜厄公主飘逸的身形，这种线条借鉴了东方传统绘画表现方式，用它们的虚实、穿插、叠加等表现方式，同时也突出了人物的前后空间关系，以便使欣赏者获得心理上的空间感。

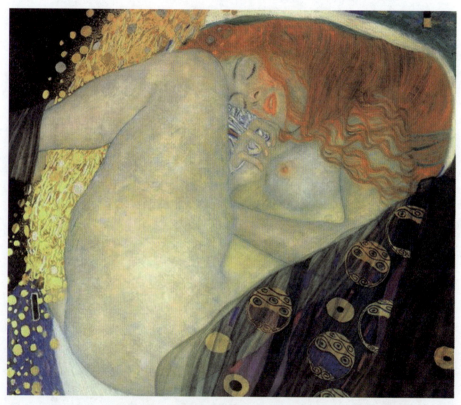

图6-2-38　《达娜厄》　克里姆特（奥地利）　布面油彩画　尺寸不详　私人藏

在这幅画中，克里姆特将更多的笔墨用于背景装饰上，达娜厄被极富动感和韵律的黑色带花纹的纱巾和金色的圆点包围，这些由生动的线条和点组成的面分割了画面，其间抽象而富有秩序感的图案丰富多彩却又和谐统一，营造出超强的视觉效果。

埃舍尔用两个螺旋的结合来描绘这幅画作，左边为一个女人头，右边为一个男人头，他们的前额缠绕在一起，像一个永无终结的带子，形成一对联合体（图6-2-39）。空间的联想通过许多的球体扩展开来，这些球体在空间的前方、内部和后方飘浮着。艺术家有意无意地排斥那些与他情感和观念不相通的东西，竭力选择、夸张、变幻那些相通相隔的东西，埃舍尔深入大自然心灵的深处，建造着充满哲理的家园，他的心与宇宙之心相合，可以说他的艺术更真实，貌似远离自然，其实更接近自然。

这幅画中的故事是从画廊入口处开始的（图6-2-40）。版画在墙上和桌上展示，有一个男士凝视着这幅画。左侧一个青年比门口处的男子要放大了许多，而该青年看的画也在扩大，一直到达窗边老妇人的建筑物下面并与其相连。因此在这个建筑物的下面成了画廊，同时，本来是看版画的青年，却成了版画中的人物。这幅画好像正向右转动，而且这种变化一直持续了下去。"你站在桥上看风景，看风景的人在楼上看你；明月装饰了你的窗子，你装饰了别人的梦……"——《断章》。诗中那富有哲理性的意蕴，不正是《画廊》所揭示的内容吗？

图6-2-39　《婚姻的联结》　埃舍尔（荷兰）　版画　尺寸不详　私人藏

图6-2-40　《画廊》　埃舍尔（荷兰）　版画　尺寸不详　私人藏

丁绍光的作品具有民族装饰风格，突出形式美感，少数民族的审美特征占有相当大的比重。作为装饰性极强的重彩画，丁绍光时常采用散点透视的方式，人物居中。作品常散发出一种自由精神，蕴含着云南少数民族风情（图6-2-41）。

丁绍光常采用以人物为中心，以其他物体填充空白的手法使其构图显示出强烈的装饰性。主题人物画得较大，人物之外由不同的纹饰、红色或蓝色的块面组成，而且背景多是中国传统文化中积淀下来的带有符号特征的仙鹤、吞口、牺尊、岩画等，使得整个画面饱满显现出美的光芒。从整幅画来看有一种烘托气氛，增强装饰的效果。

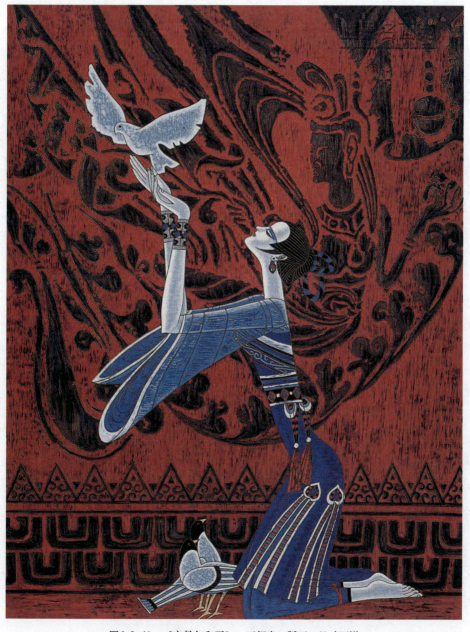

图6-2-41 《宗教与和平》 丁绍光 版画 尺寸不详

《仙鹤仕女》是以变形人物造型,突出东方女性优美形象的作品(图6-2-42)。丁绍光绘画描绘的主体人物大多数都是女性,而且都身材修长、苗条,极具女性特征,看上去非常优美。她们和现实中的人似像又不像,似是而非。他的画作中常常出现的仙鹤也是细脚挺拔,脖颈修长,更有一种婀娜的风情。接触过西方现代艺术特别是毕加索抽象艺术风格绘画的人会对这种夸张、变形感到似曾相识。在中西方古代壁画中都有所反映,这种变形是在实物的基础上加上主观的东西。以一个东方人特有的审美意识,根据表现的女性形象,在保持人体的基本形态的基础上,夸张、拉长人体的脖颈、躯干、手臂和腿是一种具象和抽象的结合。经过这样的处理,巧妙地表现了女性优美的形象和性别特征,寄托着他对女性独特的审美观念。而对于观赏者来说,修长而又恰当得体的人物造型,能使人感到舒展优美,视觉效果明确,有较强的形式感。

图6-2-42 《仙鹤仕女》 丁绍光 版画 尺寸不详

《链条上的狗》是巴拉最有名也是最有趣的一件作品（图6-2-43）。它描绘了时髦的着裙装的妇女牵着她的宠物小猎狗在街头行进的情景。为了表达动态效果，艺术家把狗的腿变成了一连串腿的组合，几乎形成半圆，让我们不由自主地想起运动中的车轮。妇女的脚、裙摆及牵狗的链子也同样成为一连串的组合，留下了它们在空间行进时的连续性记忆。众多不同时间的瞬间形象被同时凝结在同一个画面上，像慢放电影，又像同一底片的连续性拍摄，这种多物体、多侧面的同时并置使观众强烈地感受到艺术家为解决运动问题所做出的努力，尽管这种努力的结果看起来幽默而朴实。里德曾在他的《现代绘画简史》中评价说："未来派画家对运动问题的解决方法带有几分稚气，他们说，一匹奔驰的马不是有4条腿，而是有20条腿，它们的运动是三角形的。于是他们画马、画狗、画人，都画成多肢体的东西，处在连续的或放射状的安排之中。"

图6-2-43 《链条上的狗》 巴拉（意大利） 布面油画 91 cm×100 cm 奥尔布赖特·诺克斯艺术馆藏

《格尔尼卡》是西班牙立体主义画家毕加索于1937年创作的一幅巨型油画，长7.76米，高3.49米，现收藏于马德里索菲亚美术馆（图6-2-44）。该画是以法西斯纳粹轰炸西班牙北部巴斯克的重镇格尔尼卡、残暴杀害无辜百姓的事件创作的一幅作品。该作品采用了写实的象征性手法和单纯的黑、白、灰三色营造出低沉悲凉的氛围，渲染了悲剧性色彩，表现了法西斯战争给人类带来的灾难。

图6-2-44 《格尔尼卡》 毕加索（西班牙） 布面油画 349 cm×776 cm 马德里索菲亚美术馆藏

此画结合了立体主义、超现实主义风格，表现了痛苦、受难和兽性的情景。在画中的右边有一个妇女举着手从着火的屋上掉下来，另一个妇女拖着畸形的腿冲向画中心；左边有一个母亲与她已死的孩子；地上有一个战士的尸体，他一只断了的手上握着断剑，剑旁是一朵正在生长着的鲜花。画面以站立仰首的牛和嘶吼的马为构图中心。画家把具象的手法与立体主义的手法相结合，并借助几何线的组合，使作品获得内在结构紧密联系的形式，以激动人心的形象艺术语言，控诉了法西斯战争惨无人道的暴行。

这幅画在形象的组织及构图的安排上显得十分随意，甚至会觉得它有些杂乱。这似乎与轰炸时居民四散奔逃、惊恐万状的混乱气氛相一致。这长条形的画面空间里，所有形体与图像的安排，都是经过了精细的构思与推敲，而有着严整统一的秩序。虽然诸多形象皆富于动感，但是它们的组构形式却明显流露出某种古典意味。

在画面正中央，不同的亮色图像互相交叠，构成了一个等腰三角形；三角形的中轴，恰好将整幅长条形画面均分为两个正方形，而画面左右两端的图像又是那样的相互平衡。可以说，这种所谓金字塔式的构图，与达·芬奇《最后的晚餐》的构图，有着某种相似的特质。

图6-2-45描绘的是加拉的一个梦境，一个由于蜜蜂的蜇刺而引起的荒诞离奇的梦。在画面上，裸体的加拉悬浮在一块礁石上休憩，而礁石则漂浮在海面上。在加拉身旁，一只红色石榴飘浮在礁石边，一只小蜜蜂正专心致志地围绕着石榴"工作"。在加拉的左上方，大石榴裂开了口，裂口中窜出一条大鱼，鱼夸张的大嘴中又跃出两条猛虎，张牙舞爪地扑向加拉柔软的躯体。猛虎前面，一把枪直指加拉，尖尖的刺刀头点在加拉的臂膀上，引起蜜蜂蜇刺般的疼痛。远处，一只大象驮着尖顶方塔，迈着被极度拉长的竹竿般的四条腿走在海面上。这样的大象，我们在达利1946年的《圣安东尼奥的诱惑》中又一次看到。一场由绕石榴飞舞的蜜蜂而引起的梦就这样呈现在我们眼前，它的颜色清澈明亮，形象逼真写实，但却毫无逻辑性可言。

图6-2-46是1917年席勒创作的一幅风景画《干洗房》。这幅作品是用棱角的线条去突出和表现自己的意图。画面中质感柔软的衣物和天空柔软的云，流畅弯曲的线条勾勒出随风飘荡的衣服，排列有序的房屋以及远山、白云具有明显的装饰意味。

席勒的作品中色彩丰富多变，充满了对比强烈的节奏感，但色调却极为统一。作品中很多色彩都是非自然的，是由画家的主观感受决定的。这幅作品的画面中装饰意味很强，带有儿童画那种无拘无束的色彩。而这种场景只出现在童话世界中，物象以红灰色、橙灰色和绿灰色组成，红灰色的瓦片又穿插着绿灰色和橙灰色，白灰色的墙上呈现出蓝灰色和橙灰色，画家根据自己的主观印象进行加工，体现了画家高超的艺术创造力。整幅画作单纯而又富有变化，线条和色彩的微妙处理，营造出和谐舒适的氛围，透露出浓重的装饰性趣味。

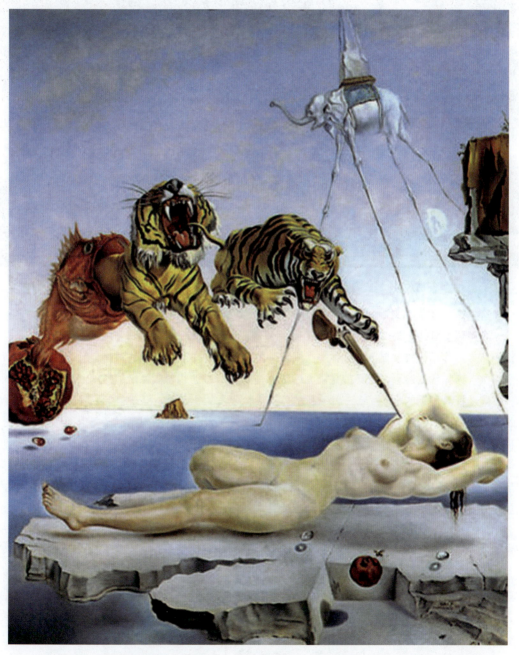

图6-2-45　《由飞舞的蜜蜂引起的梦》　达利（西班牙）　布面油画　51 cm×40 cm　私人藏

图6-2-46 《干洗房》 席勒（奥地利） 布面油画 51 cm×40 cm 私人藏

《哈里昆的狂欢》又名《丑角的狂欢》，是米罗第一幅超现实主义绘画，描绘了在一个房间里，一场别开生面的化装舞会的情景（图6-2-47）。所有的人、动物和日常用品都在狂欢，在各式各样的面具后面尽情舒展自己的肢体。透视窗外的夜空与室内形成鲜明的对比，有一种时空逆转的奇怪感觉。这幅作品最引人注目的是画面左边悲伤的人脸，他留着颇为风趣的胡须，叼着一根长烟斗，默默注视着周围的一切。在一片欢乐的气氛中，米罗用黑、红、蓝三色恰到好处地勾勒出了此人伤感与欢乐交织的矛盾情绪。这里所有的因素，并没有什么特别的象征意义，但无论动物还是有机物都充满了一种热情和活力，我们随时可以感受到这种发自内心的快乐。

这是一个充满幽默趣味的、自由的幻想空间。在这里，米罗抛弃了主观意识，无意识的幻想主宰了一切，所有的符号和意象仿佛具有生命般地自行出现、运动、生活。

作为一位融合儿童艺术、原始艺术和民间艺术等多种艺术的大师，米罗一直在自己的幻想世界里自由地翱翔，他打破了一切意识的桎梏，在感觉的指引下尽情狂欢。这种自由的结果形成了一种返璞归真的质朴，略显稚拙的画风也反映出一种孩童式的天真，而智慧和想象力恰恰在这不经意间显露出来。此画标志着米罗艺术风格的最终形成，具有奇特的空间感和梦幻般的魅力。

吴冠中力图运用中国传统材料工具表现现代精神，并探求中国画的革新。他的水墨画构思新颖，章法别致，善于将诗情画意通过点、线、面的交织而表现出来。他喜欢简括对象，以半抽象的形态表现大自然音乐一般的律动和相应的心理感受，既富东方传统意趣，又具时代特征，令观者耳目一新。

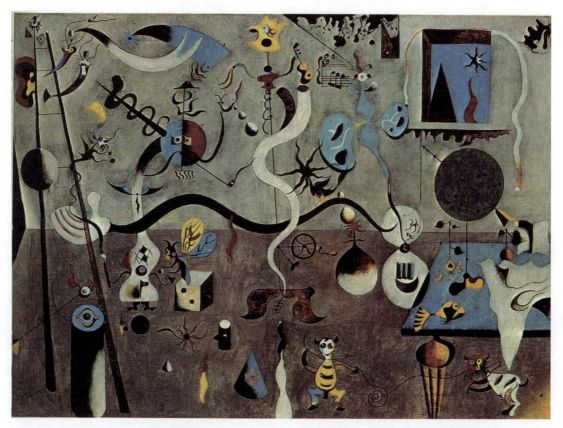

图6-2-47　《哈里昆的狂欢》　米罗（西班牙）　布面油画　66 cm×93 cm　收藏不详

在《墙上秋色》中，吴冠中突破常态，将天空压缩到最小限度，显示山墙之体态与本质，更好地表现出江南民居特有的建筑美感（图6-2-48）。藤好像是在墙上随意地伸展、奔驰、跌跌撞撞，并没有受到什么限制，似乎也失去了指挥。墙的有形和藤蔓的无序在这里奏出了华丽的乐章，同时也引领着画家的情绪走入了更深邃的意境中。吴冠中曾经提到过，最初《墙上秋色》的立意就来自于他受到苏州留园中一面山墙的吸引，特别是山墙和藤蔓之间的纠结关系，给人留下了深刻的印象。他说："苏州留园有一块巨大的山墙，墙上布满了藤线，年代久远，藤本已粗如臂、腿，层层叠叠，交错穿插，延伸到高处的藤线则细于柳丝，柔于纤草。粗线细线在墙上相交又相离，缠绵悱恻。早春，遍体吐新芽，万点青、黄布满了棕色的枝藤；深秋，残红错落地点缀上、下、左、右，都似拍节的音符，共奏点、线之曲。"这些高墙藤线之间的纠葛深深地吸引了吴冠中的注意。在吴冠中看来，那"真是大自然难得的艺术创造"，它必然会引领人们的思绪进入一片神奇的意境，得到美的启示。

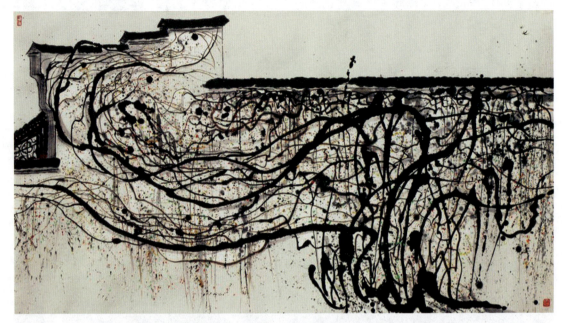

图6-2-48 《墙上秋色》 吴冠中 中国画 96.5 cm×180 cm 收藏不详

1. 分析大师作品在二维空间的表现。
2. 分析学生作品在具象表现存在的问题。
3. 根据所学知识分析马蒂斯、雷东和毕加索作品的审美性，阐述作品对当代绘画和设计的影响。

1. 了解大师作品创作的时代背景。
2. 分析其作品的构思、用色、寓意和形式美。

1. 用点、线、形的表现形式，分析格里斯《吉他》作品的艺术特点。
2. 应用写意的形式想象创作自己的形象。
3. 根据所学的知识，分析克利《无题》作品的艺术特点。
4. 分析马蒂斯《红色的和谐》油画作品对当代艺术的影响。

## 参考文献 References

［1］马莉，张会峰，朱淑娇，等. 黑白&彩色装饰画权威教程［M］. 北京：中国青年出版社，2015.

［2］程杰铭，郑亮，刘艳. 色彩原理与应用［M］. 北京：印刷工业出版社，2014.

［3］陈楠. 平面设计与色彩［M］. 南昌：江西美术出版社，2005.

［4］陈慎任. 设计形态语义学——艺术形态语义［M］. 北京：化学工业出版社，2005.

［5］［日］朝仓直巳. 艺术·设计的平面构成［M］. 林征，林华，译. 北京：中国计划出版社，2000.

［6］［日］朝仓直巳. 基础造型·艺术·设计［M］. 林征，林华，译. 台北：新形象出版事业有限公司，2007.

［7］［日］朝仓直巳. 艺术·设计的色彩构成［M］. 赵郿安，译. 北京：中国计划出版社，2000.

［8］陈晓蕙. 设计色彩［M］. 杭州：浙江人民美术出版社，2005.

［9］程亚鹏，张慧明. 设计艺术色彩［M］. 北京：北京大学出版社，2009.

［10］邢庆华. 色彩［M］. 南京：东南大学出版社，2005.

［11］潘祖平，孟剑飞. 造型基础［M］. 北京：清华大学出版社，2015.

［12］张同，王红江. 空间与造型［M］. 北京：中国建筑工业出版社，2009.

［13］［德］约翰内斯·伊顿. 色彩艺术［M］. 杜定宇，译. 上海：上海世界图书出版公司，1999.

［14］谢晓昱，仲星明，孙智强. 色谱与色彩管理［M］. 南京：江苏科学技术出版社，2006.

［15］郝凝. 基础图案教程［M］. 北京：中国纺织出版社，2001.

［16］丰春华，周淑蕙. 装饰图案基础教程［M］. 天津：天津人民美术出版社，2006.

［17］［日］福田邦夫，佐藤邦夫. 色彩设计初步［M］. 徐艺乙，石建中，译. 北京：北京工艺美术出版社，1988.

［18］［日］利光功. 包豪斯——现代工业设计运动的摇篮［M］. 刘树信，译. 北京：中国轻工业出版社，1988.

［19］吴士元. 色彩构成［M］. 哈尔滨：黑龙江美术出版社，1991.

［20］张福昌. 造型基础［M］. 北京：北京理工大学出版社，1994.

［21］纪江红. 世界传世名画（上中下）［M］. 北京：北京出版社，2004.

［22］辛华泉. 形态构成学［M］. 北京：中国美术学院出版社，1999.

［23］辛华泉. 空间构成［M］. 哈尔滨：黑龙江美术出版社，1992.

［24］赵国志，孙明. 色彩设计基础［M］. 北京：高等教育出版社，2007.

［25］［英］朱迪斯·米勒. 装饰色彩［M］. 李瑞君，茅蓓，译. 北京：中国青年出版

社，2002．

[26] 陈维信．商业形象与商业环境设计［M］．南京：江苏科学技术出版社，2001．

[27] ［美］艾莉森·古德曼．平面设计的7大要素［M］．王群，译．上海：上海人民美术出版社，2002．

[28] 张在元．棋文彦空间形象［M］．上海：同济大学出版社，香港：建筑与城市出版社，1999．

[29] 林建群．造型基础［M］．北京：高等教育出版社，2000．

[30] 翟墨．人类设计思潮［M］．石家庄：河北美术出版社，2007．

[31] ［日］白木彰．白木彰平面设计作品集［M］．沈阳：辽宁美术出版社，2003．

[32] 周信华，胡家康．色彩基础与应用［M］．上海：东华大学出版社，2006．

[33] 高有宏．乡韵——高有宏写意油画集［M］．长春：吉林美术出版社，2018．

[34] 胡璟辉．二维形态构成基础［M］．上海：东华大学出版社，2015．

## 后记 Postscript

　　造型艺术是一个诸多复杂学科交织的领域，而与之相关的基础专业知识及其教学方式更是庞杂多样。如何建构合理的艺术类教育教学体系，最大限度地为学生提供基础教育平台的教学框架及方法，一直是我们所期望并努力的方向。

　　西安工业大学艺术与传媒学院自1999年开设艺术设计类专业以来，学校对学科基础建设，特别是核心基础课程教材的编写给予了特别关注。经过充分的酝酿和策划，全面的回顾、探索与总结，形成了具有专业特色的教育教学模式，确定了《造型基础Ⅱ》教材的编写思路。本书由编者结合多年教学实践经验编写而成，具有形成相对独立、完整的知识结构体系，要求学生将感性思维和理性思维相结合，实现从具象到抽象的跨越，从关注事物的外在形式到发现其内在规律的探索，实现个体思维活动和群体思维的融合。本书注重培养学生的造型创意、创新能力，激发学生的想象力和个性化造型语言的表现，提高学生对造型元素的运用能力。通过对本书内容的学习，学生可以从艺术理念、表现技法、形式语言、作品创作等方面，对造型基础有全面、完整、清晰的认识，掌握设计学科专业基础知识。

　　第一章由高有宏、王若鸿编写，第二章、第四章、第五章和第六章由高有宏编写，第三章由高有宏、周著、王若鸿共同编写。本书注重汲取新的造型表现方法，内容丰富而新颖，针对性强，具有趣味性、实用性、拓展性以及教学的可操作性。

　　本书根据编者多年的教学经验总结而编写，在编写的过程中借鉴了当下最新的研究成果，收录了国内外著名画家、设计家和学生优秀作品范例并均已做标注，在此特向提供作品的老师和同学表示谢意！向作品没能署名的作者深表感谢！另外，本教材在编写过程中得到了西安美术学院潘晓东，西安工业大学王若鸿、张立新，北京理工大学多位老师的支持，在此一并致谢！

　　由于编者水平有限，书中难免存在疏漏之处，恳请读者和专家给予批评指正！

<div style="text-align:right">
高有宏<br>
2018年10月
</div>